반드시 성공하는
스토리 완벽공식

반드시
성공하는
스토리
완벽공식

**최고의 시나리오 작가
양성 학교에서
배우는 이야기 작법**

아라이 가즈키 지음
윤은혜 옮김

세종

일러두기

1. 도서는《 》, 영화 및 드라마는 〈 〉로 표기했습니다.
2. 이 책에 등장하는 작품 및 도서가 국내에 발표된 경우에는 국내에서 소개된 제목을 따랐습니다. 국내에 발표되지 않은 작품 및 도서는 원 제목을 병기했습니다.
3. 외국 인명은 국립국어원의 외국어 표기 원칙에 따랐습니다. 국내에서 널리 통용되는 표기가 있을 경우에는 그에 따랐습니다.

여러분을 위한
창작 수업이 시작됩니다

✦✦

이야기, 구체적으로는 시나리오나 소설 혹은 만화 스토리를 쓰려고 마음먹었을 때 가장 힘든 점은 무엇이었나요?

- 아이디어가 잘 떠오르지 않는다.
- 공모전에 도전해도 기대만큼 결과가 나오지 않는다.
- 완결까지 쓰기는 하는데 별로 재미있지 않다.
- 아이디어는 떠오르는데 마지막까지 쓰지 못한다.
- 뭔가 쓰고 싶은 마음은 있는데 어디서부터 시작해야 할지 모르겠다.

창작을 하다 보면 누구나 고민이 생기기 마련입니다. 제가 일하는 시나리오 센터는 현장에서 활발하게 활동하는 각본가와 소설가를 700명 넘게 배출했습니다. 그중에 창작에 대한 고민이 없는 사람은 한 명도 없었습니다.

프로도 고민을 합니다. 그러니 이제 막 이야기 쓰기를 시작하겠다고 결심한 여러분이 고민하는 것도 당연합니다.

고민하는 분들을 위해서 이 책을 통해 시나리오 센터에서 사용하는 이야기 만드는 법을 알려드리려 합니다. 여러분의 머릿속에 '창작의 지도'를 만들어주는 창작 수업입니다. 창작의 지도만 가지고 있으면 이야기가 끝나는 목적지에 도달하기까지 무엇을 생각하면 좋을지, 어떻게 글을 쓰면 재미있을지 알 수 있지요.

여러분도 프로처럼 '제대로 된' 고민을 할 수 있게 됩니다.

모두에게 꼭 필요한 창작 수업

◆

이 책을 펼친 분 중에서 평소에도 창작을 하는 사람이 있나요? 손을 들어보세요. 제법 있군요. 저에게는 보입니다. 여러분의 모습을 상상하면서 실제 강의처럼 진행해 가겠습니다.

이미 창작을 하고 있는 분은 '좀 더 잘 쓰고 싶다'는 표정을 하고 있군요. 공모전에 도전할 때마다 수상자 명단에서 자기 이름

을 찾지 못해 낙심하는 경우도 있었겠지요. 그런 분이라면 꼭 이 수업을 수강해 보세요. 창작의 지도를 손에 넣으면 여러분이 창작 과정 중 어디에 걸려서 넘어지는지 알 수 있습니다. 공모전에서도 좋은 결과를 얻을 수 있을 겁니다.

'한때 창작을 했는데, 한동안 손을 놓고 있었다'는 분도 있는 것 같습니다. 이야기를 구상하고 쓰기 시작했지만 손이 멈춰버릴 때가 있죠. 그런 분이야말로 속는 셈치고 이 수업을 끝까지 들어주세요. 여러분에게 재능이 부족했던 것이 아니라, 지금까지의 방식이 잘못되었던 것뿐임을 깨달을 수 있습니다.

'창작을 해 본 적이 없다'는 분도 있을까요? 역시 있군요. 이야기를 만들어보고 싶다는 생각은 갖고 있지만, 어디서부터 손을 대야 할지 막막하기만 하죠. 드라마를 보면 좀 더 이렇게 하면 재미있을 텐데 하고 생각해 보기도 하고, 문득 떠오른 아이디어를 메모 앱에 적어보기도 하지만 거기서 끝이라는 느낌일까요?

그런 분이라도 이야기를 끝까지 완성할 수 있습니다. 안심하고 들어오세요. 여러분의 아이디어에서 누군가의 마음에 남는 이야기가 탄생하니까요.

시나리오 센터
아라이 가즈키

차례

제2장 ✦ 흥미진진한 설정을 만들자

제3장 ✦ 생명력 넘치는 등장인물을 만들자

제4장 ✦ 이야기를 논리적으로 구성하자

제5장 ✦ 기억에 남는 장면을 그리자

제6장 ✦ 장르의 특성을 살려 창작해 보자

서장

창작의
지도를
손에 넣자

창작이란
무엇을 어떻게 쓸 것인가의 문제

'무엇을' 쓸 것인가는 자신의 내면에 있다

◆

이 책은 "도저히 못 쓰겠어…"에서 "나도 쓸 수 있어!"로, 아쉬운 결과에서 더 나아가 만족스러운 결과를 얻을 수 있도록 돕기 위해 쓰였습니다.

구체적으로 어떻게 도울지를 설명하기 전에 한 가지 정리하고 넘어가겠습니다. 바로 이야기를 만드는 작업은 '무엇을' 쓸 것인가와 '어떻게' 쓸 것인가라는 두 요소로 이루어져 있다는 사실입니다. 어느 한쪽을 빼놓고서는 제대로 된 이야기를 만들 수 없습니다. 자전거의 두 바퀴 중에 한쪽이라도 바람이 빠지면 움직이

지 못하는 것이나 마찬가지입니다.

'무엇을' 쓸 것인가는 작가인 여러분의 내면에 존재합니다. '쓴
다'는 행위는 커뮤니케이션 수단 중 하나입니다. 여러분이 하루하
루를 살아가면서 자기 자신에 대해서, 인생과 사회에 대해서, 그
리고 이 세계에 대해서 느낀 바를 누군가에게 전달하고 싶기 때
문에 이야기를 쓰는 것입니다.

'무엇을' 쓸 것인가는 자신만이 가지고 있는 '작가의 눈'을 통
해 결정해야 합니다. 그 누구도 가르쳐줄 수 없습니다. 누군가에
게 배우려 해서도 안 됩니다. 스스로의 힘으로 단련해야 의미가
있습니다.

'어떻게' 쓸 것인가는 표현 기술

◆

'어떻게' 쓸 것인가는 이야기를 만들기 위한 표현 기술을 의미합
니다.

'뭐? 이야기를 만드는 데 기술이 있다고?' 이렇게 생각할지도
모르겠습니다. 스포츠 분야라면 공을 던지고 칠 때 당연히 기술
이 필요하다고 생각하지요. 그에 비해서 창작은 머리만 있으면
할 수 있다 보니 기술이 필요하다는 생각을 하기가 쉽지 않습니
다. 하지만 사람들이 잘 모를 뿐이지, 사실은 표현에도 기술이 필

요합니다. 기술이니까 어떻게 쓰면 이야기가 더 재미있을지 가르칠 수 있지요. 또 기술이니까 누구나 배울 수 있습니다.

이 책에서는 이야기를 '어떻게' 쓸 것인가에 해당하는 표현 기술을 알기 쉽게 가르치려 합니다. 재미있는 이야기를 끝까지 완성할 수 있도록, 여러분의 실력에 표현 기술이라는 무기를 장착해 봅시다.

표현 기술이 창작의 영역을 넓혀준다

◆

다음의 공식을 꼭 기억해 두기 바랍니다. 여기가 바로 창작의 출발점입니다.

> 무엇을 쓸 것인가 × 어떻게 쓸 것인가 = 재미있는 이야기

책상 앞 가장 잘 보이는 곳에 붙여두는 것도 좋습니다. 이렇게까지 강조해도 많은 사람들이 어떻게 쓸 것인가, 즉 표현 기술을 경시하는 경우가 많습니다.

이야기를 만든다는 행위에는 감각이나 감성 같은 요소가 필요하다는 고정관념이 있기 때문일까요? 물론 감각이나 감성도 필요합니다. 하지만 표현 기술은 여러분의 감각을 발휘하기 위해서도

필요합니다. 기술을 제대로 배우지 않고 어중간한 상태에서 창작을 시작하면 성과를 얻지 못합니다.

표현 기술을 배우면 남들과 똑같은 글밖에 쓰지 못할 거라는 생각에 아예 기술을 배울 생각을 하지 않는 사람도 있습니다. 큰 착각입니다. 위의 공식을 다시 떠올려보세요. '무엇을' 쓸 것인가에 '어떻게' 쓸 것인가를 결합해야 비로소 이야기가 완성됩니다. 흔해 빠진 작품밖에 쓰지 못한다면 표현 기술과 작가로서의 개성 모두가 부족하다는 의미입니다. 기술을 배운 탓이 아닙니다.

작가의 개성은 표현 기술과 더불어 성장합니다. 표현력이 향상되면 표현의 폭과 깊이도 확장되기 때문입니다. 표현 기술의 수준에 따라서 작가로서의 시야도, 그려낼 수 있는 세계도 달라집니다. 계속 감각에 의존해 글을 쓰다가는 독자의 마음에 남는 이야기를 영원히 만들어낼 수 없게 됩니다.

어떻게 쓸 것인가를 결정하는 표현 기술이 여러분의 창작 영역을 더욱 넓혀줄 것입니다.

표현 기술은
인간을 그리기 위해 존재한다

시나리오 센터식 표현 기술이란

◆

"표현 기술이 중요하다는 건 알겠어요. 그런데 그 기술이란 게 정말 쓸 만한가요?" 이렇게 생각하고 있겠지요? 제가 여러분의 입장이라면 그게 궁금할 겁니다.

이 책에서 알려주는 표현 기술은 시나리오 센터의 방식을 뜻합니다. "아니, 시나리오 센터식인지 뭔지, 그게 뭔데요?"라는 대꾸가 들려오네요.

시나리오 센터는 우수한 각본가, 프로듀서, 감독 및 소설가를 양성하기 위해 1970년 아라이 하지메新井 一가 설립한 각본가 전

문 교육기관입니다. 현재 현장에서 활발하게 활약하는 시나리오 센터 출신의 각본가 및 소설가는 700명이 넘습니다. 일본에서 방영되는 장편 드라마의 약 70퍼센트를 시나리오 센터 출신의 각본가가 집필하고 있으며, 나오키상(대중문학 작가에게 수여하는 일본의 대표적인 문학상 — 옮긴이) 수상 작가와 베스트셀러 소설가, 영화감독도 배출했습니다. 이런 교육기관은 일본은 물론 세계적으로도 찾아보기 힘들지요.

이런 성과를 이룰 수 있었던 데는 '시나리오의 기초 기술'이라는 확고한 창작 이론과 표현 기술을 향상시키기 위한 커리큘럼이 갖추어져 있기 때문입니다.

시나리오 센터식 창작 이론은 시나리오 센터의 창설자 아라이 하지메로부터 시작되었습니다. 아라이 하지메는 도호(東宝, 일본 도쿄에 소재한 일본의 대표적인 영화 제작 및 배급 회사 — 옮긴이)의 대표작으로 유명한 1950~1960년대 코미디 영화 〈역전 시리즈駅前シリーズ〉를 비롯하여 300편의 영화 각본, 2,000편 이상의 라디오와 텔레비전 드라마 각본을 집필한 각본가입니다. 영화회사의 기획부장으로서 신인 각본가의 육성에도 힘썼지요. 이러한 아라이 하지메의 각본가로서의 경험과 신인 각본가 육성 실적을 체계화한 것이 바로 '시나리오 기초 기술'입니다.

이 책에서는 바로 그 방법을 전달하고자 합니다.

창작 능력을 정비하는 시나리오 센터식 교육

◆

시나리오 센터에서는 '시나리오의 기초 기술'에 다양한 창작 이론을 접목하여 영화 및 드라마 제작사, 게임 제작사 등의 프로듀서와 디렉터를 대상으로 하는 연수도 실시합니다. 흥미로운 작품을 만들기 위해서는 어디에 중점을 두어 분석해야 하는가에 대해서도 체계적으로 배울 수 있지요. 실무 현장에서 요구하는 기준에 맞추어 창작 능력을 정비하는 것도 교육 과정 중 하나입니다.

너무 어렵게 느껴지나요? 뭔지 몰라도 굉장한 수업 같지요?

이 책을 펼친 분 중에는 딱히 시나리오를 쓰고 싶거나 각본가가 되고 싶은 것은 아니라는 분도 분명 있을 겁니다. 그런 분에게도 이 수업은 추천하고 싶습니다. 왜냐하면 모든 이야기는 인간을 그려내기 위한 것이기 때문입니다.

영화, 드라마, 연극, 소설, 만화, 애니메이션, 게임에 자서전 및 에세이에 이르기까지, 창작의 장르는 달라도 목적은 같습니다. 바로 인간을 그려내는 것입니다. 표현 기술이란 인간을 그려내기 위해 존재합니다. 표현 기술을 제대로 배운다면 금방 프로 작가들처럼 다양한 장르에서 활약할 수 있습니다.

이 책에서 소개하는 창작 이론은 어떤 장르에서든 여러분이 이야기를 만드는 데 도움이 될 것입니다.

소설이나 희곡도 그렇지만, 시나리오도 당연히 최종적으로는 인물을 그려내기 위한 것입니다. 연극은 4,000년 전부터 존재했고, 수천, 수만 편에 이르는 작품이 쓰였지만, 인간성의 추구는 마르지 않는 샘물처럼 끝이 없습니다.

— 아라이 하지메,《영화 · TV 시나리오의 기술映画 · テレビシナリオの技術》

이야기를 끝맺는 순간까지 여러분을 안내하겠습니다

◆

그럼 이 책의 사용 방법을 설명하겠습니다.

우선 사용상의 주의점입니다. 이 책에 실려 있는 기술을 여러분이 알고 있는지 여부에 중점을 두지 않기 바랍니다. 표현 기술은 아느냐 모르느냐가 아니라 사용할 수 있는가 없는가에 의미가 있기 때문입니다.

초보자인 분은 처음부터 끝까지 모두 읽어주세요. 머릿속에 창작의 지도가 완성될 것입니다.

창작 경험이 있는 분은 최소한 다음 페이지에서 이어지는 '창작의 지도가 없을 때 발생하는 일곱 가지 문제점'과 제1장은 꼭 읽어주세요. 여러분이 고민하는 문제점과 그 해결책이 어디 있는지 파악할 수 있습니다. 여러분의 창작을 수월하게 만들어줄 실마리를 틀림없이 발견할 수 있을 것입니다.

그리고 이 책이 도움이 되겠다고 생각했다면 항상 바로 옆에 두고 문제가 생겼을 때 펼쳐서 읽어보세요. 작품에 마침표를 찍는 순간까지 이 책이 여러분을 안내하겠습니다. 언젠가 여러분의 작품을 읽게 될 팬으로서 여러분의 창작 활동을 응원합니다.

자, 그럼 바로 창작의 지도를 손에 넣으러 떠나볼까요? 모든 것은 거기에서 시작됩니다!

창작의 지도가 없을 때 발생하는
일곱 가지 문제점

이야기가 '재미없는' 원인을 찾아보자

본격적으로 창작에 관한 논의를 시작하기 전에, 이야기가 '재미가 없다'라는 평을 듣는 원인을 파악해 봅시다. 원인을 미리 알고 있으면 창작을 하면서 그 부분에 주의를 기울일 수 있을 테니까요. 창작 전에 맞는 예방접종이라 할 수 있습니다.

열심히 쓴 이야기가 재미없게 느껴지는 데는 크게 다음의 일곱 가지 원인이 있습니다. 하나씩 살펴보겠습니다.

원인 1: 아이디어를 제대로 활용하지 못한다

◆

'아이디어는 좋은데 아쉽네'라는 평가를 받는 작품이 참 많습니다. 좋은 아이디어를 제대로 활용하지 못했기 때문입니다.

이런 문제는 주로 설정의 매력과 각 장면의 매력이 조화를 이루지 못하거나, 설정에 아이디어를 지나치게 채워넣는 바람에 이야기의 중심축이 희미해진 경우에 발생합니다.

아이디어를 찾아내는 방법과 이야기의 설정을 만드는 방법에 대해서는 제2장에서 자세하게 설명합니다. 세계관을 너무 복잡하게 만들어서 문제인 분, 세계관을 설정하기가 너무 힘든 분도 제2장까지 멈추지 말고 따라오기 바랍니다.

원인 2: 등장인물의 캐릭터가 뚜렷하지 않다

◆

등장인물의 캐릭터가 뚜렷하지 않아서 소위 '캐릭터 붕괴'가 일어나는 상태입니다. 캐릭터가 뚜렷하지 않으면 '정말 이런 말을 한다고?', '이런 행동을 할 리가 있나?' 하는 생각이 들면서 관객 또는 독자가 순간적으로 작품과 거리감을 느끼게 됩니다.

이런 문제는 등장인물의 캐릭터 설정에 원인이 있습니다. 제3장에 해결책을 실어두었습니다.

원인 3: 주인공의 액션·리액션이 식상하다

◆

아무리 설정이 재미있어도 주인공이 식상하게 말하고 행동한다면 재미가 없기는 마찬가지입니다. 액션·리액션은 드라마의 최소 단위이며, 관객과 독자가 직접 눈으로 보는 부분입니다. 여기가 지루하게 느껴지면 '뻔한 얘기네'라고 생각해 흥미를 잃게 됩니다.

주인공의 액션·리액션이 식상해지는 이유는 등장인물의 캐릭터와 장면에 대한 묘사가 부족하기 때문입니다. 위에서 예로 든 것처럼 등장인물의 캐릭터가 뚜렷하지 않고 등장인물의 말과 행동을 영상으로 떠올리지 못하면 이런 현상이 발생하지요. 사소한 대사와 행동에서도 주인공만의 개성이 배어나오도록 표현해 봅시다.

제3장에서 설명하는 등장인물 만드는 법, 제5장에서 설명하는 장면 그려내는 방법을 참고하기 바랍니다.

원인 4: 주인공이 목적을 향해 가고 있지 않다

◆

주인공이 어떤 목적을 향해 가지 않거나, 또는 주인공의 목적이 무엇인지 잘 알 수 없으면 관객과 독자는 이야기에 몰입하지 못합니다. 구성에 큰 문제가 있는 경우입니다.

반드시 성공하는 스토리 완벽 공식

주인공이 목적을 가지고 있어야 비로소 그곳으로 향하는 행동이 발생합니다. 그리고 행동함으로써 주인공은 위기를 맞이하지요. 주인공의 목적이 명확하지 않으면 관객과 독자는 '이 이야기는 대체 어디로 가는 걸까?' 하고 답답한 기분을 느끼기 시작합니다. 이야기를 진행시키기 위해서도, 관객과 독자를 매료시키기 위해서도 주인공의 목적은 매우 중요합니다.

이 문제는 제3장에서 설명하는 등장인물의 캐릭터 설정하는 법과 제4장에서 설명하는 이야기의 구성 짜는 법을 통해서 해결할 수 있습니다.

원인 5: 주인공이 위기를 겪지 않는다

◆

주인공이 위기에 빠지지 않는 것도 이야기가 재미없어지는 원인입니다. 아라이 하지메는 드라마란 갈등, 대립, 상극으로 이루어진다고 말합니다. 시대와 지역에 따라 표현 방식은 달라도 거의 모든 창작 입문서에는 이와 비슷한 내용이 쓰여 있지요.

관객과 독자는 주인공이 위기를 겪으며 갈등하는 모습을 보고 감정이입을 합니다. 감정이입이란 조금 어려운 말이지만, '앞으로 어떻게 할까?', '대체 어떻게 하려나?' 하고 주인공의 행동을 궁금해하는 상태를 말합니다. 영화나 드라마라면 손에 땀을 쥐고, 소

설이나 만화라면 페이지를 넘기는 손이 멈추지 않는 상황입니다.

주인공이 위기를 겪지 않는 원인으로는 스토리의 전개에 급급한 나머지 드라마를 그려내지 못한 경우, 주인공의 욕망과 목적이 작가의 머릿속에 뚜렷하게 떠오르지 않아서 주인공이 위기를 겪는 상황을 만들어내지 못한 경우를 들 수 있습니다.

주인공이 위기를 겪는가 겪지 않는가는 여러분의 작품이 재미있는지 아닌지를 결정하는 기준이 됩니다. 제4장의 구성 짜는 법, 제5장의 장면 그려내는 방법을 참고하기 바랍니다.

원인 6: 발생하는 위기가 단조롭거나 극단적이다

◆

작가는 주인공을 다양한 위기에 직면하게 만듭니다. 관객과 독자는 두근두근 마음을 졸이며 그 위기에 대한 주인공의 액션·리액션을 뒤따라가게 되지요. 그런 만큼 주인공이 어떤 위기를 겪는지는 매우 중요합니다. 위기가 있지만 이야기가 재미없는 이유는 다음의 두 가지가 있습니다.

첫째는 위기 자체가 단조로운 경우입니다. 첫 번째 위기와 두 번째, 세 번째 위기가 계속 비슷한 수준에 머문다는 의미입니다. 지갑을 잃어버리고, 휴대전화를 잃어버리고, 가방을 두고 내리고⋯ 이런 식으로 비슷한 수준의 위기가 반복됩니다. 이런 경우

주인공의 액션·리액션도 크게 바뀌지 않아서 관객과 독자는 지루함을 느낍니다.

둘째는 주인공을 곤경에 처하게 만들기 위해 극단적인 위기 상황에 빠뜨리는 패턴입니다. 화재가 발생하고, 태풍이 닥쳐오고, 병에 걸린 사실이 밝혀진다는 식의 전개가 대표적이지요. 이러면 주인공이 위기를 겪기는 하지만, 이런 경우는 주인공이 아니라 그 누구에게라도 위기 상황이 될 것입니다. 결국 이야기가 억지스럽게 느껴지지요. 천재지변을 일으켜서는 안 된다는 말이 아닙니다. 관객과 독자를 이야기의 결말까지 끌고 갈 수 있는 최고의 아이디어를 생각해 보자는 것입니다.

해결책은 제4장에서 설명합니다. 이야기의 구성 짜기가 서툰 분에게 참고가 될 것입니다.

원인 7: 클라이맥스에서 긴장감이 없다

◆

이야기에서 가장 주목 받아야 하는 부분은 클라이맥스입니다. 로맨틱한 장면, 눈물 나는 장면, 분노로 몸이 떨려오는 장면, 손에 땀을 쥐게 하는 장면, 박력 넘치는 장면 등 클라이맥스에서 관객을 사로잡아야 하지요. '보길 잘했다', '안 읽었으면 큰일 날 뻔했다', '생각할 게 많더라'라고 생각하게 되는 카타르시스는 필수입

니다.

클라이맥스에서 긴장감이 느껴지지 않는 원인에는 두 가지가 있습니다. 하나는 클라이맥스에 이르기까지의 구성 문제이고, 또 하나는 클라이맥스 장면의 아이디어 문제입니다. 클라이맥스를 긴장감 넘치게 만드는 구성 방법은 제4장에서, 장면의 묘사에 대해서는 제5장에서 설명합니다.

재미가 있느냐 없느냐는 개인적인 감각의 문제이기도 합니다. 관객과 독자의 취향은 작가가 어떻게 손쓸 방법이 없습니다. 그렇기 때문에 취향에 좌우되지 않는 부분을 치밀하게 만들어야 하고, 이는 '어떻게 쓸 것인가'라는 표현 기술에 의해 결정됩니다. 표현 기술이 있어야 최소한의 재미를 담보할 수 있습니다. 나머지는 '무엇을 쓸 것인가'라는 여러분이 가진 개성을 접목시켜야 합니다.

지금까지 이야기가 재미없어지는 일곱 가지 원인을 알아보았습니다. 이것을 반대로 뒤집어서 생각해 보면 제법 재미있는 이야기를 쓸 수 있지 않을까요? 아니, 당연히 쓸 수 있습니다. 이제 쓰기만 하면 됩니다.

제1장

이야기의
형태를
이해하자

재능이 있느냐
없느냐 하는 문제

나에게 과연 재능이 있을까

먼저 여러분에게 질문을 하나 하겠습니다. 여러분은 스스로 재능이 있는지 생각해 본 적이 있나요? 창작을 하겠다고 마음먹었거나 창작을 이미 하고 있는 사람이라면 누구나 한 번쯤은 생각해 보게 되는 '재능'이라는 그 말.

"나는 과연 재능이 있을까?"
"재능이 있다는 말을 들은 적이 있긴 한데…."
"그 사람처럼 재능이 있으면 좋을 텐데…."

재능이라는 말은 참 신기합니다. 재능이라는 단어를 사전에서 찾아보면 이렇게 설명합니다.

어떤 일을 잘 해낼 수 있는 타고난 능력.
→ 음악에 재능이 있다.
→ 재능을 발휘하다.
→ 뛰어난 재능이 있다.

굳이 사전을 펼쳐보지 않아도, 재능이라고 하면 태어날 때부터 가지고 있는 특별한 능력이라는 인상을 받습니다. 그렇다면 나는 과연 이야기를 만드는 재능을 가지고 있을까요? 막연히 불안해지는 것도 당연합니다. 재능은 타고난다는 말을 들으면 더욱 그럴 수밖에 없지요.

그러니 창작 수업을 시작하기 전에, 이 '재능이 있느냐 없느냐의 문제'를 매듭짓고 넘어갑시다.

재능의 유무는 혼자서 판단할 수 없다

◆

재능이 있는지 없는지는 고민해 봐야 아무 의미가 없습니다. 창작이란 스포츠처럼 신체 능력에 좌우되지도 않고 수학처럼 정답

이 존재하지도 않기에 재능의 유무를 판단하기 어렵습니다.

창작이라는 분야에서 재능의 유무를 판단하기 위해서는 그 길을 끝까지 가보지 않고서는 불가능합니다. 그러니 아직 그 과정 중에 있는 사람이 혼자서 판단할 수 있는 것이 아닙니다.

시나리오 센터는 1970년 창립 이래 700명 이상의 프로 작가를 배출했습니다. 데뷔에 성공한 작가를 모두 포함하면 그 수는 몇 배에 이릅니다. 그중에서 수강 후 바로 "이 사람은 굉장한 재능이 있다"라고 아라이 하지메를 비롯한 강사진을 놀라게 한 사람은 단 한 명뿐이었다고 합니다.

그분은 누적 발행 부수가 3억 부를 넘는 아주 유명한 소설가입니다. 그 정도 수준이 되어야 비로소 재능의 편린을 느낄 수 있는 것이지요. 재능이란 그 정도로 가늠하기 어렵습니다.

재능은 누구에게나 있다

◆

재능이 있는지를 고민해 봤자 의미가 없다고 말했지만, 그래도 역시 자신에게 재능이 있는지 대답을 확실히 듣고 넘어가야겠다는 얼굴이 눈앞에 떠오르네요. 그럼 여기서 확실히 매듭을 짓겠습니다.

여러분에게는 재능이 있습니다. 재미있는 이야기를 쓰는 능력

을 분명히 가지고 있습니다.

창작에서 '재능'이라는 말의 정의를 내려보겠습니다.

> 창작의 재능: 다른 사람이 쓸 수 없는 이야기를 쓸 수 있는 능력

세상에 하나밖에 없는 이야기를 쓸 수 있는 능력. 그것이 창작의 재능입니다. "그러니까 바로 그게 어렵다니까요!" 하는 얼굴이 눈에 선하군요. 하지만 여러분도 동의하지 않나요? 다른 사람은 절대로 쓸 수 없는 이야기를 쓰면 됩니다.

그것은 아주 쉽습니다. 왜냐하면 여러분이 지금부터 쓰려는 이야기는 다른 누구도 쓸 수 없기 때문입니다. 프로 작가라 해도 마찬가지입니다. 절대 쓸 수 없습니다.

저는 시나리오 센터에서 '시나리오 워크숍'을 담당하고 있습니다. 워크숍 수강생들은 자신이 시나리오를 쓸 수 있을지, 시나리오의 기술이란 어떤 것인지, 기술은 어떻게 익힐 수 있는지를 체험하는 시간을 갖습니다.

10년간 4,000명에 이르는 수강생들이 워크숍에서 간단한 설정을 토대로 시나리오를 썼습니다. 그중에서 똑같은 시나리오는 단 한 번도 읽은 적이 없습니다. 워크숍을 담당하는 다른 강사에게도 물어보았지만 마찬가지였습니다. 초보자들이 쓴 시나리오이지만 이미 세상에 하나밖에 없는 유일무이한 작품이었습니다.

다시 말해 재능은 누구나 가지고 있습니다.

누구에게나 재능이 있다면 차이는 어디에서 발생할까요?

바로 '기술'입니다.

이야기를 쓰는 데 필요한 표현 기술이 재능을 살리기도 하고 죽이기도 합니다. 기술의 차이가 작품에서 느껴지는 매력의 차이를 만듭니다. 사람들은 흔히 "그 사람 정말 재능이 있어!"라고 말합니다. 하지만 '재능이 있다'를 줄이지 않고 말하면 "그 사람은 재능을 살리기에 충분한 기술을 가지고 있어!"라는 의미가 됩니다.

재능과 기술의 관계

◆

여러분, 책상 앞에 붙여둔 공식을 한번 바라보세요. 아직 붙이지 않은 분은 서둘러 붙이도록 하세요. 기합을 넣어서 붓으로 써서 붙여도 좋겠습니다. 스스로에게 보내는 결투장입니다.

> 무엇을 쓸 것인가 × 어떻게 쓸 것인가 = 재미있는 이야기

'무엇을 쓸 것인가'는 작가의 개성을 뜻합니다. 개성과 재능은 거의 동일합니다. 누구나 가지고 있습니다. '어떻게 쓸 것인가'는 기술입니다. 누구나 배울 수 있습니다.

이 책에서는 '어떻게 쓸 것인가'에 해당하는 표현 기술에 대해서만 설명합니다. 여러분의 재능을 이끌어내기 위해서입니다. 무엇을 쓸 것인가에 대해서는 가르칠 수 없습니다. 여러분의 재능을 기성품으로 만들어서는 안 되기 때문입니다.

인근 초등학교에 '키즈 시나리오'라는 시나리오 작성 수업을 하기 위해 찾아갔을 때의 일입니다. 수업을 시작하기까지 시간이 있어서 별생각 없이 복도 벽에 붙어 있는 작문을 읽어보았습니다. 5학년 학생들이 가을에 열린 운동회에 대해서 쓴 글이었습니다. 처음에는 '다들 제법 잘 쓰는구나' 하고 생각하면서 읽고 있었는데, 도중에 위화감이 생겼습니다. 이어달리기를 열심히 한 이야기, 조별 체조를 열심히 한 이야기, 콩주머니 던지기를 열심히 한 이야기 등등, 모두 다 운동회에서 뭔가를 '열심히 한 이야기'였던 것입니다.

30명분의 '열심히 한 이야기'는 감동적이라기보다는 어떤 면에서는 기이하기까지 했습니다. 비가 내려서 운동회가 중지되기를 바란 아이, 운동회 연습이 너무 싫었던 아이는 한 명도 없었을까요? 저의 조카는 운동을 싫어합니다. 운동회도 딱 질색입니다. 만약 그 조카가 이 학교에 다녔다면 똑같이 운동회에서 무언가를 열심히 한 이야기를 썼을까요? "내일 비가 오게 해 주세요" 하고 이불 속에서 기도한 것이 제일 열심히 한 일이었다고 해도요?

무엇을 쓸 것인가를 가르치면 이런 일이 일어납니다. 주어진

작문의 주제가 '운동회에서 열심히 한 일'이었다고 해도, 무엇을 쓸 것인가가 아니라, 어떻게 쓸 것인가라는 표현 기술만 가르쳐 주었다면 작문을 통해 아이들의 개성이 마음껏 발휘되었을 것입니다. 운동을 좋아하는 아이는 운동회에서의 노력을, 운동을 싫어하는 아이는 그 마음을, 별생각 없는 아이는 주위 아이들의 모습을 쓸 수도 있었겠지요.

재능은 표현 기술을 통해서 꽃을 피운다

◆

기술은 자신만의 개성을 제대로 발현할 수 있게 도와줍니다. 어떻게 써야 하는지 알면 쓰고 싶은 대로 자유롭게 쓸 수 있습니다. 자전거를 잘 탈 줄 알면 가고 싶은 곳에 마음껏 갈 수 있는 것이나 마찬가지입니다. '어떻게 쓸 것인가'와 '무엇을 쓸 것인가'는 그렇게 함께 성장합니다.

　표현 기술을 배우지 못했을 뿐인데 재능이라는 말에 겁먹어 도망쳐서는 안 됩니다. 여러분에게 부족한 것은 재능이 아니라 재능을 충분히 살릴 수 있는 기술이기 때문입니다. 다시 한번 말하지만 기술은 누구나 배울 수 있습니다. 본인조차 판단할 길이 없는 재능이라는 말 때문에 창작을 포기하거나 망설이는 사람이 많다 보니 저도 모르게 열을 올려버렸네요. 너무 아까운 일이니까요.

참고로 아라이 하지메는 재능에 대해서 이렇게 말했습니다.

인내, 끈기 또는 노력이라고 부르는 그것을 계속 유지할 수 있는 능력
이 오히려 (재능이라는 말을 사용하고 싶다면) 재능입니다.

— 아라이 하지메,《시나리오 기초기술》

기술 습득에 걸리는 시간은 재능과는 관계없다

◆

"하지만 데뷔가 빠른 사람도 있고 느린 사람도 있잖아요. 저는 아
직 데뷔는 꿈도 못 꾸겠는데, 이게 재능의 차이 아닌가요?"

이런 의견도 물론 나올 법합니다. 하지만 데뷔에 걸리는 시간
은 재능과 관계 없습니다. 기술을 배우는 속도는 사람마다 다르
기 때문입니다. 자전거도 금방 잘 타는 사람이 있는가 하면 그렇
지 않은 사람도 있습니다.

지금까지 소설을 많이 읽었거나 영화나 드라마, 연극 등을 많
이 봐왔다면 기술을 습득하는 속도가 빠를 수 있습니다. 하지만
그것도 오차 범위 내입니다. 팝송을 많이 듣는다고 영어를 빨리
배우지는 못하는 것과 마찬가지입니다. 여러분은 기술을 능숙하
게 다룰 수 있게 될 때까지 즐거운 마음으로 계속해 가기만 하면
됩니다. 핵심은 재능이라는 말을 앞세워 창작으로부터 도망치지

않는 것입니다.

서론은 여기까지입니다. 이제 본격적인 강의를 시작해 볼까요? 우선은 여러분이 크게 오해하고 있는 부분에 대해서 이야기해 보겠습니다. 이것을 잘못 이해하는 바람에 창작을 포기하게 되기도 하고, 슬럼프에 빠지는 원인 중 하나가 되기도 합니다.

드라마와 스토리는 다르다

사람은 무의식중에 스토리를 생각한다

◆

재능에 관한 문제가 무사히 결론이 났으니, 이제 '어떻게 쓸 것인가'에 대한 이야기를 시작해 보겠습니다.

하지만 그 전에 잠시만 기다려주세요. 본격적으로 이야기 만들기를 시작하기 전에 여러분의 마음속에 있는 중대한 오해를 풀고 싶습니다.

말로만 설명해서는 이해하기 어려우니 예시로 이야기를 하나 생각해 봅시다. 3년 전에 헤어진 두 사람이 있습니다. 자, 상상력을 발휘해 주세요.

남자의 이름은 김철수, 29세. 여자의 이름은 이영희, 27세.

큰 번화가의 교차로에서 영희가 신호를 기다리고 있는데, 철수가 우연히 옆에 나란히 섭니다. 차의 경적 소리에 문득 고개를 든 두 사람이 서로를 알아보고 놀랍니다.

여기에서 어떤 이야기가 전개될까요? 1분만 생각해 봅시다.

자, 1분이 지났습니다. 어떻게 될지 생각했나요? '이런 식으로 전개되면 재미있지 않을까?', '다시 사귀는 거 아니야?' 하고 여러 가지 생각을 해 봤을 겁니다. 여러분이 이 1분 동안 무엇을 생각했는지 아시나요? 대부분의 사람이 '스토리'를 생각하고 있었습니다. "그게 당연한 거 아닌가요?" 하는 얼굴이네요. 그 당연하다는 감각이 문제입니다. 왜냐하면 스토리를 아무리 열심히 생각해도 재미있는 이야기는 만들 수 없기 때문입니다.

스토리는 패턴이다

◆

왜 스토리부터 생각하면 이야기가 재미가 없어질까요?

스토리란 이야기의 줄거리를 의미합니다. 줄거리란 사건의 나열입니다. 정리하자면 스토리는 사건을 나열해 놓은 것입니다. 그리고 스토리는 결정적으로 어떤 숙명을 가지고 있습니다. 바로

패턴이라는 점이지요.

아라이 하지메는 《시나리오 작법 논집シナリオ作法論集》에서 스토리는 21가지 패턴으로 나뉜다고 설명한 바 있습니다. 시나리오 센터의 강사이자 각본가 겸 소설가인 가시와다 미치오柏田道夫는 모든 스토리가 5가지 패턴의 조합으로 이루어져 있다고 설명하지요. 할리우드 각본술의 저자로 유명한 블레이크 스나이더Blake Snyder는 《SAVE THE CAT!: 홍행하는 영화 시나리오의 8가지 법칙》에서 스토리의 10가지 패턴에 대해서 이야기합니다.

여기에서 중요한 것은 숫자가 아닙니다. 주목해야 하는 부분은 '패턴'이라는 말입니다. 〈7인의 사무라이〉도, 〈황야의 7인〉도, 〈미션 임파서블〉 시리즈도, 〈오션스〉 시리즈도, 〈분노의 질주〉 시리즈도, '동료와 힘을 모아 문제를 해결하려 한다'는 동일한 패턴을 따른 스토리입니다.

그러므로 아무리 열심히 머리를 짜내도 이야기는 결국 정해진 패턴을 따라가게 됩니다. 그러면 어떤 일이 일어날까요?

이야기를 만들면서 여러분은 무의식중에 스토리를 생각합니다. 처음에는 '와, 나 천재 아니야? 이건 분명 재미있는 작품이 될 거야' 하고 열의에 넘쳐서 글을 써내려갑니다. 하지만 어느 순간 손이 멈추고 맙니다. 그리고 이렇게 생각합니다.

'어라, 이거 어디서 읽은 적 있는 것 같은 내용인데?'

'뭐야, 흔해 빠진 전개잖아.'

'에이, 나는 역시 재능이 없나 봐.'

그리고는 창작을 그만두지요. 재능이 없는 것도, 아이디어가 부족한 것도 아니라 단지 쓰는 방식이 잘못되었을 뿐인데 말입니다.

오해하지 말아주세요. 스토리를 생각하면 안 된다는 뜻이 아닙니다. 스토리는 패턴이라는 사실을 모른 채 창작을 시작했다가는 쓴맛을 보게 된다는 뜻입니다.

이야기의 구조를 알아보자

◆

이제 이런 고민을 시작했을 겁니다. "스토리를 생각한다고 이야기가 재미있어지는 게 아니라면 도대체 어떻게 해야 재미있어지나요?" 안심하세요. 해결책은 분명히 있습니다.

우선은 일본의 전래동화 《모모타로 이야기》를 예로 들어서 설명하겠습니다. 먼저 모모타로 이야기의 내용을 간략히 정리하면 이렇습니다.

강에서 빨래하던 할머니가 떠내려 오는 커다란 복숭아를 건졌는데, 그 안에서 아기가 나와 '모모타로'라는 이름을 붙이고 키웠습니다. 이

후 성장한 모모타로는 마을을 습격한 도깨비 일당을 퇴치하기 위해 개, 원숭이, 꿩을 동료로 삼아 함께 도깨비 섬으로 떠납니다. 그리고 동료들과 힘을 합쳐 도깨비 일당을 물리친 모모타로가 보물을 가지고 돌아와 행복하게 살았습니다.

이제 이 이야기의 구조를 정리해 보겠습니다. 이 동화의 내용을 살펴보면 '모모타로가 도깨비를 퇴치하려고 하는 이야기'라는 스토리가 있습니다.

스토리를 분해하면 '모모타로의 탄생 ⇨ 마을이 도깨비의 습격을 받다 ⇨ 모모타로가 도깨비 퇴치를 결의 ⇨ 동료를 모으다 ⇨ 도깨비 섬으로 향하다 ⇨ 도깨비 섬에서 싸우다 ⇨ 도깨비를 쓰러뜨리다 ⇨ 오래오래 행복하게 살았습니다'라는 스토리 라인이 만들어집니다.

스토리 라인을 분해하면 시퀀스가 됩니다. 예를 들어 모모타로의 탄생이라는 스토리 라인은 '할아버지와 할머니의 생활 ⇨ 할머니가 복숭아를 줍다 ⇨ 모모타로 탄생의 순간 ⇨ 모모타로의 성장'이라는 시퀀스로 구성되지요.

그리고 시퀀스를 분해하면 여러 개의 장면이 됩니다. '할아버지와 할머니의 생활'이라는 시퀀스라면 할아버지가 산으로 나무를 베러 가는 장면, 할머니가 강으로 빨래를 하러 가는 장면 등으로 그려낼 수 있습니다.

이처럼 이야기는 스토리, 스토리 라인, 시퀀스, 장면으로 구성됩니다. 영화나 드라마는 분명하게 분해할 수 있으며, 소설에서는 이렇게까지 명확히 나누어 생각하지는 않지만 스토리 라인이 장, 시퀀스가 장 속의 한 화, 장면이 한 화 안에 있는 에피소드에 해당한다고 할 수 있겠습니다.

이야기는 스토리와 드라마로 구성된다

◆

그렇다면 이 구조를 통해서 이야기는 무엇을 그려내려 하는 것일까요? 자, 여기가 아주 중요한 부분입니다. 잘 들으세요.

답은 '드라마'입니다.

이야기는 '스토리'와 '드라마'라는 두 가지 요소로 이루어져 있습니다. 이야기란 스토리 구조를 통해서 드라마를 그려내는 것입니다. 관객과 독자를 즐겁게 하는 것은 드라마입니다. 요리에 빗대자면 스토리가 그릇이고, 드라마가 음식입니다.

이해가 되나요? 스토리만 열심히 생각해 보았자, 그릇을 깨끗하게 닦고 광을 내서 식사를 대접하는 것이나 다름없습니다. 거기에는 가장 중요한 요소, 즉 드라마라는 음식이 담겨 있지 않습니다.

재미있는 이야기를 만들기 위해서는 드라마를 그려내야만 합니다.

드라마는 장면을 통해 그려낸다

◆

다음 의문은 "그럼 드라마는 뭘로 그려내는데요?"가 아닐까요? 사실 그 답은 여러분도 모두 알고 있을 겁니다. 그렇습니다. 답은 '장면으로 그려낸다'입니다.

이해하기 쉽게 예를 들어보겠습니다. 여러분이 영화를 보러 가기로 했습니다. 광고 문구는 다음과 같습니다. "전미가 눈물에 젖은 기적의 러브 스토리." 어디서 많이 들어본 문구일 겁니다. 그리고 여러분은 영화를 보면서 눈물을 흘립니다. 그 눈물은 무엇을 보면서 흘리는 것일까요? 드라마틱한 '장면'입니다.

스튜디오 지브리의 미야자키 하야오 감독은 다큐멘터리 방송에서 "관객은 장면을 보고 싶어서 영화를 보는 거니까"라고 말한 바 있습니다.

우리는 드라마틱한 장면을 보고 싶어합니다. 러브 스토리라는 사실을 알고도 굳이 시간과 돈을 들여 영화를 보러 가는 이유는 '어떻게' 사랑에 빠지고 '어떻게' 헤어지는지 묘사하는 장면을 보기 위해서입니다.

각각의 장면으로 드라마를 그려냄으로써 전체적인 스토리에 드라마가 더해지고, 결과적으로 드라마틱한 이야기가 완성되는 것입니다.

드라마란 무엇인가

◆

그렇다면 드라마는 무엇일까요? 장면에서 무엇을 그려내는지 생각하면 저절로 답이 나옵니다. 장면에는 주인공을 중심으로 한 등장인물들의 액션·리액션이 그려집니다. 즉 드라마란 '인간을 그려내는 것'입니다. 여러분이 포착한 인간의 모습, 즉 등장인물의 액션·리액션을 그려냄으로써 드라마가 만들어집니다.

앞서 예로 든 '교차로에서 만난 두 사람'의 이야기를 계속 생각해 봅시다. 드라마라면 우선 등장인물에 대해 생각해야 합니다. 그러나 등장인물의 액션·리액션을 그려내는 것만으로는 그저 일상의 스케치에 불과합니다. 드라마가 아닙니다. 드라마의 정의를 사전에서 찾아보면 다음과 같습니다.

1. 『문학』 등장인물들의 행동이나 대화를 기본 수단으로 하여 표현하는 예술 작품. =희곡.

→ 드라마를 쓰다.

2. 『영상』 텔레비전 따위에서 방송되는 극.

→ 그 드라마는 시청률이 높다.

3. 극적인 사건이나 상황을 비유적으로 이르는 말.

→ 소용돌이치는 역사의 드라마.

→ 그녀와의 만남은 그의 삶에서 하나의 드라마였다.

말하자면 드라마는 극적일 필요가 있습니다. 그리고 '극적인' 상황을 이끌어내기 위해서는 등장인물을 위기에 빠뜨려서 갈등, 대립, 상극의 상태로 만들면 됩니다. 사람은 위기를 겪는 등장인물에게 감정이입을 하기 때문입니다.

마지막으로 스토리와 드라마의 차이를 정리하겠습니다. 월드컵에서 아르헨티나가 우승한다는 이야기가 있다고 합시다.

"월드컵에서 아르헨티나가 승부차기 끝에 프랑스를 꺾고 우승했다."

위의 예시는 스토리입니다. 사건을 그대로 전달하고 있지요.

"승부차기를 하기 위해 나선 선수는 아르헨티나의 에이스. 천천히 공을 향해 서서 가만히 골키퍼를 바라본다. 프랑스의 골키퍼가 양손을 크게 움직인다. 에이스는 꿀꺽 침을 삼킨다. 왼쪽일까, 오른쪽일까? 위, 아니면 아래? 고요해지는 아르헨티나 응원단. 크게 숨을 고르는 에이스."

이것은 드라마입니다. 에이스는 승부를 결정해야 하는 상황에서 골키퍼라는 위기에 맞닥뜨리고, 어디로 공을 차야 할지 갈등합니다. 드라마는 사건이 아니라 인간을 그려내는 것입니다. 더 자세한 내용은 제3장과 제5장에서 설명하겠습니다.

드라마와 스토리의 관계도

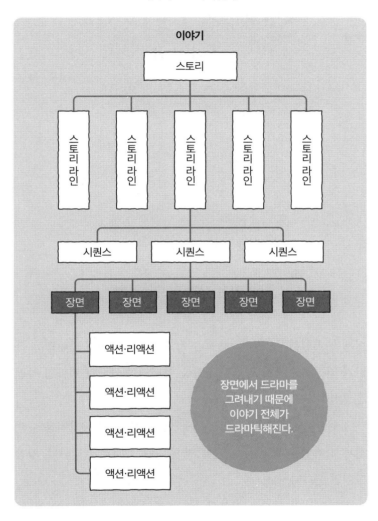

이야기

스토리

스토리라인 | 스토리라인 | 스토리라인 | 스토리라인 | 스토리라인

시퀀스 | 시퀀스 | 시퀀스

장면 | 장면 | 장면 | 장면 | 장면

액션·리액션

액션·리액션

액션·리액션

액션·리액션

장면에서 드라마를
그려내기 때문에
이야기 전체가
드라마틱해진다.

재미있는 이야기의 조건은
무엇일까

재미있는 장면 만드는 방법

◆

이제 눈치챘겠지요? 지금까지는 스토리를 재미있게 만들려고 하다가 좌절했지만, 실제로는 장면을 재미있게 만들면 된다는 사실을 말입니다.

장면을 재미있게 만드는 방법을 쉽게 설명하면 등장인물의 액션과 리액션을 매력적으로 만들면 됩니다. 그걸로 끝입니다. 정말 그거면 됩니다.

등장인물의 액션과 리액션이란 등장인물의 행동과 대사를 뜻합니다. 만화나 소설이라면 등장인물의 감정도 말풍선이나 문장

을 통해서 표현합니다. 등장인물이 여럿 있다면 당연히 대화가 생깁니다. 철수가 뭔가를 말하면 영희의 리액션이 따라옵니다. 영희가 어떤 행동을 하면 철수의 리액션이 발생합니다.

액션·리액션은 이야기를 구성하는 요소의 최소단위입니다. 이야기의 뿌리에 해당하는 등장인물의 액션과 리액션이 재미있으면 결과적으로 이야기 전체가 재미있어집니다.

예를 들어 애인에게 차인 주인공이 혼자서 슬퍼하는 장면을 그려낸다고 합시다. 여러분이라면 어떻게 표현하겠습니까? 자주 사용되는 장면이 홧김에 술을 마시는 모습입니다. 이것도 한 가지 방법이긴 하지만 액션으로서는 너무 뻔합니다. 그럼 술이 아니라 다른 행동이라면 어떨까요? 홧김에 ○○를 한다고 할 때, ○○에 넣을 수 있는 것을 생각해 봅시다.

- 홧김에 스타벅스: 토핑을 마구 추가해서 무슨 맛인지도 모르게 되어버린 쓸데없이 비싼 커피를 마신다.
- 홧김에 붕어빵: 붕어빵을 머리부터 몇 개씩 와구와구 먹어치운다.
- 홧김에 대게: 대게의 등딱지를 사정없이 깨부수고 울면서 대게 살을 발라 먹는다.

이처럼 애인에게 차인 슬픔을 표현하는 방법은 얼마든지 생각해 낼 수 있습니다.

위에서 소개한 세 가지 예시가 별로 재미있지 않았다면 이것이야말로 진짜 재미있다고 생각하는 ○○을 내용을 직접 만들어 보기 바랍니다. 여러분의 개성을 발휘할 순간입니다.

액션·리액션을 생각할 때 가장 중요한 캐릭터

◆

그렇다면 액션·리액션을 재미있게 만드는 요인은 무엇인가에 대해서 설명하겠습니다. 이제 점점 이야기 만들기의 핵심으로 다가간다는 느낌이 들지요?

이에 대한 답도 간단합니다. 바로 등장인물의 캐릭터입니다. 캐릭터란 무엇인가에 대해서는 제3장에서 자세하게 설명하겠지만, 한마디로 말하자면 '등장인물만의 개성'입니다. 그 등장인물만이 가진 개성이 액션·리액션을 흥미롭게 만듭니다. 액션·리액션 자체가 얼마나 기발한가가 아니라, 등장인물의 캐릭터를 중심에 두고 생각하는 것이 포인트입니다.

위의 사례에서 저는 '홧김에 대게 먹기'라는 아이디어가 제법 마음에 들었습니다. 하지만 캐릭터에 맞지 않는다면 이 아이디어는 기각할 수밖에 없습니다. 반대로 그다지 재미있지 않은 뻔한 사례로 홧김에 술 마시기를 들었는데, 이 액션을 통해 등장인물의 개성이 더 확실하게 드러난다면 이쪽을 선택하겠습니다.

이 조합은 무한합니다. 스토리는 유한하지만 드라마는 무한하다고 하는 이유가 바로 이 때문입니다.

영상으로 떠올려보면 캐릭터가 더욱 분명해진다

◆

등장인물의 액션 · 리액션을 어디에서 무엇을 하는가와 함께 영상으로 떠올려보면 캐릭터가 더 잘 드러납니다.

똑같이 홧술을 마신다고 해도 늦은 밤 바에서 홀로 데킬라를 마시는 인물과 해질녘쯤 집에서 도수 낮은 술을 마시는 인물은 캐릭터가 완전히 다릅니다. 영상을 떠올려보면 등장인물의 개성이 드러나는 액션 · 리액션을 찾아낼 수 있습니다. 제5장에서 소개하는 '영상 사고'를 연습해 봅시다.

재미있는 이야기를 쓰려면 스토리를 생각하기보다는 의식적으로 드라마를 그리기 위해 노력할 필요가 있습니다. 그러면 저절로 재미있는 작품을 쓸 수 있지요.

우리의 사고는 나도 모르게 스토리 쪽으로 끌려가기 때문에 드라마를 그려낼 수만 있다면 남들보다 몇 걸음은 너끈히 앞서갈 수 있습니다.

등장인물의 캐릭터가 가장 중요하다

◆

등장인물의 캐릭터야말로 이야기의 재미를 만들어내는 원천입니다. 드라마란 인간을 그려내는 것이라고 말하는 이유입니다. 항상 이 등장인물이라면 어떻게 할까를 생각해야 합니다.

재미있는 이야기의 조건

> 등장인물의 캐릭터가 매력적

▼

> 그 액션 · 리액션이 매력적

▼

> 장면에서 드라마를 그려낸다

▼

> 시퀀스가 드라마틱하게 구성되어 있다

▼

> 스토리 라인이 드라마틱하다

▼

> 스토리가 드라마틱하다

▼

> 이야기가 재미있다

반드시 성공하는 스토리 완벽 공식

등장인물의 수는 적어도 괜찮으니, 철저하게 캐릭터를 만드는 데 전념하세요. 결과는 완전히 달라질 겁니다.

— 우치다테 마키코内館牧子,《월간 시나리오 교실月刊シナリオ教室》

2015년 11월호

창작 경험이 있는 분이라면 '캐릭터가 중요하다니, 누구나 다 하는 말이잖아'라고 생각할지도 모르겠습니다. 하지만 왜 캐릭터가 중요한지를 이해하고 창작하는 경우와 그렇지 못한 경우 사이에는 작품의 질적 차이가 뚜렷합니다.

제대로 고민하는
법을 배우자

주인공의 우여곡절 많은 인생의 한때

◆

지금부터는 이야기를 마지막까지 완결 짓기 위해서 무엇을 고민하고, 어떻게 쓰면 좋을지 정리해 가겠습니다.

우선 이야기는 여러분이 생각한 주인공의 인생 중 일정 시기를 그려냅니다. 일정 시기란 고작 몇 시간인 경우가 있는가 하면 사흘, 일주일, 몇 달, 몇 년인 경우도 있습니다. 때로는 평생을 그려내기도 합니다.

그 기간은 주인공이 많은 우여곡절을 겪는 기간입니다. 얼마나 다사다난하냐면, 주인공과는 생판 남인 관객과 독자가 저도 모르

게 흥미를 느끼게 될 정도입니다. 게다가 그렇게 흥미를 보이는 사람이 단순히 몇 명에 그치지 않고 수만 명에서 수백만 명, 수천만 명에까지 이르러야 하지요.

여러분은 그 많은 사람들을 주인공과 함께 이야기가 끝맺는 순간까지 데려가야 합니다.

주인공과 관객과 독자가 함께 걷는 여정

◆

그럼 이쯤에서 이야기의 전체적인 형태를 파악해 봅시다. 60쪽의 그래프는 이야기의 구성을 나타낸 것입니다. 시나리오 센터에서 강의 시간에 반드시 소개하는 그림이지요. 시나리오는 물론 소설을 비롯해 모든 이야기를 창작할 때 활용할 수 있습니다. 더 깊이 들어간 내용은 제4장에서 설명하려 합니다. 여기서는 간략하게만 살펴보고 넘어가겠습니다.

우선 이야기는 왼쪽에서 오른쪽으로 향하는 시간 축에 따라 진행됩니다. 오르락내리락하는 산봉우리 모양의 형태는 이야기의 긴장도를 의미합니다. 가장 높이 솟아오른 봉우리가 이야기의 클라이맥스입니다. 이야기는 클라이맥스를 맞이한 뒤 결말로 향하지요. 그리고 시간 축과 긴장도의 그래프가 마지막에 교차하는 부분에서 이야기는 끝납니다.

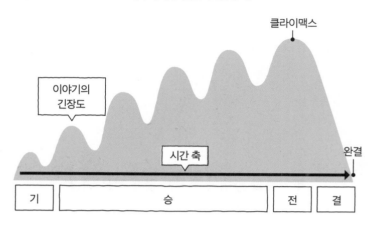

이야기의 구성(전체적인 형태)

클라이맥스

이야기의
긴장도

시간 축

완결

| 기 | 승 | 전 | 결 |

이것이 이야기의 전체적인 형태입니다. 이 울퉁불퉁 험한 길을 주인공이 걸어갑니다. 조연이나 단역이 자기 차례가 되면 나타나 주인공과 함께 걷습니다. 그 모습을 관객과 독자가 뒤따라갑니다.

주인공에게 얼마나 울퉁불퉁한 길(스토리)을 어떻게(드라마) 걷게 만들면 재미있어질 것인가를 작가는 생각해야 합니다.

제대로 된 고민과 쓸데없는 고민

◆

서장에서 모든 창작자는 고민을 하기 마련이지만, 프로 작가는 제대로 된 고민을 할 줄 안다는 말을 했습니다. 반면 그 방법을

모른다면 쓸데없는 고민을 하게 됩니다. 우선 제대로 된 고민과 쓸데없는 고민의 차이를 알아봅시다.

자동차 운전을 예로 들어보겠습니다. 여러분은 고속도로의 추월차로를 신나게 달리고 있습니다. 잠시 후에 보니 뒤에서 따라오는 차와의 차간거리가 좁다는 사실을 알게 됩니다. 여러분은 추월차로를 계속 달릴지 아니면 옆의 주행차로로 비켜주어야 할지를 고민합니다.

우선 제대로 된 고민을 하는 프로의 경우는 다음과 같습니다.

빨리 도착하고는 싶지만 굳이 무리할 필요는 없다고 판단하고

- 옆 차선에 차가 없는지 사이드 미러로 확인한 뒤
- 방향 지시등을 켭니다.

그러면 매끄럽게 차선 변경이 완료됩니다.

다음은 쓸데없는 고민을 하는 경우입니다.

- 차선을 변경하려면 어떻게 해야 하나 고민합니다.
- 차선을 변경하기 전에 방향 지시등을 켜야 한다는 사실을 떠올립니다.
- 방향 지시등이 어디 있는지 찾아보는데, 왼쪽인지 오른쪽인지 기억이 나지 않습니다.

- 일단 아무 레버나 올려 봤는데 와이퍼가 움직이기 시작해 당황합니다.
- 브레이크를 밟아서 속도를 늦추면서 이동해야 하는지 아니면 속도를 올리면서 이동해야 하는지를 몰라 당황합니다.
- 게다가 옆 차선을 사이드 미러로 확인했는데 조금 멀찍이서 다른 차가 다가오는 광경이 보입니다.
- 그 차를 기다렸다 움직여야 하는지 다시 고민합니다.

이렇게 우여곡절을 거쳐 간신히 차선 변경을 끝냅니다. 정신이 하나도 없고 기운도 다 빠져버리겠죠.

프로는 이동할지 말지만을 고민합니다. 운전 방법에 대해서는 전혀 고민하지 않습니다. 즉 '무엇을 쓸 것인가'에 대해서는 고민하지만, '어떻게 쓸 것인가'에 대해서는 고민하지 않습니다. 그러나 프로처럼 고민하는 법을 모른다면 이동해야 하나 말아야 하나 고민하고, 거기에 더해 운전 방법에 대해서도 고민합니다. 이미 패닉 상태입니다. 자동차를 운전하는 사람이라면 막 면허를 따서 거리에 나왔을 때 겪었던 패닉 상태가 기억날 것입니다. 그 상황이 창작할 때의 머릿속에서도 일어납니다.

제대로 된 고민이란 작품을 더욱 재미있게 만드는 데만 집중해서 고민한다는 의미입니다. 쓸데없는 고민이란 '무엇을 쓸 것인가'와 '어떻게 쓸 것인가'를 모두 고민한다는 의미입니다. 타고 있

는 차의 엔진 성능은 훌륭한데 운전 기술이 받쳐주지 못하는 상태이지요.

등장인물의 캐릭터 × 액션 · 리액션 = 재미있는 장면

이 조합은 무한하다는 이야기를 앞에서 했습니다. 무한한 가능성 가운데 가장 잘 어울리는 단 하나의 대사와 감정 표현을 찾아 써야 한다는 점이 창작의 어려움입니다. '어떻게 쓸 것인가'는 어려운 부분이 아닙니다.

'어떻게 쓸 것인가'와 '무엇을 쓸 것인가'를 한꺼번에 생각하기 때문에 머릿속이 혼란스러워집니다. 머리를 얼마나 쓰느냐만 따진다면 프로 작가보다 훨씬 더 복잡하게 머리를 굴리는 셈입니다. 온갖 배선이 얽히고설켜서 돌아가지요. 그러니 우선은 창작의 배선을 깔끔하게 정리하는 것부터 시작합시다. 그것만으로도 이야기를 만드는 힘이 한걸음이 아니라 다섯 걸음은 앞서갈 수 있습니다. 이제 머릿속을 재정비할 때가 되었습니다.

머릿속에
창작의 지도를 그려보자

이야기는 세 단계로 이루어진다

◆

자, 이제 이 책의 핵심인 '창작의 지도'를 여러분에게 알려드리겠습니다. 이 지도만 있으면 제대로 된 고민을 하는 출발점에 설 수 있습니다. 마음을 단단히 먹고 시작합시다.

앞에서도 이야기한 것처럼 이야기는 '스토리'와 '드라마'라는 두 가지 요소로 구성되어 있지요. 그리고 이야기를 만들 때 생각해야 하는 아이디어는 다음의 세 단계로 나뉘어 있습니다.

첫 번째, 이야기의 세계관을 설정하는 단계.

두 번째, 등장인물을 설정하고 구성을 짜는 단계.

세 번째, 장면을 그려내는 단계.

아이디어를 추상적인 것에서 구체적인 것 순서로 대·중·소로 표현한다면, 세계관을 설정하는 첫 번째 단계는 이야기의 윤곽에 해당하므로 '대'에 해당합니다. 가장 추상적이라고 할 수 있습니다. 등장인물을 설정하고 구성을 짜는 두 번째 단계는 이야기의 흐름을 만들어야 하므로 '중'에 해당합니다. 장면을 그려내는 셋째 단계는 이야기의 모든 장면을 생각해야 하므로 '소'에 해당합니다. 가장 구체적인 아이디어를 생각해야 하는 단계입니다.

이야기 창작에서 아이디어를 생각한다고 하면 많은 사람들이 '대'에 해당하는 이야기의 설정 단계를 떠올리는 경향이 있지만 이는 큰 착각입니다. 아이디어에는 대·중·소가 모두 필요하기 때문입니다.

"아이디어가 도무지 떠오르지 않는다"거나 "좋은 아이디어가 떠올랐다!"라는 말을 흔히들 하지만, 그것이 어느 단계에 해당하는 아이디어인지를 파악하지 못하면 이야기에 필요한 아이디어가 다 갖추어졌는지 아직 부족한지를 판단하기 어렵습니다. 어느 단계의 아이디어가 떠올랐는지를 여러분이 인식할 수 있어야 합니다.

아이디어는 무엇을 위한 것인가

◆

각 단계에 대해 자세히 설명하기 전에 먼저 한 가지 짚고 넘어가겠습니다. 대체 이 아이디어는 왜 필요할까요? "아니, 이야기를 재미있게 만들기 위해서라면서요"라는 대꾸가 들려오는 듯하네요. 그 말대로입니다. 아이디어는 '이야기'를 재미있게 만들기 위해서 필요합니다.

그렇다면 가장 먼저 어떤 이야기를 쓰고 싶은지, 큰 줄기를 생각할 필요가 있습니다. 그런데 많은 사람들이 그 사실을 잊어버리고 지엽적인 아이디어를 짜내는 데 골몰합니다.

우선은 '주인공이 무엇을 하려고 하는 이야기'인지를 생각합니다. 예를 들어 '주인공이 악당을 무찌르려고 하는 이야기', '주인공이 가족을 재생시키려고 하는 이야기', '주인공이 스스로에게 솔직해지려고 하는 이야기', '주인공이 과거를 극복하려고 하는 이야기', '주인공이 명성을 얻으려고 하는 이야기' 등입니다.

이 부분은 아이디어를 찾는 과정에서 바뀔 수도 있습니다. '주인공이 가족을 재생시키려고 하는 이야기'였는데 '주인공이 스스로에게 솔직해지려고 하는 이야기'로 바꾸는 편이 좋을 것 같다면 바꿔도 상관없습니다.

'주인공이 ○○하는 이야기'가 아니라 '○○하려고 하는 이야기'로 생각해야 한다는 점이 중요한 포인트입니다. '○○하려고

한다'라고 생각하면 목적을 달성하느냐 실패하느냐에 따라 확장
이 이루어집니다. 해피엔딩도, 배드엔딩도 가능해지지요.

큰 줄기를 이루는 부분을 단순하면서도 확장 가능한 형태로
표현해야 아이디어라는 가지와 잎이 뻗어 나와 꽃과 열매를 맺기
쉬워집니다.

'창작의 지도'는 '주인공이 ○○하려고 하는 이야기'라는 단순
한 줄기를 재미있는 아이디어로 꾸밀 수 있도록 도와줍니다.

1단계: 이야기의 세계관을 설정한다

◆

아이디어를 떠올리는 첫 단계는 이야기의 설정을 생각하는 것입
니다. 세계관을 설정한다고 말하기도 합니다. 아이디어의 추상도
가 높은 만큼 떠오르는 머릿속의 생각을 미처 다 정리하지 못하
는 사람이 많은 단계이기도 합니다. 아라이 하지메는 세계관 설
정을 일컬어 세계를 규정하는 것이라고 표현한 바 있지요.

이야기의 큰 틀을 잡는 과정이므로 가장 자유롭게 생각을 펼칠
수 있습니다. 그러다 보니 너무 많은 아이디어가 떠올라서 수습하
기 어려워지기도 합니다. 따라서 이야기의 설정을 생각할 때는 테
마, 모티프, 소재라는 세 가지 항목으로 나누어 생각합니다.

테마란 그 작품을 통해 여러분이 전달하고 싶은 것을 말합니

다. 테마가 이야기의 방향성을 결정합니다. 예를 들면 '우정은 소중하다', '어머니의 사랑은 끝이 없다', '전쟁은 나쁘다', '사랑은 돈보다 귀중하다' 같은 것입니다. 테마를 결정하는 방법에도 당연히 요령이 있습니다. 테마를 결정하기가 어렵다고 하소연하는 분도 많은데, 그런 분은 제2장에서 설명할 예정이니 기대하세요.

모티프란 테마를 구체화한 것입니다. 테마가 '전쟁은 나쁘다'라면, 그 테마를 그려내기 위한 모티프는 '전쟁터의 위생병'이라든가 '화목한 가족' 등 여러 가지를 떠올릴 수 있습니다.

마지막으로 소재입니다. 소재란 모티프를 더욱 구체화한 것입니다. 소재를 생각할 때는 천·지·인으로 나누어 접근하면 머릿속이 정리됩니다.

천: 시대, 정세
지: 이야기의 무대가 되는 장소 및 지역
인: 등장인물

단순히 이야기의 세계관을 설정한다고만 하면 어디부터 손을 대야 할지 몰라 고민하는 경우가 많습니다. '주인공이 무엇을 하려고 하는 이야기인가'를 두고 세 가지 항목으로 나누어 접근하면 무엇을 생각해야 하는지 명확해집니다. 자세하게는 제2장에서 설명하겠습니다.

2단계: 등장인물을 설정하고 구성을 짠다

◆

두 번째 단계에서는 등장인물을 설정하고 구성을 짭니다. 등장인물에 대해서는 소재의 '인' 부분에서도 언급했지요. 그런데 등장인물의 캐릭터를 어떻게 설정해야 할지 모르겠다고 하는 사람이 의외로 많습니다.

등장인물을 설정할 때는 그 사람의 이력서를 써보면 좋다고들 합니다. 물론 좋은 방법이지만, 이에 대해 오해하는 사람도 많은 것 같습니다. 그래서 '제대로 된 이력서 만드는 법'을 제3장에서 설명하려 합니다.

구성은 이야기 전체의 흐름을 만드는 것입니다. 이야기란 주인공의 생애 중 일정 시기를 그려내는 것이라고 앞에서 설명했습니다. 시나리오 센터에서는 '기승전결'의 방법으로 구성을 설명합니다. 이 책에서도 그 방법에 따라 해설하도록 하겠습니다. 구성을 생각하는 포인트는 기, 승, 전, 결 각각이 가지고 있는 기능을 고려하는 것입니다. 기승전결의 기능을 이해하면 '어떻게 쓸 것인가'의 대부분을 파악할 수 있습니다. 장편을 쓰기도 어렵지 않지요.

구성 짜기가 어렵다고 생각하는 분은 제4장의 내용을 읽어보고 꼭 극복하기 바랍니다.

3단계: 장면을 그려낸다

◆

관객과 독자가 직접 눈으로 보는 부분이 바로 장면입니다. 장면에서는 등장인물의 액션·리액션을 그려냅니다. 장면을 그려내는 것이야말로 창작의 묘미라 할 수 있습니다. 가장 즐겁지만 가장 힘든 부분이기도 합니다. 글이 술술 써진다거나 글을 쓰다가 막혀버렸다고 하는 상황이 바로 장면을 그려낼 때 발생합니다.

공모전의 심사평을 보면 가장 많이 보이는 내용이 바로 "설정은 재미있지만 읽어보았더니 아이디어만 그럴듯하고 내용이 부실했다"라는 평입니다. 평소 훈련의 성과가 여실하게 드러나는 부분이 바로 장면을 그려낼 때입니다. 장면을 그려내기 위해서는 구체적인 아이디어를 찾아내는 작가의 개성과 떠올린 아이디어를 표현하는 기술이 필요합니다.

영상업계에서는 설정 같은 아이디어 측면은 프로와 아마추어 간에 차이가 없다는 말이 있습니다. 출판계에서도 이는 크게 다르지 않을 것입니다. 그렇다면 프로와 아마추어의 차이는 어디에 있을까요? 바로 디테일입니다. 즉 각각의 장면에서 느껴지는 매력의 차이가 프로와 아마추어의 차이를 만듭니다.

고전 만담을 생각하면 이해하기 쉽습니다. 만담가에 따라 웃음을 이끌어내는 포인트는 조금씩 다르지만, 이야기의 기본적인 줄거리는 같습니다. 같은 내용의 이야기인데도 들어보면 실력의 차

이를 알 수 있습니다. 만담가가 만들어낸 디테일의 차이가 작품 전체의 표현력의 차이가 되어 나타나기 때문입니다.

장면이야말로 '어떻게 쓸 것인가'를 완전히 정립한 뒤 '무엇을 쓸 것인가'에 집중해야 하는 부분입니다. 자세한 내용은 제5장을 참고해 주세요.

어느 단계부터든 순서는 상관없다

◆

이야기를 만드는 세 단계가 이제 이해되었겠지요? 그럼 또 하나의 소박한 질문이 머릿속에 떠올랐을 겁니다. 이야기를 만들 때도 1단계부터 3단계까지, 세계관 설정부터 시작해서 등장인물 설정과 구성 짜기를 거쳐 장면까지 순서대로 생각해야 하는 걸까? 하고 말입니다.

이야기를 만들 때는 어느 단계부터 시작해도 상관없습니다. 다음 그림의 오른쪽 화살표처럼 각 단계를 오가면서 여러분의 나름의 속도로 아이디어를 떠올려보세요.

아이디어가 하나 떠오르면 여러 가지 아이디어가 고구마 줄기처럼 딸려 나옵니다. 그 아이디어들이 대·중·소에서 어디에 속하는지는 각기 다릅니다. 제각각으로 튀어나온 아이디어를 제자리에 정리하지 못하는 바람에 아이디어를 내는 단계에서 한 발짝

한눈으로 보는 '창작의 지도'

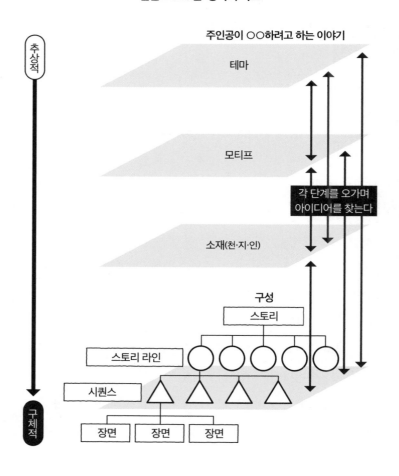

반드시 성공하는 스토리 완벽 공식

도 움직이지 못하는 경우도 발생합니다.

아이디어가 떠올랐다면 창작의 지도를 참고하여 어느 단계에 속한 아이디어인지 파악하세요. 창작의 배선이 엉키지 않고 깔끔하게 정리될 것입니다. 그러면 아이디어를 찾는 단계에서 다음 단계로 나아가기가 쉬워집니다.

모든 단계의 아이디어를 빠짐없이 생각한다

◆

어느 단계부터 시작할 것인지는 자유지만, 모든 단계의 아이디어를 빠짐없이 갖추어야 합니다. 지금까지 장편 창작에 도전했다가 결말을 내지 못한 사람들은 대부분 아이디어가 누락된 단계가 있거나, 특정 단계의 아이디어가 빈약한 상태에서 바로 글을 쓰기 시작했을 것입니다. 거기에 표현 기술의 부족이라는 문제까지 겹치면 이야기를 끝까지 이끌어갈 수 없지요.

창작의 지도가 있으면 각 단계 중 어디에서 아이디어가 충분한지 혹은 부족한지를 점검할 수 있습니다. 각 단계의 아이디어가 적절한지도 한눈에 볼 수 있습니다. 작품을 수정하기도 수월합니다. 또한 무엇을 생각해야 하는지도 정리되기 때문에 이야기를 더욱 재미있게 만들기 위해 어디를 어떻게 생각하면 좋을지까지 확인할 수 있습니다.

벌써부터 이야기를 끝까지 완성할 수 있을 것 같은 기분이 들지 않나요? 창작 경험이 있는 분은 일단 여기서 책을 내려놓아도 좋습니다. 지금 쓰고 있는 작품을 창작의 지도와 비교해 보면서 어디가 부족한지 점검하는 것도 좋겠습니다. 만약 문제가 발생했다면 해결책을 알려주는 장을 찾아 읽어보기 바랍니다.

이야기를 만들어 가는 각 단계를 제대로 배워보고 싶다는 분은 창작 강의를 계속 따라와주세요.

제2장

흥미진진한
설정을
만들자

이야기 설정에 필요한
세 가지 구성요소

재미있는 설정은 누구나 만들 수 있다

◆

여기서부터는 이야기 만들기에 필요한 표현 기술을 단계별로 정리해 가겠습니다. 이런 방식을 각론이라고 하지요. 여러분의 창작이 순조롭게 진행되도록 깊이 파고들어 강의해 보겠습니다. 앞에서도 설명했지만 이야기 만들기는 크게 세 단계로 나뉩니다.

첫 번째는 이야기의 설정을 만드는 '대'의 발상.

두 번째는 등장인물을 설정하고 구성을 짜는 '중'의 발상.

세 번째는 장면을 그려내는 '소'의 발상.

창작의 지도에서 발상의 대 · 중 · 소

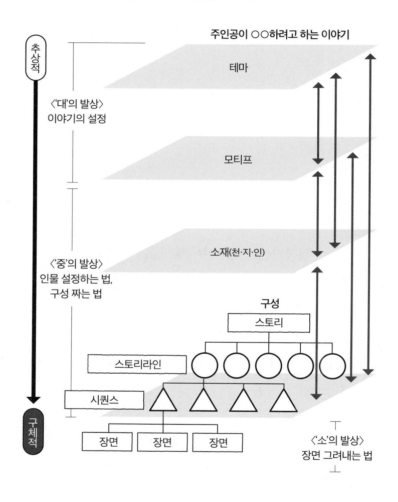

주인공이 ○○하려고 하는 이야기

추상적

테마

〈'대'의 발상〉
이야기의 설정

모티프

소재(천·지·인)

〈'중'의 발상〉
인물 설정하는 법,
구성 짜는 법

구성
스토리

스토리라인

시퀀스

구체적

장면 장면 장면

〈'소'의 발상〉
장면 그려내는 법

반드시 성공하는 스토리 완벽 공식

이 세 단계를 통해서 여러분이 쓰려고 하는 '주인공이 ○○하려고 하는 이야기'의 형태를 만들어갑니다.

이 장에서는 '세계 규정'이라고도 불리는 이야기의 설정 만드는 방법에 대해서 설명합니다. 이 장을 끝까지 읽고 나면 이야기의 설정이란 기발한 아이디어를 억지로 짜내야 하는 일이 아니라는 사실을 이해할 수 있습니다. 아니, 이해하는 데 그치지 않고 이야기의 설정을 스스로 만들 수 있게 됩니다.

기발한 아이디어를 찾아야 한다는 편견을 버리자

◆

아이디어가 끝없이 솟아나서 설정 만드는 작업을 좋아한다는 사람이 있는가 하면, 아이디어가 떠오르지 않아서 힘들다는 사람도 있습니다. 이야기의 설정을 생각하는 단계는 호불호가 크게 갈리는 편입니다.

아이디어 찾기를 좋아하는 사람이든 어려워하는 사람이든 아이디어를 기반으로 이야기의 설정을 만들어내지 못한다면 고뇌의 뿌리는 결국 똑같습니다. 아직도 많은 사람들이 이야기를 쓰려면 지금까지 아무도 생각하지 못했던 기발한 아이디어를 찾아내야 한다고 철석같이 믿고 있지요. 우선 그 편견에서 벗어나야 합니다.

이야기의 설정은 구성요소를 결합해 만든다

◆

그럼 이야기의 설정은 어떻게 하면 만들 수 있을까요? 답은 간단합니다. 이야기의 설정은 테마, 모티프, 소재라는 세 가지 요소를 결합하면 됩니다.

> 테마 × 모티프 × 소재 = 재미있는 이야기의 설정

　기발한 아이디어를 좋아하는 분들은 모티프를 건드려서 이야기를 재미있게 만들어보려고 하는 경향이 있습니다. 모티프란 간단히 말하면 이야기의 제재題材입니다. 많은 사람들이 이야기에 쓸 만한 특이한 제재가 어디 없나, 한 번도 본 적도 들은 적도 없는 것이 혹시 없을까 하고 필사적으로 찾아다닙니다. 모티프는 분명 중요하지만, 그것만 가지고 아이디어를 찾기는 쉽지 않습니다. 그래서 다른 요소와의 결합이 필요하지요.

　이쯤에서 영화 〈타이타닉〉에서 이야기의 세 가지 요소를 찾아봅시다. '주인공이 사랑하는 연인과 끝까지 함께하려고 하는 이야기'를 테마×모티프×소재의 결합으로 풀어보는 것입니다.

- 테마　　　사랑은 고귀한 것이다
- 모티프　　신분의 차이가 나는 사랑, 타이타닉호의 침몰

• 소재 천: 1912년

 지: 영국 사우샘프턴항, 타이타닉호

 인: 가난한 화가 지망생 잭, 귀족계급의 영애 로즈

타이타닉호의 침몰은 누가 보기에도 강렬한 모티프입니다. 하지만 거기에 누구와 누가 무엇을 하는가를 결합해야 진가를 발휘합니다. 모티프만으로 재미가 생기지는 않습니다. 이야기의 설정은 구성요소의 결합으로 만든다는 것을 명심하세요. 그것만으로도 뻔한 설정이라는 평가를 피할 수 있습니다.

프로 작가 중에도 이 세 요소를 제대로 파악하지 못하는 사람이 있습니다. 시나리오 센터에도 영화나 드라마 프로듀서를 위한 연수 프로그램 의뢰가 들어오는데, 이런 이유 때문일지도 모르겠습니다.

요즘 프로듀서들이 하는 말에는 테마가 없어요. 모티프는 있어도 테마가 없어. 더 심각한 건 테마와 모티프를 혼동하고 있다는 거예요.

— 구라모토 소倉本 聰, 우스이 히로요시碓井広義 대담집,

《각본의 힘脚本力》

이제 머릿속이 정리되었나요? 테마, 모티프, 소재를 생각하는 것만으로도 아이디어가 떠오를 겁니다.

테마:
목표가 분명하면 이야기가 보인다

테마, 모티프, 소재의 역할을 정리하자

◆

여기서부터는 테마, 모티프, 소재를 사용해 이야기의 설정을 만드는 방법을 설명하겠습니다. 우선 각 요소의 역할을 정확히 알아봅시다. 그러면 아이디어가 떠오를 때는 어느 단계의 아이디어인지 알 수 있고, 떠오르지 않을 때는 무엇을 집중적으로 생각하면 좋을지 알 수 있으니까요.

세 요소에 대해서 설명한 뒤에 어떻게 아이디어를 찾아내면 좋을지 심도 있게 분석해 보겠습니다. 우선은 테마입니다.

반드시 성공하는 스토리 완벽 공식

테마를 생각하자

◆

우리가 말을 하거나 글을 쓰는 이유는 누군가에게 전달하고 싶은 내용이 있기 때문입니다. "오늘은 퇴근이 늦을 거야"라는 일상적인 대사에도 '집에 늦게 돌아온다'라고 하는 테마가 있습니다. 마찬가지로 이야기에도 테마가 있습니다.

간략히 말하자면 이야기의 테마란 저자가 관객과 독자에게 전달하고 싶은 내용입니다.

테마를 생각하기가 어렵다고 하는 분들은 테마에 대단히 고차원적인 주장이나 사상이 담겨 있어야 한다고 믿는 경우가 많습니다. 굉장히 어깨에 힘을 주고 있는 상태이지요.

반면 전달하고 싶은 테마가 너무 많다는 사람도 있습니다. 테마가 있다면 좋은 일입니다. 그러나 전달하고 싶은 내용이 너무 많으면 한 편의 이야기 속에 테마를 몇 개씩 욱여넣는 경우가 발생합니다. 그 결과 전체적인 이야기의 방향성을 파악할 수가 없어집니다.

둘 중 어느 쪽의 경우든, 테마의 역할과 테마의 세 가지 조건을 정리하다 보면 문제는 자연히 해결됩니다.

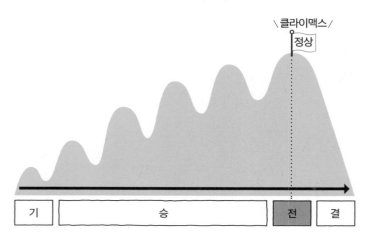

단순한 테마를 목표점으로 설정한다

클라이맥스

정상

기 | 승 | 전 | 결

테마는 이야기의 목표점이다

◆

관객과 독자에게 전달하고 싶은 테마는 대체 왜 필요할까요? 바로 작가인 여러분이 창작 도중에 길을 잃고 헤매지 않기 위해서입니다. 이건 생각보다 중요한 일입니다. 테마를 정해야 하는 이유는 99퍼센트 이 때문입니다. 다시 말해 이야기를 만드는 여러분을 위해서입니다.

테마는 기승전결의 전, 즉 클라이맥스에서 관객과 독자에게 전해집니다. 구성의 산에서 가장 높은 지점이지요. 이야기는 바로이 지점을 목표점으로 삼고 나아갑니다. 다른 말로 하자면, 테마

는 이야기가 목표로 삼아야 하는 지점을 표시하는 깃발입니다.

자, 상상해 보세요. "앞으로 두 시간 동안 계속 걸어가야 합니다. 다만 목표점은 알려줄 수 없습니다." 이런 말을 듣고 계속 걸어갈 수 있을까요? 지옥같이 힘들겠지요. 테마라는 목표점을 정해 두지 않은 채 창작하는 경우가 이와 같습니다.

테마를 정하지 않을 경우 장편은 글을 쓰는 도중부터 벌써 길을 헤매게 됩니다. 클라이맥스까지의 여정이 멀고 험하기 때문입니다. 그렇기에 더욱 테마가 필요합니다.

테마를 결정했다면 노트의 가장 눈에 잘 띄는 곳에 써두세요. 테마에서 벗어나지 않았는지 언제든 확인할 수 있어야 합니다.

테마는 언제 생각해야 하는가

◆

테마를 목표점이라고 표현하면 처음부터 명확한 테마를 가지고 있어야 한다고 생각하고 마음이 초조해지는 분도 있을 겁니다.

테마를 결정하는 시점은 사람마다 다릅니다. 프로 작가 중에도 처음부터 테마를 결정하고 시작하는 사람이 있는가 하면, 글을 쓰다 보면 점점 테마가 모습을 드러낸다고 하는 사람도 있습니다.

테마를 결정하는 시점이나 테마가 뚜렷하게 드러나는 시점은

작가마다 다르고, 작품마다도 다릅니다. 테마는 처음부터 정해 두어도, 나중에 뚜렷해졌을 때 정해도 상관없습니다. 글을 쓰는 동안 정해 두었던 테마가 바뀌고 정말로 전달하고 싶었던 내용이 보이기 시작하는 경우도 있습니다.

저는 초고를 쓸 때 아무리 길어지더라도 넣을 수 있는 것은 다 집어넣어보는 편입니다. 그러면 내가 무엇을 전달하고 싶은지 보이기 시작합니다.

— 스오 마사유키周防正行,《월간 시나리오 교실》2013년 1월호

조건 1: 테마는 한 문장으로 표현할 수 있어야 한다

◆

테마는 이야기의 목표점 역할을 합니다. 그 때문에 다음과 같은 세 가지 조건을 갖추어야 합니다.

- 테마는 한 문장으로 표현할 수 있어야 한다.
- 테마는 하나여야 한다.
- 테마는 직접 말하지 않고도 전달할 수 있어야 한다.

테마를 어떻게 생각해야 할지 모르겠다는 분도, 테마가 너무

많이 떠올라 곤란하다는 분도, 테마의 조건을 이해하면 생각하기 쉬워집니다.

우선 테마는 한 문장으로 표현할 수 있어야 합니다. 예를 들면 '우정은 소중하다', '어머니의 사랑은 한이 없다', '전쟁은 악이다', '사랑은 돈보다 고귀하다' 등 입니다. 이 정도로 단순해도 상관없습니다.

다만 주의할 점이 있습니다. '우정', '어머니의 사랑', '전쟁', '사랑'만으로는 테마가 될 수 없다는 점입니다. 작가인 여러분이 우정에 대해서, 혹은 어머니의 사랑에 대해서 어떻게 생각하는지를 보여줄 필요가 있습니다.

왜냐하면 테마가 '우정은 소중하다'일 때와 '우정은 깨지기 쉽다'일 때, '우정은 돈으로 살 수 없다'일 때에 각각 이야기의 방향성이 달라지기 때문입니다. 테마를 생각할 때는 그게 무엇이든 간에 ○○에 대한 작가의 주장 '△△'가 필요합니다. 테마를 생각할 때의 공식은 다음과 같습니다.

> 테마 = ○○는 △△다.

또한 테마는 단순하게 생각해야 합니다. '인연이란 소중한 것이지만 때로 귀찮기도 하다'라든가 '엄격한 훈육은 때로는 원망을 살 수 있지만 필요한 일이다' 같은 것을 테마로 정하면 이야기

의 방향성을 파악할 수가 없습니다.

테마를 단순하게 결정하기가 망설여진다면, 다시 한번 설정의 세 가지 요소를 떠올려보세요. 이야기의 설정은 테마 하나로 끝이 아닙니다. 테마, 모티프, 소재를 결합해야 합니다. 그러므로 단순한 테마로도 충분합니다. 연습 삼아 여러분이 좋아하는 작품을 다섯 가지 정도 골라서 그 작품의 테마를 '○○는 △△다'의 형태로 요약해 보세요. 단순한 테마가 나타날 것입니다.

놀랍게도 대부분의 러브스토리는 '솔직해지는 것은 중요하다'라는 테마를 가지고 있습니다. 청춘 드라마라면 '우정은 무엇과도 바꿀 수 없다', 휴먼 드라마라면 '나 자신을 직시할 필요가 있다'라고 정리할 수 있습니다. 더 과감하게 말하자면 한 문장으로 말할 수 있는 내용을 꼬박 두 시간을 들여서, 또는 15만 자를 사용해서 표현하는 것이 이야기라는 뜻입니다.

아키모토: 작사할 때도 마찬가지예요. 사랑 노래에서 "나는 당신을 사랑해요"보다 나은 가사는 없어요. 그걸 "이 성냥불이 꺼질 때까지 당신을 바라보고 싶어요"라고 표현하는 거죠. 정상은 하나밖에 없지만, 어느 길을 통해 갈지 선택하고 열심히 돌고 돌아서 올라가는 거죠.

— 가와무라 겐키川村元気,《직업仕事。》

조건 2: 테마는 하나여야 한다

◆

아무리 긴 이야기라도 테마는 하나뿐입니다. 실수로라도 '○○는 △△고 ××면서 □□다'라고 해서는 안 됩니다. 이야기의 목표점 이라는 테마의 역할을 생각하면 그 이유가 명확해집니다. 테마가 여럿이면 목표점 또한 여러 개라는 의미입니다. 이야기의 구성 상 주인공이 걸어가야 하는 길은 오르막과 내리막이 거듭되는 험 한 길입니다. 하지만 어디까지나 외길이어야 합니다. 테마가 서너 개씩 있다면 주인공이 걸어가야 하는 길이 도중에 세 갈래로 나 뉩니다. 그래서는 그중 어느 것 하나 제대로 그려내지 못하게 됩 니다.

염려스러운 부분은 테마가 뚜렷하지 않아도 이야기를 쓸 수는 있다는 점입니다. 작가는 뭔가 위화감을 느끼면서도 갖은 애를 써서 끝까지 글을 완성합니다. 하지만 그런 작품은 관객과 독자 의 마음에 와닿지 않습니다.

시나리오 센터가 주최하는 공모전은 초보자부터 경력자까지 다양한 분들의 응모작을 받습니다. 테마가 불명확한 작품은 최종 심사까지 올라오지 못합니다. 마음을 울리지 못하기 때문입니다.

테마가 없으면 시나리오는 전혀 진척되지 않습니다. 사투리를 쓰는 여고생이 재즈 연주를 한다든가, 남자 싱크로나이즈드 선수가 있다

든가 하는 부품을 아무리 모아놓아도 테마를 찾을 수 없으면 뭘 해야 할지를 알 수가 없으니까요. 확고한 테마를 찾아내기만 하면, '거기로 가려면 이런 신과 이런 캐릭터가 필요하겠지' 하고 망설이지 않고 돌진할 수 있습니다. 그래야 결과적으로 관객의 공감을 얻는 작품이 됩니다.

— 야구치 시노부矢口史靖,《월간 시나리오 교실》2016년 6월호

조건 3: 테마는 직접 말하지 않고도 전달할 수 있어야 한다

◆

"테마를 단순하게 하나로 압축해야 한다는 건 알겠어요. 하지만 초등학생이나 생각할 법한 테마를 클라이맥스에서 말했다가는 전혀 호소력이 없을 것 같은데요?" 하는 의견이 들려오는군요. 그렇습니다. 맞는 말입니다. 클라이맥스에서 테마를 입 밖에 내다니, 귀를 막아버리고 싶어질 지경이네요.

그렇다면 테마는 어떻게 전달해야 할까요?

테마는 작가가 관객과 독자에게 전달하고 싶은 것입니다. 하지만 테마를 전달하되, 그 자체를 말해서는 안 됩니다. '전쟁은 나쁘다'라는 테마를 전달하는 경우, 주인공이 "전쟁은 나빠!"라는 말을 입 밖으로 내서 외쳐서는 소용이 없습니다. 절대로 그래서는 안 됩니다. 작가는 이야기라는 형식을 통해서 알리고 싶은 테마

를 전달해야 합니다. 테마는 드러내어 보여주는 것이 아니라 작품 속에 녹여내야 합니다.

테마는 직접 말하지 않고도 전달할 수 있어야 한다는 점을 마음에 새겨두기 바랍니다. 말하지 않고도 테마를 전달하기 위해서 모티프와 소재가 있고, 구성이 있습니다.

관객과 독자의 감정에 호소한다

◆

테마를 직접 말하지 않고 표현해야 하는 이유는 무엇일까요? 이야기의 테마는 관객과 독자의 머리가 아니라, 감정에 호소하는 것이기 때문입니다. '작가가 하고 싶은 말은 이거구나' 하고 쉽게 눈치챌 수 있는 작품은 좋은 작품이라고 할 수 없습니다.

이야기란 작가 혼자서 끝맺는 것이 아니라 관객과 독자가 각기 나름의 방식으로 받아들여야 비로소 완결을 맞이합니다. 관객과 독자의 마음에 당장 말로 표현하기 힘든 감정이 싹터서 영화를 보거나 소설을 읽은 뒤에 잠시 그 작품 세계에 빠져 있고 싶어지는, 또는 다른 누군가와 이야기 하고 싶어지는 작품이야말로 뛰어난 작품입니다.

인간은 이유를 알 수 없는 이상한 부분이 있어서 재미있어요. (…) 드

라마는 잘 모르겠는 부분이 있어야 그것을 시청자가 상상하고, 시청자 수만큼의 결론이 나오죠. 곧바로 결론이 나버리는 드라마는 별 볼일 없는 드라마예요.

　　— 제임스 미키ジェームス三木,《월간 시나리오 교실》2015년 6월호

모티프:
목표로 향하는 길을 찾자

모티프와 소재의 역할

◆

테마, 모티프, 소재를 생각하는 단계를 아이디어 발상 또는 기획 구상이라고 합니다. 테마는 앞에서 살펴보았으니 이제 모티프와 소재를 살펴보겠습니다.

모티프의 역할은 테마를 더욱 구체화하는 것입니다. 앞에서 테마는 이야기의 목표점이라고 설명했지요. 모티프는 그 목표점으로 향하는 길이라고 할 수 있습니다. 다시 말해 이야기의 핵심입니다.

프로 작가의 인터뷰를 보면 "영감이 샘솟았다"라는 말이 등장

할 때가 있습니다. 자신이 품고 있는 테마에 적합한 모티프를 발견한 순간을 표현하는 말이지요.

소재의 역할은 모티프를 다시 한번 구체화하는 것입니다. 모티프가 테마를 구체화하기 위해 나아가는 길이라고 한다면, 소재는 출발 지점입니다. 이야기가 어떤 시대의, 어디를 무대로 한, 어떤 등장인물들의 이야기인지 생각하는 것입니다.

테마, 모티프, 소재 순으로 이야기는 점점 구체화됩니다. 모티프와 소재에 따라서 이야기가 다른 작품과 이런 점에서 다르다고 내세울 수 있는 설정상의 차별성을 갖게 됩니다.

테마, 모티프, 소재의 순서는 생각하기 나름

◆

그럼 이야기의 설정을 생각할 때도 테마, 모티프, 소재 순서를 따라야 하는 걸까요? 결론부터 말하면 생각하는 순서까지 신경 쓸 필요는 없습니다. 아이디어가 떠오른 부분부터 생각을 발전시켜 나가면 됩니다.

먼저 매력적인 주인공을 상상하고 그 주인공이 활약할 수 있는 모티프를 궁리한 뒤에 거기에서 어떤 테마를 전달할 수 있을지 고민하는 방법도 있습니다. 흥미로운 모티프가 떠올랐다면 거기에서 소재를 찾아내고 무엇을 테마로 삼을지 생각해 보는 것도

반드시 성공하는 스토리 완벽 공식

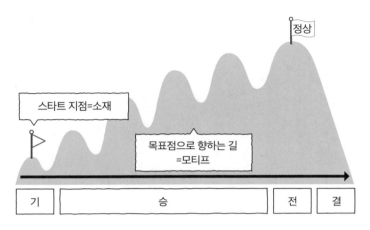

구성에 있어서 모티프와 소재

정상

스타트 지점=소재

목표점으로 향하는 길
=모티프

| 기 | 승 | 전 | 결 |

좋습니다. 아이디어가 떠오른 부분부터 시작해 발상을 확장하면서 세 요소를 모두 채워가면 됩니다.

중요한 것은 세 가지 요소 중 어느 것 하나도 빠져서는 안 된다는 점입니다. 하나라도 빠져버리면 결과적으로 이야기의 설정이 허술해집니다. 그것만은 주의하도록 하세요.

무한한 가능성을 가진 모티프

◆

모티프에는 무한한 가능성이 있습니다. 예를 들어 '우정은 소중

하다'라는 테마를 전달하려고 한다면, 모티프는 '전국 우승을 목표로 하는 야구팀'일 수도 '해적왕을 목표로 하는 해적단'일 수도, '흑인과 백인이 함께하는 밴드'일 수도 있습니다.

아이디어 탐색을 좋아하는 사람이라면 이렇게 모티프를 생각할 때가 가장 즐거운 순간일지도 모르겠습니다. 반대로 아이디어를 떠올리기 어려워하는 사람이라면 이 단계가 가장 괴롭게 느껴지겠지요. 그런 분들을 위해 모티프를 찾아내는 방법을 소개하겠습니다.

장르에서 아이디어를 찾는다

◆

이야기에는 다양한 장르가 있습니다. 장르를 분류하는 방법은 여러 가지가 있지만, 여기에서는 시나리오 센터의 강사인 가시와다 미치오의 《소설 · 시나리오 이도류 비법小説 · シナリオ二刀流 奥義》에 따라 예시를 들어보겠습니다.

우선 서점에서 볼 수 있는 이야기의 장르에는 어떤 것들이 있는지 떠올려봅시다. 논픽션, 역사 · 시대, SF, 판타지, 호러, 서스펜스, 하드보일드 · 모험, 미스터리 · 추리, 에로 · 관능, 연애 · 청춘, 휴먼 · 전기. 여기에 영상 분야의 장르를 추가하면 코미디, 홈 드라마, 액션, 시리어스 등이 있습니다. 로맨틱 코미디나 청춘 미스터

리처럼 장르 자체가 혼합되어 있는 경우도 있지요.

모티프가 떠오르지 않을 때는 일단 과감하게 테마에 어울릴 장르부터 생각해 보는 것도 좋은 방법입니다. '우정은 소중하다'라는 테마를 미스터리로 그려낼 수는 없을까? 하드보일드라면 어떨까? 이런 식으로 혼자 기획회의를 해 보는 것입니다. 장르가 가진 고유의 이미지로부터 생각지도 못했던 모티프가 떠오르는 경우가 있습니다.

장르보다 더 세세한 '○○물' 같은 분류를 통해 아이디어를 떠올릴 수도 있습니다. '○○물'이란 이를테면 학원물, 직업물, 이세계물 같은 형태로, 장르보다 더 세분화된 분류를 의미합니다.

내가 전달하고 싶은 테마를 표현하기 쉬운 이야기 형식은 무엇일지 찾아보거나, 반대로 의외성이 있는 형식을 찾아 도전하면서 아이디어를 떠올려보기 바랍니다.

장르와 '○○물'을 결합해서 발상을 확장한다

◆

장르와 '○○물'을 결합시켜서 모티프를 찾아낼 수도 있습니다.

예를 들어 역사라는 장르와 의학물을 결합한다는 발상을 떠올렸다고 합시다. '남을 위하는 마음은 고귀한 것이다'라는 테마를 그려내기 위해서 에도 시대로 타임슬립한 의사와 마을 주민들을

모티프로 삼을 수도 있습니다.

역사적 사실을 예로 들어볼까요? 19세기 중반 일본에서는 에도 막부 세력과 메이지 신정부 사이에서 내전이 발생합니다. 당시 막부측 군의관으로 끝까지 막부군에 조력했던 마쓰모토 료준은 막부의 무사 집단인 신센구미 부대장 히지카타 도시조와 막역한 사이였지만, 내전이 메이지 정부의 승리로 끝난 이후 신정부 아래서 관직에 올라 군의총감까지 지낸 인물입니다. 이 인물을 모티프로 '우정은 소중하다'라는 테마를 그려낼 수도 있으며, '전쟁은 비참한 것이다'라는 테마를 표현할 수도 있을 것입니다.

이야기의 장르와 분류 자체가 모티프가 될 수는 없지만, 모티프를 떠올리는 단서가 될 수는 있습니다.

자신에서 시작하는 본인 기점법

◆

이야기에 스파이나 탐정 같은 독특한 인물만 등장하지는 않습니다. 이야기의 모티프는 여러분의 반경 5미터 안에서도 충분히 찾아볼 수 있습니다. 여러분이 잘 알고 있는 영역에서 아이디어를 찾아보기 바랍니다.

이렇게 말하면 "제가 아는 일 중에는 그렇게 대단한 게 없는데요?"라고 반문하는 사람이 꼭 있습니다. 하지만 절대로 그렇지 않

습니다. 세상 사람들은 여러분이 평소에 무엇을 하는지 잘 모릅니다. 사람은 자신이 모르는 일에 흥미를 갖기 마련입니다.

이를테면 여러분이 회사에서 경리 일을 하고 있다고 합시다. 회사에서는 눈에 띄지 않는 평범한 역할일지도 모릅니다. 하지만 경리 일을 모티프로 이야기를 만들 수 있습니다. 평소 절약하는 취미가 있다면 그 지식을 모티프로 이야기를 만드는 것도 가능합니다. 여러분의 아버지가 정년 후에 어떻게 살아야 할까 고민하고 있다면 그것도 훌륭한 모티프가 됩니다.

아니면 평소 관심을 갖고 있는 영역에서 아이디어를 찾을 수도 있습니다. 음악을 좋아한다면 프로를 목표로 하는 밴드맨, 대형 밴드를 동경하는 소년, 특이한 레코드를 전문으로 취급하는 레코드 전문점 등 자신이 좋아하는 음악을 기점으로 해서 모티브가 될 법한 아이디어를 떠올릴 수 있을 것입니다.

실제 사건으로부터 아이디어를 얻는 신문 스크랩법

◆

신문을 구독하는 사람의 수가 매년 줄어들고 있다고 합니다. 인터넷 덕분에 신문을 구독하지 않아도 뉴스를 접할 수 있기 때문이겠지요. 그래서 '신문 스크랩'이라는 표현이 이제는 낯설게 느껴질지도 모르겠습니다.

신문 스크랩법은 실제로 일어난 사건을 아이디어 발상의 계기로 삼는 방법입니다. 반드시 신문을 읽어야 하는 것은 아닙니다. 계기가 되는 사건은 뉴스에서 다룬 것은 물론, 여러분 주위에서 일어난 일이라도 상관없습니다.

흔히 '사회파'라고 불리는 장르를 생각하면 이해하기 쉽습니다. 실제 사건을 기반으로 이야기를 만드는 것입니다. 소설이나 영화 중에도 실제 사건을 기반으로 한 작품이 많이 있습니다. 평소부터 관심 있는 뉴스나 가까이에서 일어난 사건에 안테나를 세워둡시다.

아이디어가 마음에 들지 않는다면
뒤집기 발상법을 시도해 보자

◆

여러 가지 발상법을 시도해 보아도 아이디어가 영 신통치 않게 느껴진다면 이 방법에 도전해 보기 바랍니다. 바로 아라이 하지메식 '뒤집기 발상법'입니다. 뒤집기 발상법이란 말 그대로 뒤집어서 생각해 보는 방법입니다. 내가 떠올린 아이디어가 썩 마음에 들지 않는다면 그 아이디어를 정반대로 생각해 보는 것입니다. 또는 흔히 있을 법한 아이디어를 떠올린 뒤에 이를 뒤집어보는 방법도 있습니다.

반드시 성공하는 스토리 완벽 공식

예를 들어 미스터리와 형사물을 조합해 '어려운 사건을 뛰어난 실력의 형사가 해결한다'라는 모티프를 떠올렸지만, 너무 뻔하다는 생각이 들었다고 해 봅시다. 그럴 때 뒤집기 발상법을 사용합니다.

- 어려운 사건을 해결하는 권총을 무서워하는 중년 형사(⇄뛰어난 실력의 형사)
- 손쉬운 사건(⇄어려운 사건)만 담당하게 되는 뛰어난 실력의 형사

본인 기점법에서도 뒤집기 발상법을 사용할 수 있습니다. 앞서 예로 든 경리라는 직업을 예로 들어보겠습니다. 일반적으로 경리는 실수를 해서는 안 되는 직업입니다.

- 숫자에 강한 주인공 ⇄ 숫자에 약한 주인공
- 회사의 돈을 관리하는 주인공 ⇄ 회사의 돈을 횡령하는 주인공
- 회사의 돈을 횡령하는 주인공 ⇄ 회사의 부정회계를 고발하는 주인공

이처럼 뒤집기 발상법을 활용해 발상을 확장해 보기 바랍니다.

소재:
다채로운 조합으로 새로운 이야기를 만들자

소재를 조합해서 아이디어를 찾는다

◆

소재는 모티프를 더욱 구체화합니다. 소재를 찾을 때는 모티프에 대해 다양하게 생각해 보면서 소재를 떠올리는 방법과, 소재에서 착안해 모티프 또는 테마로 연결지어 가는 방법이 있습니다. 여기에서는 소재를 토대로 아이디어를 찾아내는 방법에 대해서 살펴보겠습니다.

앞에서도 이야기했지만 소재는 천·지·인 세 가지 요소로 구성됩니다. 기억하고 있겠지요?

천: 시대, 정세

지: 이야기의 무대가 되는 장소 및 지역

인: 등장인물

테마와 모티프가 동일하더라도 천·지·인 요소를 바꾸는 것만으로 전혀 다른 이야기가 만들어집니다. 테마가 '우정은 소중하다'이고, 모티프가 야구팀인 경우를 생각해 봅시다. 아래의 세 가지 예시를 가지고 각각의 이야기를 상상해 보세요.

[예시 1]

천: 2019년

지: 도쿄

인: 야구를 해 본 적이 없는 불량학생

[예시 2]

천: 1945년

지: 오키나와

인: 야구를 하고 싶어도 하지 못하는 상황의 고등학생

[예시 3]

천: 1990년

지: 미국

인: 한쪽 팔이 없는 투수

창작을 좋아하는 여러분이라면 이미 서로 다른 이야기의 이미지가 떠올랐을 것입니다.

소재를 통해 아이디어를 찾을 때는 천·지·인 중 어느 요소부터 시작해도 전혀 상관없습니다.

'천'의 요소로부터 발상을 확장한다

◆

그럼 제일 먼저 '천'의 요소로부터 이야기가 펼쳐지는 시대와 정세 등을 생각해 봅시다.

천: 현대, 2001년, 1945년, 2100년, 전국시대, 에도시대 등

앞서 든 예시에서도 '천'의 요소를 바꾸었을 뿐인데 그 시대만의 정세와 분위기가 조성되었습니다. 그것만으로도 설레기 시작하지 않나요?

'지'의 요소로부터 발상을 확장한다

◆

다음으로 '지'의 요소를 생각해 봅시다. '지'는 이야기의 무대가 되는 장소입니다.

지: 도쿄, 오키나와, 뉴욕, 지방 소도시, 농촌, 동남아시아, 유럽

'지'의 요소를 찾아볼 때는 머릿속에 지도 앱을 켜서 우선 지구 전체를 둘러보고, 그다음 대륙, 나라, 지방, 지역, 구역, 시설 순으로 넓은 지역에서 시작해 점점 초점을 좁혀갑니다. 생각지도 못했던 장소를 찾아낼지도 모릅니다.

앞서 언급한 경리라는 직업을 모티프로 사용한다고 했을 때, '번화한 도심지의 IT기업'과 '지방 소도시의 수건 공장', '시카고의 마피아 조직'과 같이 '지'의 요소를 바꾸는 것만으로도 이야기의 인상이 달라집니다.

'지'의 요소는 간과하기 쉽지만, 그 장소이기 때문에 이야기가 완성되는 작품도 많이 있습니다. 다양한 작품에서 '지'의 요소에 주목해 보면 뜻밖의 깨달음을 얻을 수 있을 것입니다.

참고로 일본에서는 공모전 등에서 압도적으로 많이 등장하는 장소가 도쿄입니다. 무대가 도쿄라고 해서 나쁠 것은 없지만, '잘 모르겠으니까 일단 도쿄로 할까'라는 정도의 생각이라면 곤란합

니다. 반드시 도쿄여야 하는 필연성이 있는지, 도쿄라면 도쿄의 어느 지역인지도 이 시점에 생각해 두어야 합니다.

'인'의 요소로부터 발상을 확장한다

◆

'인'은 등장인물입니다. 우선 주인공을 생각합시다. 어떤 주인공을 그려내고 싶은가, 어떤 주인공이라면 재미있는 이야기를 만들 수 있을까 생각해 봅니다.

'천'과 '지'가 결정되면 뒤따라 '인'의 이미지가 떠오르는 경우도 있고, 그 반대도 있습니다. 등장인물을 만드는 방법에 대해서는 다음 장에서 더 자세히 소개할 예정입니다.

'인'의 요소에서부터 발상을 확장해서 모티프와 테마를 생각할 수도 있습니다. 주인공의 캐릭터를 이미지로 떠올릴 수 있으면 이 인물이라면 이런 말을 할 것 같다, 이런 행동을 할 것 같다는 아이디어, 즉 액션·리액션이 떠오릅니다. 이렇게 장면을 그려내는 아이디어도 솟아납니다. 주인공으로부터 발상을 이끌어내면 스토리에 끌려가기 쉬운 우리의 뇌를 드라마의 방향으로 전환할 수 있습니다.

반드시 성공하는 스토리 완벽 공식

천·지·인의 요소도 결합이 가능하다

◆

살펴본 것처럼 천·지·인의 요소로부터 아이디어를 찾아낼 수 있습니다. 이미 눈치챘을지도 모르지만, 소재의 구성 요소들도 서로 결합하여 사용할 수 있습니다.

> 천 × 지 × 인 = 매력적인 소재

처음 제시한 공식 역시 자세히 풀어 적으면 이렇게 됩니다.

> 테마 × 모티프 × 소재(천×지×인) = 재미있는 이야기의 설정

소재의 결합을 통해서 여러분의 이야기에만 존재하는 매력적인 설정을 만들 수 있습니다. 처음부터 특이한 아이디어를 찾아내려고 애쓸 필요가 없습니다.

아이디어는 쉽게 떠오르지만 정리가 잘 안 되는 사람도, 아이디어가 좀처럼 떠오르지 않았던 사람도 이제 빛이 보이기 시작했을 겁니다. 이렇게 설정의 요소들을 하나씩 차곡차곡 쌓아봅시다.

테마, 모티프, 소재를 찾아내는 작가의 눈을 연마한다

◆

테마, 모티프, 소재를 통해서 어떻게 아이디어를 찾아낼 수 있는지 이제 이해가 되었겠지요?

이 세 가지 요소로 만든 그릇 안에 무엇을 담을지는 여러분의 몫입니다. 창작 수업에서 준비한 것은 어디까지나 그릇에 지나지 않습니다. 그릇에 담을 음식은 여러분이 준비해야 합니다.

아라이 하지메는 창작하는 사람에게는 '작가의 눈'이 필요하다고 말합니다. 작가의 눈이란 여러분 자신이 인간을, 그리고 인간을 둘러싼 사회와 세상사를 어떻게 생각하는가 하는 것입니다.

'전쟁은 나쁘다'라는 사실은 어린아이들도 압니다. 그러나 전쟁을 환영하는 사람도 실제로 존재합니다. '빈부의 격차는 바람직하지 않다'고도 자주 이야기합니다. 그러나 현실에서는 꼭 그렇지만도 않습니다. 세상사의 표면만을 바라보는 것은 작가의 눈이라고 할 수 없습니다. 그만큼 복잡 미묘한 우리 인간의 마음을, 그리고 삶을 어떻게 생각하고 있는지를 드러내어 보여주어야 합니다. 그것이 바로 작가의 역할입니다.

제3장

생명력 넘치는 등장인물을 만들자

관객과 독자는
등장인물을 원한다

이야기 만들기의 제2단계

◆

드디어 여기까지 왔습니다. 등장인물을 설정하고 구성을 짜는 단계입니다.

앞에서도 여러 번 설명했듯이, 이야기 만들기는 아이디어의 크기에 따라 세 단계로 나뉩니다.

- 이야기의 설정을 만드는 '대'의 발상.
- 등장인물을 설정하고 구성을 짜는 '중'의 발상.
- 장면을 그려내는 '소'의 발상.

이 장에서 설명하는 등장인물과 제4장에서 설명할 구성은 아이디어의 크기로 말하면 '중'에 해당합니다.

등장인물은 소재의 세 가지 요소, 천·지·인 중 '인'에 해당합니다. '인'의 요소는 이야기를 만들 때 가장 중요한 부분입니다. 이야기의 재미는 생명력이 느껴지는 등장인물을 그려낼 수 있는지 여부에 달려 있기 때문입니다.

등장인물을 잘 만들지 못하는 이유

◆

시나리오 센터를 찾는 분 중에는 등장인물 만들기가 힘들어 고민이라는 분이 많습니다. 아마 다른 모든 작가들이 마찬가지일 것입니다.

"일단 등장인물의 생각을 잘 모르겠어요."

"등장인물을 만들긴 했는데, 어째서인지 이야기가 진행되지 않아요."

"이야기가 진행되면서 등장인물의 캐릭터가 희미해져요."

"어디서 본 적이 있는 것 같은 캐릭터가 되어버려요."

"인물의 이력서를 만들어 봤는데 오히려 캐릭터를 잘 모르겠어요."

등장인물을 만들면서 고생하는 원인은 두 가지가 있습니다. 등

장인물에 대해서 제대로 고민하지 않았거나, 반대로 너무 많이 고민했기 때문입니다.

고민이 부족했든 너무 많이 고민했든 간에, 등장인물이 움직이지 않는다면 만드는 방법이 잘못되었기 때문입니다. 이제부터 등장인물을 제대로 만드는 방법을 배워봅시다.

이야기에 등장인물은 왜 필요할까

◆

이야기에서 등장인물은 대체 왜 필요할까요? 너무 당연한 질문을 해서 깜짝 놀랐나요? 하지만 아주 중요한 질문입니다. 등장인물이 필요한 이유를 관객과 독자, 그리고 작가인 여러분이라는 두 가지 관점에서 생각해 봅시다.

우선은 관객과 독자의 관점입니다. 여기에 두 영상이 재생되고 있습니다. 두 영상 모두 뉴스에서 폭설이 내리는 현장을 소개할 때 보여줄 법한 화면입니다. 이제부터 다음의 두 영상이 지금 눈앞에서 재생되고 있다고 상상해 보세요.

첫 번째 영상에는 쌩쌩 휘몰아치는 눈보라와 흔들리는 가로등이 보입니다. 그게 전부입니다.

두 번째 영상에는 휘몰아치는 눈보라와 흔들리는 가로등, 그리고 그 옆에 외투의 후드를 양손으로 꼭 붙잡고 있는 여자아이의

모습이 보입니다.

여러분이 시청자로서 두 영상을 비교한다면 어느 쪽 영상에 더 흥미를 느낄까요? 어지간한 청개구리가 아닌 이상은 소녀가 등장한 두 번째 영상에 더 흥미를 느끼기 마련입니다.

여러분은 상상력이 풍부하니까 '저 여자애 춥겠다'라든가 '이런 눈보라 속에서 집에 잘 도착할 수 있을까?', '이런 날 왜 나와 있는 걸까?' 같은 생각을 했을 겁니다. 다른 말로 하자면 눈보라 그 자체보다도 눈보라 속에 있는 인물에 관심을 가진 것이지요.

그렇습니다. 어째서인지 우리는 인물이 등장하면 그 사람에 대해 궁금해하는 신기한 습성이 있습니다. 영화나 소설이 진짜 재미가 없는데도 속으로 투덜거리면서 끝까지 보게 되는 경우가 있습니다. 등장인물이 어떻게 될지 궁금하기 때문입니다.

등장인물은 관객과 독자를 몰입하게 만드는 강력한 도구입니다. 그렇기 때문에 관객과 독자는 이야기의 세계로 빠져들기 위해서 매력적인 등장인물을 목이 빠져라 기다리고 있는 것입니다.

패턴의 한계를 돌파하는 등장인물

♦

그렇다면 작가에게 매력적인 등장인물이 필요한 이유는 무엇일까요? "그거야 재미있는 이야기를 만들기 위해서겠죠!"라는 목소

리가 들려오는군요. 그러나 그것만으로는 답이 되지 않습니다. 매력적인 등장인물을 만들면 어째서 이야기가 재미있어지는지 한번 곰곰이 생각해 보기 바랍니다.

힌트는 제1장에서 설명한 '스토리는 패턴이다'라는 사실입니다. 스토리는 패턴이지만 드라마는 무한하다는 이야기를 앞에서 했지요. 그 무한한 드라마를 만들어내는 주체가 바로 등장인물입니다. 등장인물을 매력적으로 만들어낼 수만 있다면 그 인물이라서 가능한 액션·리액션이 따라 나오므로 매력적인 장면이 만들어지고, 이야기 전체가 매력적으로 느껴집니다.

'스토리는 패턴이다'라는 숙명을 돌파할 수 있는 유일한 내 편이 등장인물입니다. 등장인물의 캐릭터를 건성으로 생각해서는 안 되는 이유입니다.

등장인물이 완성되면
이야기 만들기가 빨라진다

캐릭터가 만들어내는 비극

등장인물의 캐릭터를 생각하지 않으면 어떤 일이 벌어질까요? 최악의 사태를 겪게 될 테니 단단히 각오해야 할 겁니다. 몇 가지 예를 들어보겠습니다.

우선 창작이 더 이상 진행되지 않고 멈춰버립니다. 글을 쓰는 동안 점점 흔해 빠진 이야기처럼 느껴지기 시작합니다. 등장인물이 유형화되고 그 때문에 등장인물의 대사와 행동도 전형적인 수준을 벗어나지 못하기 때문입니다. 그렇게 되면 글을 쓰면서도 지루하기만 합니다. 끝내는 나에게는 독창성이 없는 게 아닐까

불안해집니다. 사실은 제대로 생각하는 방법을 몰랐을 뿐인데 말입니다. 정말 안타까운 일입니다.

다음으로 일어나는 비극은 등장인물을 스토리 전개에 맞춰 바꿔버리는 것입니다. 작가의 편의를 우선시한 경우이지요. 스토리는 전개되지만 가장 중요한 드라마에 구멍이 숭숭 나 있기 때문에 관객과 독자의 마음을 사로잡지 못합니다. 크나큰 비극이 아닐 수 없습니다.

캐릭터가 붕괴되는 최악의 사태도 일어납니다. 캐릭터 붕괴는 작가에게 있어서도, 관객과 독자에게 있어서도 최악의 상황입니다. 슬프게도 정작 이야기를 만드는 작가는 캐릭터가 무너지고 있다는 사실을 눈치채지 못합니다. 작가의 마음속에서 등장인물의 캐릭터가 확립되어 있지 않은 탓에 캐릭터 붕괴가 일어나기 때문입니다.

반면 관객과 독자는 캐릭터 붕괴에 매우 민감합니다. 이야기의 초반부에 파악한 캐릭터와 중반부의 캐릭터에 일관성이 없으면 관객과 독자는 굉장히 위화감을 느낍니다. "이런 말은 안 할 것 같은데?"라든가 "이런 행동을 할 인물이 아닌데?" 하고 느끼는 순간 독자의 마음은 이야기에서 떠나버립니다.

최후의 일격입니다. 이야기에서 그 등장인물 고유의 특성이 느껴지지 않으면 관객과 독자는 감정이입을 할 수가 없습니다. 운 좋게 이야기의 결말까지 지켜보더라도, 사춘기 청소년이 부모님

에게 이끌려 외출했을 때 정도의 낮은 관심도에 불과합니다.

캐릭터로부터 이야기의 아이디어를 찾는다

◆

등장인물의 캐릭터를 제대로 구축하지 않으면 이처럼 많은 비극이 일어납니다. '이거, 내가 자주 겪는 일인데…' 하고 내심 식은 땀을 흘린 분도 있을 겁니다. 그럼 반대로 등장인물의 캐릭터를 제대로 구축하면 어떻게 될까요?

우선 그 등장인물만의 개성이 느껴지는 말과 행동이 계속해서 떠오릅니다. 며칠 전 새로 알게 된 사람은 어떻게 말하고 어떤 행동을 할지 짐작이 잘 되지 않습니다. 그러나 10년 동안 알고 지낸 친구의 말과 행동은 머릿속에서 저절로 떠오르지요. 이와 마찬가지로 등장인물의 캐릭터 구축에 성공하면 가공의 인물이라도 마치 아는 사람처럼 묘사할 수 있습니다.

유명 작가들이 종종 말하는 "등장인물이 알아서 움직인다"는 상황이 바로 이런 상태를 뜻합니다. 여러분도 얼마든지 그렇게 쓸 수 있습니다. "등장인물이 알아서 척척 움직이는 바람에 아침까지 글을 쓰는 손을 멈출 수가 없었다"라는 말을 입버릇처럼 하게 될 겁니다. 벌써 수면 부족이 걱정되는군요.

'이런 장면이 있으면 좋겠는데?' 하는 이미지도 떠오를 겁니다.

'이런 장소에서, 이런 행동을 하는 장면이 있을 법한데', '이런 말을 하는 장면이 있을 것 같은데…' 이렇게 장면의 이미지를 찾아낼 수 있습니다. '그 캐릭터라면 술을 마시더라도 대학가의 대중적인 술집은 아닐 거야'라든가, '아니, 친구 집에 가서 싸구려 술을 마시겠지' 하는 식으로 장면의 이미지가 떠오르고, '그래서 빨리 취하려고 안주는 최소한만 둘 거고, 술을 마신 다음날에는 숙취로 인상을 쓰고 다니겠지'와 같이 그 캐릭터만의 액션·리액션까지 이미지를 확장할 수 있습니다. 아이디어가 떠오르지 않아 힘들다는 고민에서도 해방됩니다.

구성 아이디어가 부족해 허덕이는 일도 없습니다. 등장인물의 캐릭터가 명확하면 '이 등장인물은 이런 위기를 겪겠지', '이 인물이 고민하는 상황을 만들어보자'와 같이 등장인물을 중심축으로 해서 이야기의 아이디어를 찾아낼 수 있습니다. 누가 겪어도 힘든 사건이나 사정이 아니라, 그 인물이기 때문에 힘든 위기를 설정할 수 있게 되므로 이야기의 독창성이 훨씬 더 올라갑니다.

등장인물의 설정을 생각하는 과정에서 모티프 아이디어도 함께 발견할 수 있습니다. 모티프는 제한 없이 생각할 수 있다 보니 정작 결정타를 찾아내기가 힘든 경우도 있습니다. 그럴 때 등장인물의 캐릭터를 축으로 삼아 '이 인물이 괴로워하면서도 활약할 수 있는 모티프는 뭘까?' 하고 발상을 확장할 수 있습니다.

등장인물의 이미지가 확고해지면 이야기의 테마도 따라서 떠

오릅니다. 이 인물이라면 어떤 위기를 맞아 고뇌하고 그 결과 어떤 변화 또는 성장을 할지 고민하면 테마를 찾아내기가 한결 쉬워집니다.

이야기의 중심은 항상 등장인물입니다. 초보 작가들은 등장인물보다 설정에 공을 들이다가 인물에 소홀해지기 쉽습니다. 스토리에 끌려가 드라마를 망치는 지름길입니다. 등장인물의 캐릭터는 그런 순간 당신을 구원할 한 줄기 빛이 되어줄 것입니다.

캐릭터를 결정하는 타이밍은 사람마다, 작품마다 다릅니다. 하지만 장면을 그려내기 전에는 반드시 등장인물을 제대로 구축해두어야 합니다. 등장인물의 설정이 완성되면 이야기 창작에 바로 가속도가 붙습니다.

등장인물은 관객과 독자를 이야기의 세계로 끌어들입니다. 등장인물의 가장 큰 역할은 관객과 독자를 계속해서 매료시키는 것이지요. 그리고 작가인 여러분은 그런 등장인물을 만들어내야 합니다. 그 등장인물의 액션·리액션을 묘사해서 재미있는 이야기를 만들어가면 되지요.

아직 아무도 본 적도, 만난 적도 없는 등장인물을 생생하게 그려낼 수 있는 사람은 다른 그 누구도 아닌 여러분뿐입니다. 창작의 참맛을 마음껏 즐기기 바랍니다.

관객과 독자는
매력적인 등장인물에 감정이입한다

등장인물이 관객과 독자를 이야기의 세계로 몰입시킨다

◆

매력적인 등장인물이란 어떤 인물일까요? 지금까지 세계 곳곳에서 수만 편이 넘는 이야기가 만들어졌고, 등장인물 역시 수억 명은 족히 탄생했을 것입니다. 그들 모두가 가진 공통점은 관객과 독자가 '감정이입'을 할 수 있는 인물이라는 점입니다.

여러분은 관객과 독자가 감정이입하는 등장인물을 만들어내면 됩니다. 일단 그런 등장인물이 완성되면 이야기는 이미 성공한 것이나 다름없습니다. 관객과 독자는 여러분의 이야기에 저절로 빨려 들어갑니다. 눈 깜빡할 사이에 이야기의 완결까지 데려

갈 수 있지요.

그렇다면 감정이입이란 무슨 뜻일까요? 사전을 찾아보면 다음과 같습니다.

『철학』 자연의 풍경이나 예술 작품 따위에 자신의 감정이나 정신을 불어넣거나, 대상으로부터 느낌을 직접 받아들여 대상과 자기가 서로 통한다고 느끼는 일. ≒감정 수입.

사전적 정의만으로 이해하기가 어렵다면 더 구체적으로 살펴봅시다. 예를 들면 로맨스 영화를 보면서 '아니, 대체 왜 자기 마음을 제대로 말하질 않는 거야?' 하며 주인공의 행동에 애를 태우거나, 액션 드라마를 보고 '그쪽엔 나쁜 놈이 있으니까 가면 안 돼!' 하고 주인공에게 마음속으로 소리를 지르거나, 소설을 읽고 '이 주인공의 기분 나도 알아…' 하고 생각에 잠기는 것을 감정이입이라고 합니다. '뭐야, 이 주인공 아주 나쁜 놈이었네' 하고 생각하는 것도 감정이입입니다. 주인공을 이해하거나 공감하는 것과는 조금 다릅니다. 주인공의 행동으로 인해서 자기도 모르는 사이에 감정이 움직이는 상태를 말합니다.

영화든 소설이든 만화든 연극이든 상관없이, 작품을 보는 동안 나도 모르는 사이에 시간이 훌쩍 지나버렸을 때 바로 감정이입을 하고 있는 것이지요.

등장인물에게 감정이입을 하는 이유

◆

창작의 방법을 알려주는 책들을 보면 관객과 독자가 등장인물에
게 감정이입을 할 수 있어야 한다는 내용이 빠지지 않습니다. 저
역시 항상 '그래, 당연히 그래야지' 하고 생각하며 지나쳤는데, 어
느 날 '대체 사람은 왜 감정이입을 하는 걸까?'라는 의문에 부딪
혔습니다.

생각해 보면 참 신기한 일입니다. 관객과 독자가 감정이입을
하는 상대는 한 번도 직접 만난 적 없는 이야기 속의 인물입니다.
가족도, 친구도 아닐뿐더러 화면 너머나 지면으로밖에 접하지 못
합니다.

감정이입이라는 행위를 이해하기 위해서는 인류의 진화 과정
까지 거슬러 올라갈 필요가 있습니다.

인류는 혈연관계보다 확대된 범위의 집단 속에서 서로 도우며 살아
가는 과정을 통해 타인과의 사이에 감정적인 유대를 맺는 능력을 발
달시켜 왔는데, 그것이 소설이나 영화에 등장하는 캐릭터와의 관계에
서도 감정적인 유대를 맺는 능력으로 이어졌다.

― 폴 조셉 굴리노Paul Joseph Gulino, 코니 시어스Connie Shears,
《각본의 과학The Science of Screenwriting》

우리는 친구가 실연당한 이야기를 들으면서 함께 울고, 어이없는 실수를 한 이야기에 함께 웃으며, 직장 상사에게 부당한 대우를 받은 이야기에 함께 분개합니다. 마찬가지로 영화를 보거나 소설을 읽을 때도 등장인물이 아파하는 장면에서 자기도 모르게 눈을 질끈 감거나 몸에 힘을 주기도 합니다. 주인공의 처지가 안타까워 눈물을 흘리기도 하고, 목표를 이루고자 분투하는 주인공을 응원하기도 합니다. 등장인물이 위험하거나 힘든 상황에서 느끼는 감정을 우리는 편안한 소파에 앉아 있으면서도 충분히 이해할 수 있지요.

우리는 타인에게 일어난 일에도 자기 자신의 일처럼 감정이입을 합니다. 인생을 살면서 일어나는 이런저런 사건들은 그것이 거창하든 소소하든지 상관없이 아름다우면서 조금은 슬프기 때문입니다. "나는 알몸으로 세상에 태어나 알몸으로 세상을 떠날 텐데, 어째서 헛되이 애를 쓰는가. 결국엔 알몸으로 떠난다는 것을 알면서도"라고 한탄했던 고대 그리스인은 연극을 '고통의 해독제'라고 불렀습니다.

관객과 독자가 감정이입할 수 있는 멋진 등장인물을 만들기 바랍니다. 그럼으로써 관객과 독자는 여러분의 이야기를 자기 인생의 일부처럼 맛보게 될 것입니다.

반드시 성공하는 스토리 완벽 공식

등장인물에게
매력을 부여하자

등장인물을 생각하는 중심축을 손에 넣자

◆

그럼 이제 등장인물의 캐릭터를 어떻게 만들어야 하는지 자세히 알아봅시다.

여러분은 캐릭터를 만들 때 어느 정도까지 상세하게 생각하나요? 많은 분들이 "저도 나름대로 치밀하게 생각하고 있어요" 하고 화를 낼 것 같네요. 당연한 말이지만 캐릭터를 설정할 때는 상세한 부분까지 생각하는 편이 좋습니다. 그러나 캐릭터를 만드는 요령을 설명하자면, 너무 깊이 생각하지 않는 게 좋습니다. 상세하게 생각하되 지나쳐서는 안 됩니다. "네? 그게 무슨 소리예요?"

하는 소리가 들려오는 것 같네요.

물론 등장인물의 캐릭터는 최종적으로는 명확하게 설정할 필요가 있습니다. 24세 여성을 그려내려면 그 사람의 가족 구성부터 성장 과정, 사고방식과 그 사고방식에 이르게 된 배경, 인간관계 및 사람들을 대하는 방식, 마음에 품은 불안과 기대, 주위 환경, 키와 외모, 복장, 취미에 이르기까지 생각해야 할 요소가 산더미처럼 많습니다. 살아 있는 인물처럼 액션·리액션이 머릿속에 떠오를 때까지 생각해야 하지요. 그러나 그 많은 요소들을 처음부터 모두 다 생각하다 보면 지나치게 다면적인 인물이 되어서 오히려 캐릭터가 희미해지고 맙니다. 여러분도 최선을 다해 이런저런 설정을 쏟아 부은 끝에 '그래서 이 캐릭터는 결국 어떤 사람이야?' 하고 당황한 경험이 있을 겁니다.

캐릭터는 '처음부터' 지나치게 상세하게 생각해서는 안 됩니다. 와이셔츠의 단추를 가장 위에서부터 순서대로 잠그듯이, 등장인물을 만드는 방법에도 순서가 있습니다. 그러면 첫 단추는 무엇일까요? 캐릭터 설정을 생각할 때 중심이 되는 축은 세 가지입니다.

- 성격
- 매력 포인트
- 공감대

등장인물의 성격은 과장과 축소가 필요하다

◆

우선 등장인물의 성격을 생각합니다. 등장인물의 성격은 단순하게 생각해야 합니다. 초등학교 6학년 정도의 아이가 "아, 걔는 ○○한 성격이야"라고 표현하는 정도로 생각하면 됩니다.

어리광이 많은, 밝은, 붙임성이 좋은, 낯을 가리는, 짓궂은, 침울한, 소심한, 부정적인, 대범한, 겁이 많은, 덤벙대는, 어른스러운, 고집이 센, 극성맞은, 꼼꼼한, 성미가 급한, 엄격한, 너그러운, 쩨쩨한, 호기심 많은, 외로움을 타는, 솔직한, 정의감이 투철한, 섬세한, 다정한, 덜렁거리는, 믿음직한, 느긋한, 쾌활한, 성실한, 부지런한, 귀찮아하는, 눈에 띄는 걸 좋아하는, 상냥한, 융통성이 없는, 따지기 좋아하는, 냉정한, 제멋대로인 등입니다.

성격을 결정할 때는 단순하게 생각하기 바랍니다. '소심하고 섬세하지만 정의감이 강하고, 고지식한 부분도 있는 성격' 같은 식으로 설정하는 사람이 가끔 있습니다. 상세하게 생각했다는 느낌은 들지만, 이런 사람이 대체 무슨 말을 할지 상상이 되나요? 너무 복잡해서 어떤 인물인지를 전혀 알 수가 없습니다.

물론 현실의 인간에게는 여러 가지 면이 있습니다. 성격은 단일하지 않습니다. 그러나 이야기 속 등장인물의 캐릭터까지 이렇게 다면적으로 표현하면 인물 간의 차이점이 드러나지 않습니다. 그러면 관객과 독자는 혼란스러워집니다.

예를 들어 일러스트로 존 레논을 표현한다면 둥근 안경과 큰 코로, 히틀러를 표현한다면 앞머리와 콧수염만으로 충분히 전달할 수 있습니다. 이처럼 등장인물의 성격도 특정 측면을 강조하면 어떤 인물인지를 전달하기가 쉬워집니다.

'지나치게 ○○한 성격'이라는 문장을 사용해서 생각해 보세요. 이는 아라이 하지메가 《시나리오 기초기술》에서 성격을 표현할 때는 과장과 축소가 필요하다고 한 말에서 착안해 시나리오 센터의 강사 아사다 나오스케浅田直亮가 고안한 방식입니다. 등장인물의 성격을 아주 알기 쉽게 표현할 수 있는 방법이지요. '완고한 성격'이 아니라, '너무 완고한 성격', '착실한 성격'이 아니라 '너무 착실한 성격', '다정한 성격'이 아니라 '너무 다정한 성격'이라고 설정하는 것입니다. '너무 ○○하다'고 표현함으로써 캐릭터의 윤곽이 선명해집니다.

성격이 뚜렷해지면 캐릭터의 이미지가 보인다

◆

성격이 뚜렷해지기만 해도 캐릭터의 이미지가 금방 떠오릅니다.

시나리오 센터에서 어린이를 대상으로 진행하고 있는 키즈 시나리오 프로그램 중에 전래동화 《모모타로 이야기》의 주인공 모모타로의 성격을 바꿔본다는 과제가 있습니다. 여러분도 시험 삼

아 한번 해 보세요. 성격이 바뀌면 떠오르는 액션·리액션이 바뀌는 것을 알 수 있습니다.

모모타로가 할아버지에게 도깨비를 퇴치해 달라는 부탁을 받습니다. 그때의 리액션을 상상해 보세요.

할아버지: "모모타로야, 부탁이 있다. 마을을 위해서 도깨비를 퇴치해 주려무나."

• 너무 자신만만한 성격의 모모타로라면?

⇨ "그 정도야 식은 죽 먹기죠. 보수는 확실히 챙겨 받을 테니 준비해 두라고 하세요."

• 너무 진지한 성격의 모모타로라면?

⇨ "마을을 위해서 최선을 다하겠습니다. 혹시 보험은 들어주실 수 있나요?"

• 너무 겁이 많은 성격의 모모타로라면?

⇨ "네? 제가요? (이불을 뒤집어쓰고) 싫어요. 전 못해요."

위의 대사는 키즈 시나리오 프로그램에 참가한 초등학생이 작성한 것입니다. 어떤가요? 성격이 뚜렷하게 드러나니 캐릭터의 이미지까지 선명해졌지요? 성격이 뚜렷해지면 액션·리액션이 저절로 떠오릅니다. '너무 ○○한 성격'을 기점으로 캐릭터 설정을 생각하면 캐릭터 붕괴도 피할 수 있습니다.

'너무 ○○한 성격'으로 표현하다 보면 코믹한 분위기가 강해진다는 점을 우려하는 분도 있습니다. 장르와 분위기에 맞춰서 '너무 ○○한'의 표현 수준을 조절해 보기 바랍니다. '너무 ○○한 성격'이라는 형식은 확고한 캐릭터를 만들기 위한 수단 중 하나임을 명심하세요.

감정은 바뀌지만 성격은 바뀌지 않는다

◆

일단 정해진 성격은 이야기 속에서 변하지 않습니다. 아라이 하지메는 "감정은 크게 변하지만, 성격은 변하지 않는다"라고 말한 바 있습니다. 이야기 도중에 성격이 바뀌면 캐릭터 붕괴의 원인이 됩니다.

"자신감이 부족한 주인공이 용기를 내어 적에게 맞서는 경우도 캐릭터 붕괴라 할 수 있나요?"라는 질문을 받은 적이 있습니다. 확실히 이야기가 진행되다 보면 그런 장면도 분명 있지요.

이 경우에는 그 장면을 잘 살펴보기 바랍니다. 주인공이 '여기서는 용기를 내야 해'라고 결의하기까지 용기를 쥐어짜는 모습에서 자신 없는 성격이 나타날 테니까요. 부들부들 떨거나 눈을 질끈 감거나 하면서 적에게 맞서고 있을 것입니다. 행동이나 감정은 바뀌어도 등장인물의 성격은 바뀌지 않는 것이 철칙입니다.

등장인물에게 '매력 포인트'와 '공감대'를 부여하자

◆

'너무 ○○한' 이라는 키워드로 성격을 결정했다면, 다음으로 '매력 포인트'와 '공감대'를 생각합니다. 현실의 인간은 다면적이지만, 이야기 속 등장인물을 다면적으로 그려내면 관객과 독자는 혼란스러워집니다. 이면성으로 충분합니다.

매력 포인트는 관객과 독자가 등장인물을 동경하게 되는 측면이며, 공감대는 자신과 같다고 생각하게 되는 측면입니다. 어느 쪽을 먼저 생각해도 상관없습니다.

다만 중요한 포인트가 있습니다. 이 포인트를 빗나가면 캐릭터 설정에 난항을 겪게 됩니다. 다음 문장은 매우 중요합니다. 형광펜으로 밑줄을 그어주세요.

매력 포인트와 공감대는 성격과 연관 지어 생각해야 한다.

'이런 성격이라면 이런 매력 포인트를 생각할 수 있겠다', '이런 성격이니까 이런 공감대를 찾을 수 있겠다'라는 식으로 생각해야 합니다. 성격과 연관 지어 매력 포인트와 공감대를 설정하면 캐릭터에게 중심축이 생깁니다.

매력 포인트는 내면적인 기질을 고려하라

◆

매력 포인트는 관객과 독자로 하여금 등장인물에게 매력을 느끼고 동경하는 마음을 품게 만드는 측면입니다. 우리는 자신이 할수 없는 일을 해내는 사람을 동경하게 됩니다. 내가 도저히 쓸수 없을 것 같은 작품을 쓰는 작가를 동경하게 되는 것과 마찬가지입니다.

매력 포인트를 생각할 때는 인물의 내면적인 기질에서 착안하면 쉽습니다. '누구에게나 자기 의견을 분명하게 말할 수 있다'라든가 '어떤 상황에서도 낙담하지 않는다' 같은 것입니다.

예를 들어 액션물의 주인공을 설정한다고 합시다. '정의감이 너무 투철한 성격이니까 약자를 외면하지 못한다'라고 한다면, 상대가 아무리 강하더라도 온 힘을 다해 약자를 지키려 하는 등장인물의 캐릭터가 보이기 시작합니다.

매력 포인트를 특기나 장점과 혼동하는 경우가 있어 주의가 필요합니다. 매력 포인트를 '주짓수를 잘함'이나 '사격 실력이 뛰어남', '히어로로 변신할 수 있음' 등이라고 한다면 성격과 연관 지었을 때 위화감이 생깁니다. '정의감이 너무 투철한 성격이니까 주짓수를 잘함', '정의감이 너무 투철한 성격이니까 히어로로 변신할 수 있음' 같은 방식으로는 성격과의 연관성을 찾을 수 없습니다.

공감대는 관객과 독자와의 거리를 좁힌다

◆

다음으로 공감대에 대해 알아봅시다. 공감대가 있어야 관객과 독자가 등장인물에게 감정이입을 할 수 있습니다. 그러므로 공감대는 매우 중요한 요소입니다.

천재적인 타자 스즈키 이치로 선수를 생각해 봅시다. 세계를 무대로 활약하며 타석에서는 4할 가까운 타율을 자랑합니다. 훈련도 열심히 하고, 시합 중에는 항상 냉정합니다. 표정 하나 변하지 않죠. 매력 포인트는 충분하지만 친근감은 잘 생기지 않습니다.

그런 이치로 선수가 국제대회에서 졌을 때 유례없이 분개하는 모습을 보였습니다. 그 모습이 텔레비전으로 중계되면서 '이치로 같은 천재도 나와 똑같이 일이 잘 안 풀리면 분하게 생각하는구나' 하고 많은 사람이 공감대를 느꼈습니다. 이치로 선수의 인기가 더욱 높아진 것은 말할 필요도 없습니다. 사람은 친근감을 느끼면 감정이입을 하는 법입니다.

남몰래 바라거나 동경하던 것을 충족시켜주는 인물에게 매력을 느끼게 되냐고 하면 반드시 그런 것은 아닙니다. 그것만으로는 감정이입을 할 수 없어요. (…) 그럼 대체 어떻게 해야 할까요? 동경의 대상이 되는 주인공에게 관객과 공통되는 부분을 갖게 하는 것입니다.

— 아라이 하지메, 《시나리오 기초기술》

등장인물에게 공감대를 부여하는 이유는 관객과 독자와 등장인물 사이의 거리를 좁히기 위해서입니다. 한번 생각해 보세요. 등장인물을 만드는 목적은 관객과 독자를 감정이입시키기 위해서입니다. 그 열쇠가 바로 공감대입니다.

　공감대를 설정할 때의 포인트 역시 성격과 연관 짓는 것입니다. '이런 성격이니까 ○○하겠지'라고 생각해 보세요. '정의감이 너무 투철한 성격이니까 다른 사람과 충돌하기 쉽다', '정의감이 너무 투철한 성격이니까 부탁을 받으면 거절하지 못한다' 같은 식으로 말입니다.

　공감대를 설정할 때 주의해야 하는 부분이 있습니다. 공감대가 곧 단점은 아니라는 점입니다. 공감대를 형성할 수 있는 요소에는 단점도 어느 정도 포함되지만, '그래, 단점을 찾아내면 된다는 거지?'라고 이해해서는 안 됩니다. 단점에 감정이입할 수 있을 리가 없으니까요.

　굳이 공감대를 단점에서 찾아보겠다면 인간에게는 누구나 단점 또는 결점이 있으니 관객과 독자가 '나에게도 똑같은 부분이 있구나', '인간은 누구나 그런 부분이 있지'라고 친근감을 가질 수 있는지를 기준으로 삼기 바랍니다.

성격, 매력 포인트, 공감대를 조합해서
캐릭터의 중심축을 만든다

◆

성격을 설정했다면 이제 매력 포인트와 공감대를 연관 지어서 생각해 봅니다. 다음과 같이 생각하면 이 세 요소의 연관성을 쉽게 찾을 수 있습니다.

'너무 ○○한 성격, 그래서 매력 포인트는 △△, 그렇다면 공감대는 ××가 되겠지.'

'너무 ○○한 성격, 그러면 공감대는 ××가 되겠지. 그렇다면 매력 포인트는 △△.'

〈로마의 휴일〉의 앤 공주라면 '호기심이 너무 강한 성격이니까, 매력 포인트는 새로운 경험에 도전한다는 점, 그렇다면 공감대는 앞뒤 가리지 않고 뛰어든다는 점'이라고 캐릭터를 표현할 수 있습니다. 〈이웃집 토토로〉의 주인공 사츠키라면 '너무 착실한 성격이니까, 공감대는 뭐든지 혼자 참고 견딘다는 점. 그렇다면 매력 포인트는 상대방을 배려할 줄 아는 것'이 되겠지요. 〈대부〉의 마이클 콜레오네라면 '너무 냉정한 성격이니까, 매력 포인트는 감정에 휩쓸리지 않고 행동할 수 있다는 점. 그렇다면 공감대는 다른 사람을 상처 입히기 쉽겠지'라고 생각할 수 있을 것입니다.

성격, 매력 포인트, 공감대 조합 방법

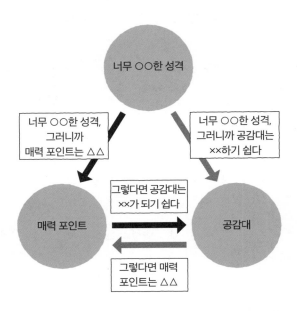

이 세 가지 요소가 감정이입을 할 수 있는 캐릭터를 만드는 첫 단추입니다. 여기가 중심축이 됩니다. 위의 그림처럼 세 가지 요소가 서로 동떨어지지 않도록 주의해야 합니다.

등장인물의 이력서를
올바르게 작성하는 법

이력서를 만들다가 실패하는 원인

◆

여기서는 매력적인 등장인물을 만들기 위한 올바른 이력서 작성법을 설명하겠습니다. 일부러 과감하게 '올바른'이라고까지 표현한 데는 이유가 있습니다.

등장인물을 만들 때 그 사람의 이력서, 즉 프로필을 작성해 보라는 말을 자주 듣습니다. 하지만 이 방법을 실천하다가 힘들어하는 사람이 많습니다. 이유는 단순한데, 갑자기 캐릭터 설정을 지나치게 상세하게 생각해야 하기 때문입니다.

이전에 어느 게임 제작사에 강의하러 갔을 때, 사전에 참고 자

료로 그 회사가 제작한 게임의 캐릭터 설정표를 받아본 적이 있습니다. 설정표는 매우 세세했고 그만큼 글씨도 빼곡했는데, 정작 그 캐릭터가 어떤 인물인지는 전혀 감히 잡히지 않았습니다. 디렉터와 작가 간에 캐릭터 해석이 어긋나 고생하고 있다는 회사의 고민이 이해가 갔습니다.

이력서를 만드는 것 자체는 문제가 아닙니다. 문제는 이력서를 작성하는 방법에 있습니다. 그래서 '올바른 이력서 작성법'이 필요합니다.

방법은 간단합니다. 캐릭터의 중심축이 되는 성격, 매력 포인트, 공감대를 설정하고 거기에 모든 요소를 연관 지으면 됩니다.

등장인물의 이력을 설정하는 방법

◆

우선 앞에서 소개한 것처럼 캐릭터의 중심축이 되는 성격과 매력 포인트, 공감대를 설정합니다. 바로 여기가 캐릭터의 핵심이 됩니다. 모든 것은 여기에서 시작되지요.

핵심을 이루는 캐릭터의 축이 완성되면 그런 축을 가진 인물의 '생각·내면' 등 정신적인 요소, 그런 요소를 가진 인물의 '특징·취향', '외모·생활' 등 신체적인 요소, 그런 정신적·신체적 요소를 가진 인물이라서 가능한 '에피소드'를 생각합니다.

반드시 성공하는 스토리 완벽 공식

이력서 작성법을 정리한 140쪽의 그림을 살펴봅시다. 여기에서 주목해야 할 점은 위에서 아래로 향하면서 추상적인 것에서 구체적인 것으로 변해간다는 점입니다. 구체적인 쪽에 다가갈수록 등장인물의 신체적인 요소가 강해집니다.

각각의 요소는 다양한 항목으로 구성됩니다. 캐릭터의 축을 만들었다면 그다음은 어떤 요소의 어느 항목을 생각해도 상관없습니다. 그림의 오른쪽에 있는 화살표처럼 각 요소 사이를 오가면서 이력 항목을 생각해 보세요.

예를 들어 "이런 캐릭터의 축을 가진 인물이라면 '생각·내면'의 요소 중 '기질' 항목은 이렇지 않을까, 그러면 '특징·취향'의 요소 중 '말투' 면에서는 단정적인 말투를 쓸 것 같아. 그렇다면 '외모·생활' 요소의 '습관' 중에서는 매일 아침 똑같은 음료수를 마시지 않을까? 그런 '에피소드'가 있다면 이렇겠지. 그러면 캐릭터의 축을 고려했을 때 '주거·수입'은 어느 정도 수준의 집이 되겠지? 그렇다면 '교양' 쪽에 좀 더 특징이 있으면 좋겠는데…" 이렇게 캐릭터의 축과 연결 지으면서 인물의 이미지를 구체화해 갑니다. 이 방법을 쓰면 아무리 상세하게 설정을 해도 캐릭터의 축에서 어긋나지 않습니다.

한 가지 주의할 점이 있다면 이력서의 항목을 모두 채우는 것을 목적으로 해서는 안 된다는 것입니다. 이력서를 표 형식으로 만들지 않는 이유도 그 때문입니다. 표로 만들어 놓으면 어떻게

시나리오 센터식 이력서 작성법

캐릭터의 축을 바탕으로 아이디어를 찾는다

추상적

캐릭터의 축
성격
매력 포인트
공감대

생각 · 내면
기질
사고 방식
대인 관계
비밀
욕망
목적

특징 · 취향
존경하는 인물
말투
교양
취미· 특기
버릇· 말버릇
식성
장단점
기술
분위기· 체격

외모 · 생활
이름· 별명
나이
성별
직업· 지위
신체적 특징
복장
주거· 수입
일과
자주 가는 곳

에피소드
환경 (현재)
성장 과정 (과거)
성공· 후회
가족 관계
연인 관계
친구 관계
직업상 대인관계
타인과의 관계
생활상

구체적

든 채우고 싶어지기 때문입니다. 빈칸을 모두 채워도 등장인물의 행동이 이미지로 떠오르지 않는다면 의미가 없습니다.

여러분의 마음속에 등장인물의 이미지가 형성되고 액션·리액션이 떠오른다면 이력서가 완성되었다고 판단해도 좋습니다. 액션·리액션이 떠오르기까지 이력서의 다양한 항목에 대해 생각해 보기 바랍니다.

등장인물은 욕망을 가지고 있다

◆

이력서에 추가해야 할 또 다른 항목으로 등장인물의 욕망이 있습니다. 인간은 감정의 동물이지만, 한때의 감정은 금방 식어버립니다. 그럴 때 등장인물의 욕망을 뚜렷하게 드러내보세요. '날 무시하는 거야?'라는 감정은 '언젠가 저 녀석들을 깜짝 놀라게 해 주겠어!'라는 욕망에 의해 지속됩니다.

- 요즘 젊은 국회의원 중에는 제대로 된 사람이 없어(감정)

 ⇨ 이 나라의 정치를 바꾸고 싶다(욕망)

- 그 애가 좋아(감정)

 ⇨ 그 애를 행복하게 해 주고 싶어(욕망)

- 왜 내가 이런 일을 당해야 하지?(감정)

⇨ 가난에서 벗어나고 싶어(욕망)

욕망이 있기 때문에 등장인물이 행동하기 시작하고, 그 행동을 방해하는 위기가 닥쳐옴으로써 갈등이 시작됩니다. 위기를 극복할 수 있는 이유도 욕망이 있기 때문입니다.

욕망에는 세 가지 종류가 있습니다. 첫째, 사회적 욕망, 둘째, 개인적 욕망, 셋째, 생리적 욕망입니다.

사회적 욕망으로는 '세계를 평화롭게 만들고 싶다', '천하통일을 이루고 싶다', '병으로 고생하는 사람을 구하고 싶다' 등을 들 수 있습니다.

개인적 욕망은 범위가 넓습니다. 개인은 사회와 연결되어 있으므로 사회적 욕망과의 경계가 뚜렷하지 않습니다. '일을 잘 해내고 싶다', '승진하고 싶다', '맛있는 음식을 먹고 싶다', '가족을 지키고 싶다', '부자가 되고 싶다' 등이 이에 속합니다.

생리적 욕망은 생존과 관계된 것입니다. 죽음에 직면했을 때 더 간절히 살고 싶다고 생각하는 것부터 배가 고프니까 음식을 먹고 싶다고 생각하는 일시적인 것도 있습니다.

'~하고 싶지 않다'라는 욕망도 있습니다. '창피를 당하고 싶지 않다', '동아리 활동을 그만두고 싶지 않다', '그 애와 헤어지고 싶지 않다' 같은 것입니다.

이야기가 진행됨에 따라 욕망을 강화시킴으로써 주인공과 이

야기를 강하게 압박해 특정한 방향으로 움직이게 만들 수 있습니다. '~하고 싶다'라는 욕망을 '반드시 ~해야 해'라는 욕망으로 강화시키는 방법입니다. 예를 들어 '전쟁에서 살아 돌아가고 싶다'라는 욕망이 세상을 떠난 전우로부터 가족에게 전해 달라고 편지를 부탁받음으로써 '살아 돌아가야만 한다'라는 욕망으로 바뀌는 식이지요. 주인공의 욕망이 강화되는 것입니다. 욕망이 강화되면 그만큼 주인공을 기다리는 위기와 갈등도 강화됩니다.

등장인물에게 어떤 욕망을 갖게 할 것인가는 이야기의 설정에 따라 달라집니다. 등장인물의 원동력이 되기에 적합한 욕망을 선택해야 합니다. 욕망을 잘 설정하면 거기서부터 등장인물이 움직이기 시작합니다.

등장인물에게 비밀을 갖게 한다

◆

필수는 아니지만, 이야기의 설정에 따라서는 주인공에게 비밀을 갖게 함으로써 관객과 독자를 몰입시킬 수 있습니다. 인간은 누구나 남에게 말 못할 비밀을 가지고 있기 마련입니다. 실은 며칠째 씻지 않았다는 일시적인 요소부터, 성장 과정, 과거의 실수, 실연의 기억, 성격에 관한 고민 등 현재의 자신에게 영향을 미치고 있는 요소까지 다양합니다.

주인공에게 비밀이 있으면 관객과 독자는 그 비밀을 궁금해하면서 이야기의 어딘가에서 밝혀지기를 기대합니다. 예를 들어 형사인 주인공이 주위 사람들로부터 "파트너를 죽인 주제에"라는 험담을 듣고 있다면 진상이 궁금해지기 마련입니다.

등장인물의 비밀과 욕망을 설정할 때 공통적으로 필요한 요소가 있습니다. 그 비밀 또는 욕망을 등장인물이 어떻게 갖게 되었는가 하는 배경입니다. 여기에서 이유를 충분히 설명하지 않으면 관객과 독자는 납득하지 못합니다.

작가가 생각한 배경을 이야기 속에서 하나부터 열까지 밝힐 필요는 없습니다. 그러나 작가인 여러분의 마음속에 등장인물에 대한 확고한 이미지를 형성하기 위해서라도 등장인물이 비밀이나 욕망을 갖게 된 배경을 생각해 두기 바랍니다.

등장인물의 이름에 캐릭터를 반영한다

◆

이름은 캐릭터를 만들 때는 물론 표현할 때도 중요한 요소입니다. 등장인물에게 이름을 붙일 때는 한자의 의미와 발음 등을 통해 캐릭터가 드러나도록 해 보세요.

일본식 이름의 경우 발음이 같은 '하나코'라고 해도 한자로 썼을 때 '花子'인 경우와 '華子'인 경우는 인상이 달라집니다. '아라

이新井'보다 '이주인伊集院'이나 '사이온지西園寺'처럼 세 글자로 된 이름이 신기하게도 부유한 집안이라는 인상을 줍니다. 자신감이 너무 강한 성격이라면 '고니시子西'나 '호소카와細川' 같은 '작다, 가늘다' 같은 한자가 들어간 이름보다 '다이몬大門'이나 '고다郷田'처럼 '크다'의 의미가 포함된 쪽이 어울리는 느낌입니다. 섬세한 성격이라면 '사요小夜', 밝은 성격이라면 '히나陽菜', 활달하다면 '겐타健太', 성실하다면 '고헤이公平'와 같이 이름에서 캐릭터의 특징을 보여주는 것입니다.

이름은 소설이나 만화에서는 계속 독자의 눈에 들어오고, 영화나 드라마에서는 계속 귀로 듣게 됩니다. 캐릭터를 반영한 이름은 캐릭터의 이미지를 관객과 독자에게 암시하는 수단이 됩니다. 더 나아가 작가 자신도 등장인물의 캐릭터를 항상 의식하게 되므로 캐릭터 붕괴를 피하는 데도 도움이 됩니다.

이름이 도저히 떠오르지 않을 때는 작명 사전이나 기존 작품의 인물명을 참고해도 좋습니다.

등장인물 간의
인간관계를 만들자

인물 간의 관계를 설정해야 한다

◆

등장인물 각각의 캐릭터를 생각했다면, 다음으로 등장인물 간의 관계도 설정해야 합니다. 등장인물의 캐릭터를 설정하는 것만으로는 이야기가 움직이지 않습니다. 등장인물은 등장인물끼리 부딪히는 과정에서 서로에게 감정을 품게 되고, 액션과 리액션이 발생합니다. 인간의 삶은 단독으로는 굴러가지 않습니다. 사회적인 연결과 서로에게 품은 감정이 드라마를 만들어냅니다.

평소 경험을 떠올려보세요. 우리도 생활하면서 하루 종일 아무도 만나지 않으면 아무 일도 일어나지 않습니다.

상상해 보세요. 여러분은 혼자 자취하는 대학생입니다. 어느 날 인터폰이 울립니다. 당신은 누구지? 하고 생각하며 현관문을 엽니다. 그러자 친구가 환하게 웃으며 서 있습니다. 친구의 손에는 술과 안주가 든 봉지가 있습니다. 당신은 놀라면서도 반가워하며 집 안으로 들어오게 하고 집에서 함께 술을 마십니다.

친구가 아니라 다른 인물이라면 어떨까요? 초인종이 울립니다. 현관문을 열자 같은 수업을 듣는 과 동기가 서 있습니다. 그렇게 친한 사이는 아닙니다. 여러분은 희한하다는 얼굴로 "무슨 일이야?" 하고 현관 앞에서 묻습니다.

또 다른 패턴도 있습니다. 인터폰이 울립니다. 현관문을 열자 친한 친구와 함께 남몰래 좋아하던 상대방이 서 있습니다.

세 가지 패턴에서 주인공은 각각 다른 태도를 보일 것입니다.

사람과 사람 사이에는 반드시 인간관계가 발생합니다. 이야기 속에서도 인물 간의 관계에 따라 등장인물의 액션·리액션이 달라집니다. 이런 점은 이야기도 현실과 다를 바 없습니다.

인간관계에는 사회적 관계와 내면적 관계가 있다

◆

인물 간의 관계를 생각할 때는 두 가지 포인트를 고려해야 합니다. 바로 사회적 관계와 내면적 관계입니다.

사회적 관계란 친구 사이의 관계, 연인 간의 관계, 상사와 부하의 관계, 라이벌 관계 등을 의미합니다. 사회적 관계는 이야기가 진행됨에 따라서 변화하기도 합니다. 연인관계가 부부관계로 바뀌는 식입니다.

내면적 관계는 등장인물 각각이 상대방에 대해 품고 있는 감정입니다. 사회적으로는 연인관계라고 해도 한쪽은 항상 상대방과 함께 있고 싶어하는 반면, 다른 쪽은 자신의 시간을 자유롭게 쓰고 싶어하는 식으로 차이가 있기도 합니다. 내면적 관계는 이야기가 진행되어도 크게 변하지 않습니다.

사회적 관계와 내면적 관계는 인물 설정을 생각하는 초기 단계에 정해 두어야 합니다.

> 인간관계 = 사회적 관계(변화 있음) × 내면적 관계(변화 없음)

예를 들어 철수와 민수의 사회적 관계가 라이벌 관계라고 합시다. 공통의 적에게 맞서는 과정에서 이 두 사람의 관계는 동료관계로 변화합니다. 그러나 내면적 관계 측면에서 철수는 민수의 성실한 성격이 불편하고, 민수는 철수의 계획성 없는 성격이 마음에 들지 않습니다. 동료 관계가 되더라도 친하게 지내지는 않을 겁니다. 내면적 관계는 바뀌지 않기 때문입니다. 어떤 장면에서 두 사람이 협력하는 모습을 보이더라도 다음 순간에는 등을

반드시 성공하는 스토리 완벽 공식

시나리오 센터식 인물 관계도 만드는 법

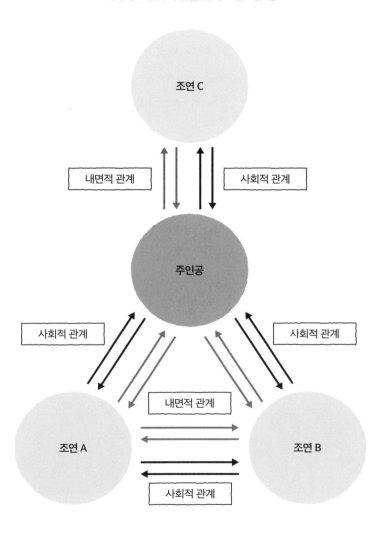

돌리는 등 내면적 관계가 드러나는 리액션을 보이며 원래의 관계로 돌아갑니다.

다만 이야기가 진행됨에 따라 내면적 관계가 결정적으로 변화하는 경우도 있습니다. 주인공이 어떤 인물과의 내면적 관계를 극복하는 것이 이야기의 테마와 관련되어 있을 때 이런 변화가 발생합니다.

예를 들어 주인공인 어머니가 딸에게 진심을 말하지 못한다는 내면적 관계를 갖고 있는데, 클라이맥스에서 처음으로 속내를 털어놓는다면 내면적 관계가 변화한다고 할 수 있습니다. 어머니의 변화가 그려지면서 이야기는 결말을 맞이합니다. 이런 경우 내면적 관계는 이야기가 완전히 끝나기 직전에야 변화합니다.

빨리 이야기를 전개하고 싶은 마음이 앞설 때는 답답하게 느껴질 수도 있지만 인간관계는 장면에도 막대한 영향을 미칩니다. 인물의 이력서를 만들었다면 여기에 맞춰서 인물 간의 관계도도 만드는 것이 좋습니다.

등장인물을 분류해서
묘사하자

등장인물에는 세 가지 종류가 있다

◆

등장인물의 종류는 크게 주인공, 조연, 단역 세 가지로 나눌 수 있습니다. 이는 장르와 상관없습니다. 영화나 드라마의 경우 행인이나 카페의 손님 등 대사가 없는 엑스트라가 추가됩니다. 만화에서는 엑스트라가 아니라 모브mob 캐릭터라고 부르곤 합니다.

등장인물을 분류하여 묘사하는 작업은 얼핏 사소해 보이지만 실은 매우 중요합니다. 왜냐하면 분류해서 묘사하지 않으면 주인공보다 조연이 더 활약하는 이른바 '조연이 너무 활약하는 문제'가 발생하기 때문입니다. 또 단역이 이상하게 신경 쓰이는 '단역

이 너무 눈에 띄는 문제'도 발생합니다. 이런 문제가 발생하면 주인공의 존재감이 희미해집니다.

주인공은 라운드 캐릭터

◆

주인공의 역할은 이야기를 이끌어가는 것입니다. 관객과 독자는 주인공의 행동을 뒤따라가면서 이야기를 즐깁니다. 그러므로 주인공은 매력적인 인물이어야 합니다. 주인공은 한 명인 경우도 있고, 두 명인 경우도 있으며, 여러 명인 경우도 있습니다.

주인공은 라운드 캐릭터로 묘사합니다. 라운드 캐릭터란 원처럼 둥글다는 의미입니다. 공적인 면이나 사적인 면 모두에서 완전한 캐릭터(개성)를 가진 인물입니다.

예를 들어 주인공이 직장인이라면 직장이 공적인 부분입니다. 직장에서 발생한 문제, 업무상의 활약, 동료 간의 견제 등 공적인 부분에서 주인공의 모습이 묘사됩니다. 이와 함께 사적인 부분도 그려집니다. 직장이 아닌 다른 곳에서의 모습입니다. 집에서의 모습, 자주 들르는 술집에서의 모습, 주말에 기분 전환을 하기 위해 테니스를 치는 모습 등입니다. 주인공에게는 다양한 각도에서 조명이 비춰집니다. 어디를 어떻게 묘사해서 주인공의 매력을 표현할 것인가는 작가의 실력에 달렸습니다.

주인공의 공과 사를 어떻게 묘사할지는 이야기의 분위기에 따라서도 달라집니다. 심각한 사회 문제를 다룬 드라마에서 주인공의 가족이 자꾸 등장하면 시청자의 관심이 떠나버리겠죠. 혹은 사회 드라마에서 주인공이 며칠씩 귀가하지 못하고 정치인의 부정을 밝혀내기 위해 바쁘게 취재하는 모습을 공적인 부분으로 그려냈다고 합시다. 주인공이 사무실로 돌아오자 세탁소에 맡겼던 셔츠가 배달되어 있습니다. 이는 사적인 부분입니다. 한 장면에 불과하지만 뒤에서 주인공의 일을 지지하는 존재가 있다는 사실이 전해지지요.

공과 사 양측이 모두 묘사되는지가 주인공과 조연을 구분하는 중요한 포인트입니다.

조연은 세미 라운드 캐릭터

◆

조연은 글자 그대로 주인공을 돕는 역할의 인물입니다. 주인공과 함께 이야기 전반에 걸쳐 등장하는 조연이 있는가 하면 가끔씩 등장하는 조연도 있습니다. 주인공의 친구나 연인, 부모, 형제, 상사와 부하, 팀 동료와 라이벌 등 다양한 형태로 등장하지요.

조연은 주인공의 생각과 감정을 자극하거나 주인공과 대립함으로써 주인공의 캐릭터와 사고방식, 감정을 뚜렷하게 드러냅니

다. 이야기의 진행에도 한몫합니다. 조연을 유효하게 활용하면 주인공의 움직임이 활발해지거나 고뇌가 깊어지는 등 주인공이 더욱 돋보입니다.

조연은 세미 라운드 캐릭터로 그려냅니다. 주인공이 원형인 데 비해 조연은 반원형입니다. 절반만 완전한 캐릭터라고 할 수 있습니다. 조연은 주인공과 관계를 맺는 부분에서만 완전한 인물입니다. 주인공의 직장 동료라면 공적인 부분의 조연이고 가족이나 학생 시절의 친구라면 사적인 부분의 조연입니다.

조연은 기본적으로 주인공과 관계되는 장면 외에서는 묘사되지 않습니다. 주인공의 동료가 자기 집에 돌아가 아내에게 불평을 말하는 장면 같은 것이 들어가면 조연이 아니라 주인공이 되어버립니다. 라운드 캐릭터가 되기 때문입니다. 조연에게 이런 장면이 주어지면 혼란이 발생합니다.

그렇다고 해서 주인공과 함께 있지 않을 때를 묘사해서는 안 된다는 뜻은 아닙니다. 주인공의 출세를 시기하는 상사로부터 주인공을 함정에 빠뜨리라는 지시를 받는 조연의 모습이 그려지는 경우도 있습니다. 그러나 이런 경우에도 어디까지나 주인공과 관계 있는 장면으로 묘사해야 합니다.

이런 식으로 조연이 등장하는 장면이 들어가면 나도 모르게 조연의 행동 쪽에 집중해서 묘사하게 되는 경우가 있습니다. 앞서 언급한 '조연이 너무 활약하는 문제'가 이것입니다. 초보자가

범하기 쉬운 실수 중 하나이니 주의하기 바랍니다.

조연은 세미 라운드로 묘사해야 한다는 점, 잊지 마세요.

단역은 플랫 캐릭터

◆

단역은 특정 상황에서만 캐릭터를 갖는 인물입니다. 그 장면에서는 꼭 필요하지만, 이야기의 진행에는 그다지 영향을 주지 않습니다. 단역과 엑스트라의 차이는 대사의 유무입니다. 단역에게는 대사가 있지요.

단역은 플랫 캐릭터로 그려냅니다. 납작한 인물이라고 할 수 있습니다. 앞에서 든 사례에서 찾아본다면 주인공이 다니는 회사의 식당 직원이나 주인공이 자주 가는 술집의 점원 등입니다. 조연처럼 주인공과 함께 행동하지는 않습니다. 주인공이 찾아가는 장소에 있는 인물입니다.

단역이 자기 신상에 대해서 말하기 시작하면 관객과 독자는 그가 중요한 인물이라고 착각하게 됩니다. '단역이 너무 눈에 띄는 문제'가 발생하는 것입니다. 주의를 기울여야 하는 부분입니다.

등장인물을 세 가지 유형으로 분류하여 묘사하라는 말의 의미가 이제 이해되었겠지요? 이야기에 등장하는 모든 인물은 매력적으로 보여야 할 필요가 있습니다. 그렇다고 해서 모든 등장인물

세 가지 캐릭터의 차이

라운드 캐릭터	세미 라운드 캐릭터	플랫 캐릭터
공과 사 어느 면에서도 완전한 캐릭터(개성)를 가진 인물	공과 사 중에서 주인공과 관계된 측면에서만 완전한 인물	특정 상황에서만 캐릭터를 갖는 인물

을 뚜렷하게 그려낼 필요는 없습니다. 중요한 주인공을 돋보이게 할 수 있는 인물 배치를 생각해 보기 바랍니다.

인물 묘사라고 해서 뭐든지 뚜렷하게 묘사해야 한다는 것은 큰 착각입니다. 그림을 그릴 때도 그래요. 중요한 부분은 선명하게 그리지만, 나뭇잎이나 멀리 있는 인물까지 선명하게 그리지는 않지요. 멀리 있는 사람도 물론 인간이니까 이목구비가 있고 생활이 있을 테지만 생략합니다. 그럼으로써 중요한 것을 돋보이게 할 수 있습니다.

— 아라이 하지메,《시나리오 기초기술》

반드시 성공하는 스토리 완벽 공식

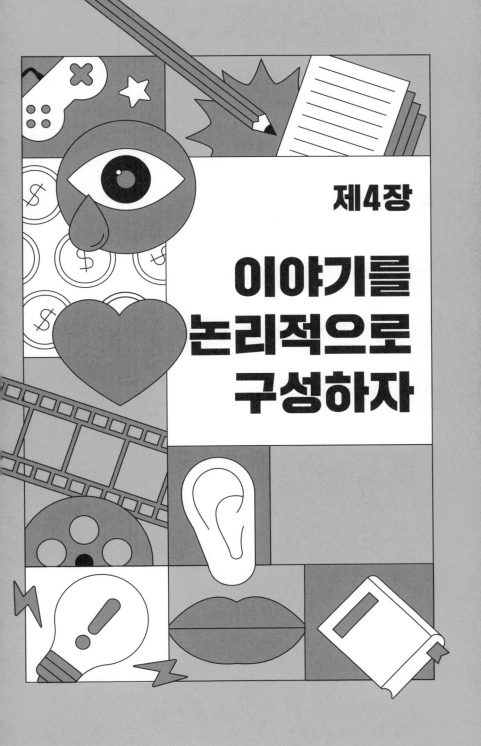

제4장

이야기를
논리적으로
구성하자

틀에서 벗어나고 싶다면
구성을 배우자

모든 창작 분야에 활용할 수 있는
영화와 드라마의 구성 기법

◆

이야기 창작 수업도 어느덧 후반부로 접어들었습니다. 여기서부터는 구성에 대해 이야기하려 합니다.

구성의 역할은 두 가지입니다. 하나는 이야기의 첫 문장부터 마지막 문장까지 주인공이 걸어갈 길을 만드는 것입니다. 그리고 또 하나는 결말까지 관객과 독자의 마음을 계속 놓치지 않고 사로잡는 것입니다.

구성을 짜는 방법은 영화와 드라마 분야에서 상당히 연구가

이루어져 있습니다. 모든 창작 분야에서 활용할 수 있는 방법이므로 배워두기를 권하고 싶습니다.

구성이 창의성을 방해할까?

◆

이야기를 쓸 때는 구성을 먼저 생각해야 한다고 많이들 이야기합니다. 하지만 '난 구성이란 게 좀 어렵더라'고 생각하는 분도 분명 있을 겁니다. 게임 제작사에서 실시한 연수에서도 참가자들에게 "창의적인 아이디어를 중시하다 보니 논리적으로 구성을 생각하기가 힘듭니다"라는 말을 들은 적이 있습니다.

이 책을 읽는 여러분 중에도 이렇게 생각하는 분들이 있을 겁니다.

"구성을 생각해 보기는 하는데, 잘 모르겠더라고요."
"스토리 전개는 대충 생각해 두는데, 구성까지 생각하지는 않습니다."
"일단 영감을 얻어야죠! 머릿속에 떠오르는 대로 쓰고 있어요."

구성이 어렵다고 생각한다면 대부분 이런 경험을 해 봤으리라고 생각합니다. 떠오르는 대로 글을 써보지만, 결국엔 손이 멈추고 만다. 어떻게든 해 보려고 구성을 짜본다. 하지만 잘 안 된다.

결과적으로 '역시 구성 따위 의미가 없어'라고 굳게 믿는다. 이런 악순환을 반복한 끝에 구성에 대한 트라우마를 갖게 된 것은 아닌가요?

구성은 창작 과정에서 유일한 논리적 사고

◆

창작이라는 창의적인 행위를 하는 과정 중에서 구성만은 논리적으로 머리를 사용합니다. 구성을 이해하면 이야기 만들기가 지금보다 100배는 편해집니다. 구성은 여러분의 창의성을 제한하는 것이 아니라 오히려 해방해 줍니다.

구성의 기술을 모른 채 창작에 임한다는 것은 어두운 동굴 속을 손으로 더듬으며 나아가는 것이나 다름없습니다. 걸려서 넘어지기도 하고, 막다른 길을 만나 되돌아가야 할 때도 있습니다. 아무리 노력해도 도중에 다리를 접질려 꼼짝 못 하고 주저앉기도 합니다.

반면 구성을 이해하고 있다면 여러분은 동굴에서 손에 횃불을 들고 걸을 수 있습니다. 길을 헤매더라도 횃불을 비춰 보며 나아가야 할 방향을 찾아낼 수 있습니다.

구성은 횃불입니다. 여러분이 주인공과 함께 걸어가야 할 길을 비춰 보여줍니다.

든든한 내 편이 되는 구성의 기술

◆

앞에서 구성은 논리라고 이야기했는데, 그렇다면 논리란 무엇인가에 대해서 간단히 설명하겠습니다.

상상해 보세요. 여기 고양이가 한 마리 있습니다. 고양이는 주인을 주인으로 인식하고 있을까요? 고양이를 좋아하거나 키우고 있는 사람이라면 "당연히 알죠" 하고 코웃음을 칠 질문입니다. 하지만 고양이를 싫어하는 사람이라면 어떨까요? '고양이는 주인을 몰라본다고 들은 것 같은데?' 하고 생각할지도 모릅니다.

고양이가 주인을 알아보는가에 대해서 어떤 대학교에서 실제로 연구를 진행한 바 있습니다. 그 결과 "고양이는 주인을 인식하고 있다"는 결론을 내렸지요. 고양이를 좋아하는 사람이든 싫어하는 사람이든, 이 결론에 이르기까지의 과정을 짚어보면 '고양이는 주인을 확실히 판별한다'는 사실을 이해할 수 있습니다.

개인의 감각에 의지하는 것이 창의적 사고라면, 누구나 같은 결론에 도달할 수 있는 것이 논리적 사고입니다. 구성을 제대로 활용할 수 있게 되면 '누구나' '틀림없이' '몇 번이든' '적어도' 재미있는 이야기를 만들 수 있습니다.

'적어도'에서 더 발전해서 '최고로' 재미있는 이야기를 만들 수 있게 되는 때는 언제일까요? 바로 논리와 여러분의 창의성이 결합하는 순간입니다.

기승전결 구조로
이야기를 구성해 보자

기승전결의 기능을 이해한다

◆

이야기를 구성하는 데는 조하큐(序破急, 시작序, 전개破, 종결急의 순서로 이어지는 일본 전통 악극의 3단계 구성 방식 — 옮긴이), 기승전결, 할리우드식 3막 구성법 등 다양한 방법이 있습니다. 하지만 내용은 그다지 다르지 않습니다. 자신에게 맞는 구성 방법을 활용하면 됩니다.

시나리오 센터에서는 기승전결 방식을 바탕으로 이야기의 구성을 설명합니다. 이 책에서도 기승전결을 바탕으로 설명하도록 하겠습니다. '기승전결이라니 뻔한 얘기 아니야?' 하고 생각할지

도 모르겠네요. 그러나 기승전결의 각 부분이 저마다 기능을 가지고 있다는 사실은 몰랐을 겁니다.

기승전결의 기능이 바로 여러분의 창작의 동굴을 밝혀줄 햇불입니다. 긴 이야기를 만드는 과정에서 여러분이 '무엇을 생각하면 되는가'를 가르쳐줄 것입니다.

구성의 기능을 이해하면 주인공을 어느 방향으로 움직이게 할지 명확해집니다. 아이디어를 찾아내는 포인트를 이해하면 주인공을 걷게 할지 뛰게 할지 혹은 웃게 할지 울게 할지 제대로 검토하고 결정할 수 있습니다.

세 가지 구성 방법

출처: 가시와다 미치오, 《소설 · 시나리오 이도류 비법》.

기승전결 각 부분의 역할

◆

이야기 전체의 길이를 100이라고 했을 때, 기승전결 각 부분의 비율을 살펴보겠습니다.

가장 많은 부분을 차지하는 단계는 승입니다. 이야기 전체에서 70~80퍼센트를 차지하지요. 2시간 분량의 영화라면 84~96분 정도에 해당합니다. 기가 10퍼센트를 조금 넘고, 전과 결을 합친 분량이 나머지 10퍼센트 정도를 차지합니다. 물론 이야기의 내용과 장르에 따라서 달라질 수 있습니다. 연애 시뮬레이션 게임 같은 경우는 전이 10퍼센트, 결이 10퍼센트를 차지하는 경우도 있습니다.

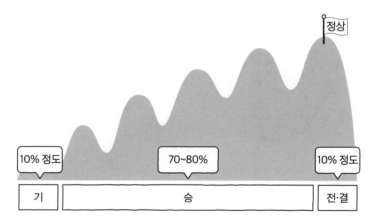

기승전결이 차지하는 비율

그러나 여기에서는 일부러 기가 10퍼센트, 전·결이 10퍼센트라고 설명해 두겠습니다. 왜냐하면 기와 전·결이 길면 이야기 전체가 늘어진다는 인상을 주기 때문입니다. 장르의 특성을 고려한 의도적인 노림수가 있다면 괜찮지만, 그렇지 않다면 구성에 문제가 있는 것입니다.

기승전결 각 부분의 기능을 이해하면 왜 그 정도가 적당한 비율인지도 이해할 수 있습니다. 이제 각 부분의 기능을 알아봅시다.

기승전결은 전-결-기-승의 순서로 생각한다

◆

기승전결 중에서 가장 중요한 부분은 어디일까요?

'기'라고 생각하는 분 있나요? '기'라고 대답한 사람은 "기는 이야기가 시작되는 부분이니까 관객이나 독자를 몰입시키기 위해서 중요하다고 생각합니다"라고 하는군요. 훌륭한 의견입니다.

승이라고 하는 분은 어떤 의견인가요? "승은 이야기에서 70~80퍼센트를 차지하는 데다가 가장 긴장되고 설레는 부분이니까 승이 중요하다"라는 의견이군요. 맞는 말입니다. 여기에서 관객과 독자의 마음을 확 끌어당기지 않으면 지루하다고 느끼니까요.

승은 물론 중요하지만 '전'이야말로 가장 중요하다고 하는 사

람은 "전은 클라이맥스니까요"라는 의견일까요? 이 역시 납득할 만합니다.

마지막으로 '결'이라고 하는 사람은 "역시 이야기는 결말이 중요하죠. 그러니까 결이 가장 중요하다"라고 하네요.

어느 의견도 틀리지 않았습니다. 하지만 이야기를 만들기 쉬운 순서는 전, 결, 기, 승입니다. 구성이 어렵게 느껴지는 분은 속은 셈 치고 이 순서대로 구성을 생각해 보기 바랍니다.

기승전결은 이야기 안에서
어떻게 기능할까

전은 테마를 전달한다

여기서부터는 기승전결 각 부분의 기능에 대해서 설명하겠습니다. 앞에서 이야기를 만들기 쉬운 순서는 전-결-기-승이라고 말했지요. 그러니 여기에서도 이 순서대로 살펴보겠습니다.

계속 살펴보았던 옛날이야기 《모모타로 이야기》를 예로 들어 설명하겠습니다. 《모모타로 이야기》의 흐름은 다음과 같습니다.

모모타로 탄생 ⇨ 마을이 도깨비의 습격을 받는다 ⇨ 모모타로가 도깨비 퇴치를 결심한다 ⇨ 동료를 모은다 ⇨ 도깨비 섬으로 향한다 ⇨

도깨비 섬으로 가서 싸운다 ⇨ 도깨비를 쓰러뜨린다 ⇨ 오래오래 행복하게 살았습니다

우선 '전'부터 알아봅시다. 전은 이야기의 클라이맥스로, 이야기에서 가장 긴장감 넘치는 부분입니다. 관객과 독자가 눈물을 흘리거나, 주인공이 어떻게 될지 숨죽여 지켜보거나, 의외의 사실에 깜짝 놀라기도 합니다. 구성의 산에서 가장 높은 정상에 해당합니다.

《모모타로 이야기》에서라면 도깨비 섬으로 가서 전투를 치르는 부분부터 서서히 긴장감이 높아지다가 도깨비를 쓰러뜨리는 장면에서 최고조에 달하며 클라이맥스를 맞이합니다.

그렇다면 전의 기능은 무엇일까요? 전에서는 관객과 독자에게 이야기의 테마를 전달합니다. 이야기는 단 하나의 테마를 표현하기 위해서 만들어집니다. 이야기의 설정을 만들 때 결정한 테마가 기, 승을 거쳐 전에서 관객과 독자에게 전달되는 것입니다.

예를 들어 테마를 '힘을 합치는 것은 중요하다'로 정했다고 합시다. 자신들보다 압도적으로 강한 도깨비에 맞서서 모모타로는 원숭이, 개, 꿩과 클라이맥스에서 처음으로 힘을 합쳐 싸웁니다. 그리고 도깨비를 쓰러뜨리는 데 성공하겠죠.

만약 테마가 '용기를 내는 것은 중요하다'라면, 위기가 닥쳤을 때마다 마지막 한 걸음을 내딛지 못하고 실패하던 모모타로가 클

라이맥스에서 용기를 짜내어 도깨비를 쓰러뜨리는 장면이 그려질 것입니다.

테마는 주인공의 행동을 통해서 관객과 독자에게 전달됩니다. 주인공만의 개성을 최대로 발휘해 주인공이 왜 주인공인지를 보여주면서 동시에 이야기의 긴장감을 이용해 여러분이 말하고 싶은 테마를 관객과 독자에게 전달해야 합니다.

결은 테마의 정착과 여운

◆

전이 테마를 전달한다면, 결은 어떤 기능을 할까요?

결에 대해서 오해를 하는 분이 많습니다. '결'이라는 글자 때문에 아무래도 여기에서 결론을 내야 하는 것 아닌가 하고 생각하게 되는 모양입니다. 또 결에서 이야기를 마무리 지어야 한다고 생각하는 경우도 적지 않습니다. 특히 4컷 만화의 경우 하나의 컷마다 기승전결이 딱딱 맞아떨어지기 때문에 결이 이야기의 마무리라고 오해하기 쉽습니다. 그러나 이야기의 구성 방법을 이야기할 때는 둘 다 잘못된 생각입니다.

결은 전에서 전달된 테마를 정착시키고 테마의 여운을 느끼기 위해 필요합니다. 결은 구성 요소 중에서 가장 짧습니다. 2시간 분량의 영화라고 한다면 한두 장면 정도에 불과합니다. 겨우 몇

분, 또는 몇 초일 때도 있습니다.

《모모타로 이야기》를 예로 들자면 '오래오래 행복하게 살았습니다' 부분이 결입니다. '힘을 합치는 것은 중요하다'가 테마라면, 전의 클라이맥스에서 힘을 합쳐서 도깨비를 쓰러뜨린 모모타로 일행이 서로 도와가며 도깨비 섬을 떠나는 장면이 결에 해당합니다.

'용기를 내는 것이 중요하다'가 테마라면, 용기를 쥐어짜 도깨비를 쓰러뜨린 모모타로에게 놀란 다른 세 동료가 서로를 바라보다가 기뻐하며 달려가 멍하니 서 있는 모모타로를 끌어안는 장면이 되겠지요.

결에서 테마를 정착시키는 장면을 보여주면 관객과 독자는 '무사히 도깨비를 퇴치해서 다행이다', '동료가 있다는 건 참 좋은 일이구나', '나도 한 걸음 내딛어볼까' 같은 생각을 하게 됩니다. 이 시간을 만드는 것이 결의 기능입니다. 결이 없으면 관객은 갑자기 이야기의 세계에서 쫓겨나는 기분이 듭니다. 몰입해서 감정이입을 하고 즐기고 있던 작품으로부터 허둥지둥 내쫓겨야 하지요.

이 기분을 이해하고 싶다면 코로나 시기에 유행했던 '화상 술자리'를 생각해 보면 됩니다. 코로나가 한창 기승을 부리던 시기에는 현실에서 만날 수 없으니 화상 채팅을 통해 각자 술을 마시며 이야기를 나누는 일이 많았습니다. 이런 화상 술자리는 자리

가 끝나고 인사를 나눈 뒤 나가기 버튼을 누르는 순간 단숨에 현실로 끌려 나옵니다. 즐거웠던 만큼 현실로 돌아온 뒤 몇 배로 허무함을 느끼지요. 이야기에서도 결이 제 기능을 하지 못하면 화상 술자리에서 나온 직후와 같은 현상이 관객과 독자의 마음속에 일어납니다.

앞서 설명했듯이, 이야기의 장르에 따라 다르지만 기본적으로 결은 짧습니다. 그러니 전과 결은 한 세트로 생각합시다. 이야기는 전과 결을 향해서 진행됩니다. 이야기의 구성을 짜는 이유는 전과 결에서 관객과 독자가 감동하도록 이야기를 짜맞추기 위해서입니다.

기에서는 알려주어야 하는 내용이 많다

◆

이야기는 전과 결을 향해 진행됩니다. 기는 도입부에 해당하지요. 작가들이 썼다 지우기를 가장 많이 반복하는 부분이기도 합니다.

기를 어떻게 써야 할까 고민하는 분도 많을 겁니다. 그럴 때는 기능을 알면 답이 보입니다.

우선 기의 기능에 대해서 정리해 보겠습니다. 기의 기능은 세 가지입니다.

- 천·지·인의 요소를 소개한다.
- 이야기의 장르와 분위기를 전달한다.
- 안티테제에서 시작한다.

기의 첫 번째 기능은 천·지·인의 요소를 소개하는 것입니다. 천·지·인의 요소가 무엇인지는 앞에서 설명한 바 있습니다.

천: 시대, 정세
지: 이야기의 무대가 되는 장소, 지역
인: 등장인물

소재를 결정하는 과정에서 찾아낸 천·지·인의 요소를 실제로 이야기 안에서 소개합니다. 이를 통해 관객과 독자에게 이 이야기가 어느 시대의 어디를 무대로 한 이야기이고 등장인물은 어떤 캐릭터인지를 전달할 수 있습니다.

《모모타로 이야기》에서는 천·지·인의 요소를 다음과 같이 소개합니다.

천: 옛날옛적에
지: 어느 마을에서
인: 할머니 할아버지가

천·지·인의 요소를 제대로 소개하지 못하면 관객과 독자는 이야기의 세계로 들어가지 못합니다. 기에서 천·지·인의 요소를 설명하는 과정은 그만큼 중요합니다.

기의 두 번째 기능은 이야기의 장르와 분위기를 전달하는 것입니다. 앞으로 펼쳐질 이야기가 심각한지, 코믹한지 등 이야기의 장르와 분위기를 기에서 알려주어야 합니다.

관객과 독자는 앞으로 시작될 이야기를 어떻게 받아들여야 하는지 탐색합니다. 아마 여러분도 자기도 모르는 사이에 그랬던 경험이 있을 겁니다. 작가는 기에서 관객과 독자에게 마음의 준비를 시킵니다. 전쟁물이라고 해도 코믹한 분위기로 그려내는 작품이라면 코믹한 느낌으로 시작해야 합니다.

또한 기에서 표현한 장르와 분위기는 이야기가 진행되는 도중에 바뀌어서는 안 됩니다. 관객과 독자가 따라오지 못하기 때문입니다. 만약 서스펜스 작품 속에 코믹한 요소를 가미하려 한다면 한정된 장면에 양념처럼 들어가야 합니다. 중간부터 코미디의 색채가 점점 강해지는 식으로 그려내서는 안 됩니다.

세 번째로, 기는 안티테제를 제시합니다. 안티테제란 테마에 반대된다는 의미입니다. 앞서의 《모모타로 이야기》에서 '힘을 합치는 것이 중요하다'라는 테마를 그려내려 한다면, 기에서는 동료의 도움 따위는 필요 없다고 생각하는 주인공이나 동료의 도움을 필요로 하지만 받을 수 없는 상황에 처한 주인공의 모습을 보여

주어야 하지요.

이야기는 주인공의 생각이나 상황 등의 변화와 성장을 그려냅니다. 따라서 변화하는 모습을 보여주기 위해서는 전에서 그려낼 테마에 반대되는 안티테제에서부터 이야기를 시작할 필요가 있습니다.

'동료와 협력하는 것은 중요하다'라는 테마를 표현하기 위해 처음부터 무슨 일이든 항상 동료와 협력해서 해결해 나가는 모모타로를 보여주면 클라이맥스에서 긴장감이 생기지 않습니다. 클라이맥스에서 동료와 협력하는 모습을 보여준다고 해도 앞에서 내내 보여준 모습이니 당연하다고 생각할 뿐입니다.

더 나아가 안티테제가 없으면 승에서 주인공이 부딪히게 될 위기도 그려내기 어려워집니다. 관객과 독자는 주인공이 위기를 맞아 갈등하는 모습을 보여야 앞으로 어떻게 될지 더욱 궁금해하며 감정이입을 하는 법입니다.

구성을 생각하는 순서를 전-결-기-승으로 하는 이유도 이 때문입니다. 전에서 보여줄 테마가 결정되어야 기에서 보여줄 안티테제의 아이디어를 찾기가 쉬워집니다. 도입부를 어떻게 써야 할지 아이디어가 잘 떠오르지 않는다면 전·결에서 기의 순서로 생각해 보기 바랍니다.

승에서는 주인공이 위기를 겪는다

◆

기에서 시작된 이야기를 전까지 연결해 주는 것이 '승'입니다. 승에서는 주인공을 위기에 몰아넣고 갈등하게 만듭니다. 갈등하는 주인공의 모습은 관객과 독자를 조마조마하게 만들거나 두근거리게 하고, 때로는 화가 나게 만들기도 합니다. 즉 승에서는 관객과 독자의 감정을 계속 움직이게 만들어야 합니다.

위기는 사건, 사실, 사정의 세 가지로 분류할 수 있습니다. 사건은 등장인물에게 찾아온 위험이나 기쁜 소식 등 돌발적인 요소를 말하고, 사실이란 역사적 사실이나 이야기 속에서 이미 결정되어 있는 일을 뜻하며, 사정이란 등장인물이 마음속에 품고 있거나 앞으로 품게 되는 감정입니다. 사정은 인간관계로 인해 발생할 수도 있습니다.

《모모타로 이야기》의 승에 해당하는 부분은 다음과 같습니다.

마을이 도깨비의 습격을 받는다 ⇨ 모모타로가 도깨비 퇴치를 결심한다 ⇨ 동료를 모은다 ⇨ 도깨비 섬으로 향한다 ⇨ 도깨비 섬에 가서 싸운다

여기에서 모모타로의 마을이 도깨비에게 습격을 당하는 것이 사건입니다.

반드시 성공하는 스토리 완벽 공식

다음으로 모모타로가 도깨비 퇴치를 결의하지요. 그 결의를 이끌어내는 사정이 있습니다. 할아버지에게 간곡히 부탁을 받았다든가 첫사랑이 도깨비에게 끌려갔다든가 하는 것입니다.

동료를 만나는 장면은 사건과 사정 중 어느 쪽으로도 그려낼 수 있습니다.

도깨비 섬으로 향하는 부분에서 바다에서 난파할 뻔하는 사건이나 모모타로가 배를 무서워한다는 사정을 만들 수도 있습니다. 도깨비 섬으로 가려면 해류의 속도가 빠른 지점을 지나가야만 한다는 사실을 설정할 수도 있겠지요.

또한 도깨비 섬에서 싸우는 부분에서 모모타로 일행에게 도깨비의 강한 힘은 매우 중요한 사건입니다.

이런 식으로 사건, 사실, 사정을 승에 집어넣습니다. 포인트는 위기를 겪게 함으로써 주인공을 갈등하게 만드는 것입니다.

승은 기와 전을 연결하는 역할을 합니다. 그러므로 승에서 발생하는 위기는 테마와 안티테제에 연관되면서 주인공을 갈등하게 만드는 것이어야 합니다. 그래야 이야기의 중심축이 흔들리지 않습니다.

이야기의 축이 흔들리지 않게 하는 승의 기능을 하나 더 소개합니다. 바로 관통행동입니다. 관통행동이란 자신의 욕망을 발단으로 목적을 갖게 된 주인공이 목적을 달성하기 위해서 이야기 속에서 취하는 일관적인 행동을 말합니다. 모모타로라면 도깨비

에게 습격을 당해 힘들어하는 마을 사람들을 돕고 싶다는 생각 (욕망)을 하고, 도깨비 퇴치(목적)를 결의하여, 도깨비를 물리치러 떠나는(관통행동) 것이 이에 해당합니다.

관통행동이 있기 때문에 위기가 발생하며, 위기가 닥쳐야 주인공의 갈등과 대립이 두드러집니다. 그래서 관통행동은 승의 초반부나 기에서 명확하게 보여주어야 합니다. 관통행동에 대해서는 나중에 다시 자세하게 설명하겠습니다.

반드시 성공하는 스토리 완벽 공식

상자 구성법으로 쉽고 빠르게
이야기를 만들자

상자 구성법이란

구성의 기능을 파악했다면 다음으로 구성을 짜는 방법을 알아보겠습니다. 구성의 기능을 알고만 있어서는 의미가 없습니다. 실제로 이야기를 만들 때 활용할 수 있어야 하지요.

여기에서는 구성을 짤 때 활용할 수 있는 최고의 도구를 소개하겠습니다. 바로 상자 구성법입니다.

상자 구성법이란 머릿속에 있는 아이디어를 이야기라는 형태로 정리하는 방법 중 하나입니다. 구성을 짤 때 상자 구성법을 사용하면 이야기의 전체 흐름을 한눈에 볼 수 있습니다.

상자 구성법은 이야기의 전체적인 모습을 파악할 수 있기 때문에 장편을 쓸 때 매우 유용합니다. 영화나 드라마뿐 아니라 소설이나 만화에서도 활용할 수 있습니다.

상자 구성법의 장단점

◆

상자 구성법을 쓰면 구성의 전체적인 형태를 파악할 수 있습니다. 전에서 제시할 테마에 대응하여 기에 적절한 안티테제가 갖추어져 있는가? 안티테제에서 시작된 이야기가 테마를 향해 진행되면서 긴장감을 더해 가도록 승이 구성되어 있는가? 등 이야기의 전체적인 흐름을 파악할 수 있지요.

하지만 스토리의 흐름이 한눈에 보이다 보니 등장인물을 스토리에 끼워 맞추게 되는 단점도 있습니다. 앞서 설명했듯이 스토리는 패턴입니다. 등장인물이 스토리를 따라갈수록 정형화된 인물이 됩니다. 상자 구성법에 대한 부정적인 의견은 이를 근거로 합니다.

그렇다면 상자 구성법의 이런 단점을 해소할 수 있다면 어떨까요? 상자 구성법을 사용해서 이야기의 전체적인 모습을 파악하면서도 등장인물이 생생하게 움직이도록 구성을 짤 수 있다면 재미있는 이야기를 만들 수 있는 최고의 도구가 될 것입니다.

상자 구성법의 구성 요소

◆

상자 구성법을 사용하는 방법을 설명하기 전에, 먼저 상자 구성법에서 사용하는 '상자'에 대해 알아보겠습니다. 이 구성법에서 사용하는 상자에는 다음의 세 종류가 있습니다.

- 대상자
- 중상자
- 소상자

대상자는 이야기 전체의 대략적인 스토리 흐름, 스토리 라인을 생각하기 위한 것입니다. 스토리 라인이란 이야기의 시작부터 결말까지 어떤 사건들이 발생하는가를 의미합니다.

대상자에는 이름대로 큰 흐름을 씁니다.《모모타로 이야기》를 예로 들면 대상자에는 이런 내용이 들어갑니다.

모모타로 탄생 ⇨ 마을이 도깨비의 습격을 받다 ⇨ 모모타로가 도깨비 퇴치를 결심한다 ⇨ 동료를 모은다 ⇨ 도깨비 섬으로 향한다 ⇨ 도깨비 섬으로 가서 싸운다 ⇨ 도깨비를 쓰러뜨린다 ⇨ 오래오래 행복하게 살았습니다

상자 구성법은 지도의 역할을 합니다. 그중에서도 대상자는 가장 간략한 지도이므로 세세한 정보는 필요 없습니다. 크게 눈에 띄는, 이야기의 핵심이 되는 스토리의 흐름을 쓰면 됩니다.

상자의 수가 정해져 있지는 않지만 여덟 개를 권장합니다. 가장 기본적인 방법이기도 하고, 상자가 너무 많아지면 스토리를 지나치게 상세한 부분까지 파고들게 되기 때문입니다. 대상자는 어디까지나 이야기 전체의 대략적인 흐름을 파악하기 위한 것입니다.

기승전결에 따라 상자를 배분하면 기 한 개, 승 다섯 개, 전 한 개, 결 한 개가 됩니다. 결의 존재를 잊어버리지 않도록 편의상 상자를 하나 배분하기는 했지만, 실제로 여기에는 장면 몇 개만이 들어갑니다.

중상자에는 대상자의 내용물을 씁니다. 중상자는 시나리오에서 하나의 이야기가 마무리되는 시퀀스라는 단위를 의미합니다. 소설의 경우에는 장 안에 있는 한 화에 해당합니다.

예를 들어 '모모타로 탄생'이라는 대상자 안에는 '할아버지와 할머니의 생활', '할머니가 복숭아를 줍다', '모모타로 탄생의 순간', '모모타로의 성장'이라는 여러 개의 완결된 이야기가 포함되어 있지요.

또 중상자 단위에서 첫 번째 대상자인 '모모타로 탄생'과 그다음 대상자인 '마을이 도깨비의 습격을 받다' 사이에 필요한 전개

《모모타로 이야기》의 상자 구성법

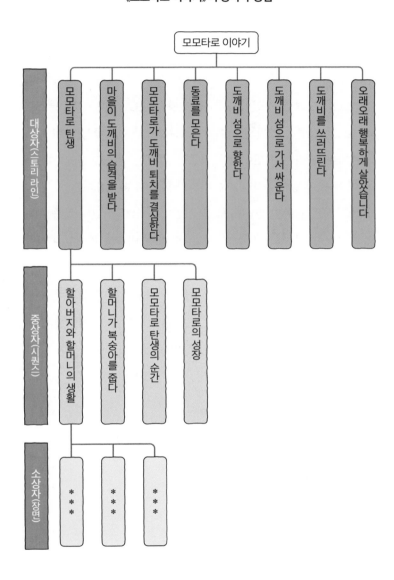

를 생각합니다.

소상자에서는 중상자의 역할을 만족시키는 장면의 에피소드를 생각합니다. 구체적인 장면의 이미지나 에피소드의 상세한 내용을 소상자에서 생각합니다. '할아버지와 할머니의 생활'을 어떤 장면으로 그려낼 것인가가 이에 해당하지요. 이때 어떤 장소를 배경으로 장면을 그려낼 것인가를 단서로 삼으면 발상이 쉽게 떠오릅니다. 드라마가 일어나는 장소를 지정할 수 있으면 거기에서는 어떤 일이 일어나리라는 이미지가 따라서 떠오릅니다.

소상자를 얼마나 상세하게 쓸 것인지는 정해져 있지 않습니다. 아주 상세하게 쓰는 사람도 있고, 장소나 대사의 아이디어만을 적어놓는 사람도 있습니다.

경험이 많지 않은 상태에서 장편을 쓰려 한다면 일단 무작정 시작하기보다는 상자 구성법을 사용해 구성을 먼저 짜기를 권하고 싶습니다. 자신에게 더 적합한 방법을 찾아보세요.

상자 구성법으로
이야기 만드는 법

주인공을 중심에 둔다

◆

여기에서는 상자 구성법을 사용해 구성 짜는 방법을 더 자세히 체험해 보겠습니다. 앞에서 잠시 이야기했지만, 상자 구성법은 등장인물이 스토리에 쉽게 휩쓸린다는 단점이 있습니다. 하지만 이 단점 때문에 좋은 도구를 버릴 수는 없는 노릇입니다. 이 부분을 보완할 수 있다면 상자 구성법을 부담 없이 쓸 수 있겠지요. 바로 구성의 기능을 바탕으로 상자 구성법을 사용하는 것입니다.

여기서 포인트는 구성의 기능과 주인공을 중심에 두는 것입니다. 상자 구성법이 어렵게 느껴지거나 상자 구성법을 활용해도

이야기가 제대로 만들어지지 않는 등의 고민을 해결할 수 있을 것입니다.

> 상자 구성법을 사용한 구성 짜기 = 구성의 기능 × 주인공 중심의 발상

구성의 기능을 의식하면서 상자 구성법을 사용하면 이야기에 필요한 요소가 명확해집니다.

구성의 기능에 맞춰서 대상자를 만든다

◆

여기에서는 상자 구성법을 사용해 구성 짜는 방법을 요리 방송처럼 소개해 보려 합니다. 요리 방송을 보면 반찬 만드는 방법을 알 수 있는 것처럼, 구성 짜는 방법도 쉽게 이해할 수 있을 겁니다.

요리 방송을 상상하면서 함께 생각해 봅시다. 놓치지 말고 따라오세요.

* * *

오늘은 재미있는 이야기를 만들기 위해서 이런 재료를 준비했습니다.

바로 구성의 기능과 상자 구성법입니다. 테이블 위에 두 가지 도구가 있지요? 이 두 가지 도구를 이용해서《모모타로 이야기》의 구성을 짜볼 거예요. 모모타로의 성격은 '너무 버릇없는 성격'이라고 설정했습니다.

우선 대상자 만드는 방법입니다. 대상자는 기승전결의 기능을 고려해 나열합니다. 방법은 간단한데요, 구성법의 그림을 따라서 여덟 개의 상자를 나열하면 됩니다. 나누는 기준은 기1, 승5, 전1, 결1인 거 아시죠?

어느 상자부터 시작해도 상관없습니다. 하지만 오늘은 전에서 전달할 테마부터 생각해 볼게요.

테마는 바로 이것! '힘을 합치는 것은 중요하다'입니다.

테마가 결정되었으니 그 테마를 전달할 수 있는 클라이맥스를 생각해 보겠습니다.

《모모타로 이야기》라면 '도깨비를 쓰러뜨린다'는 부분이 클라이맥스겠지요. 하지만 '도깨비를 쓰러뜨린다'라고만 써서는 테마의 요소가 느껴지지 않아요. 그러니까 여기서 좀 더 테마의 맛이 강하게 느껴지도록 '도깨비를 쓰러뜨릴 때 모모타로가 동료들과 일치단결한다'라고 써서 전의 상자를 채우겠습니다. 어때요, 이러면 '힘을 합치는 것은 중요하다'라는 테마의 풍미가 훨씬 살아나지요?

전이 결정되면 기의 이미지도 따라서 떠오를 거예요. 기의 기

시나리오 센터식 구성 · 기능 일체형 상자 구성법 일람표

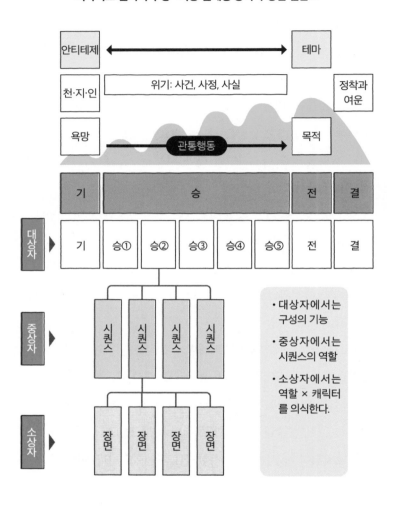

반드시 성공하는 스토리 완벽 공식

능 중 하나는 안티테제를 제시하는 것입니다. 테마와 반대된다는 뜻이지요.

전이 '도깨비를 쓰러뜨릴 때 모모타로가 동료들과 일치단결한다'였으므로 모모타로의 캐릭터까지 고려해서 안티테제가 느껴지도록 기의 상자를 생각합니다. 여기에서는 '모모타로 탄생'이라는 대상자에 '버릇없는 아이로 자란다'라는 요소를 한 꼬집 추가하겠습니다.

자, 이렇게 해서 기의 상자는 '모모타로 탄생, 버릇없는 아이로 자란다'가 되었습니다. 할아버지와 할머니가 응석을 받아주며 키운 탓에 버릇없는 성격으로 성장했다고 설정한 거지요.

기에서는 테마에 대비되는 안티테제를 보여주면 되니까 '모모타로 탄생, 사교성이 떨어진다'라고 해도 상관은 없겠어요. 하지만 이번에는 버릇없는 성격 쪽으로 하겠습니다.

- 기의 상자: 모모타로 탄생, 버릇없는 아이로 자란다
- 전의 상자: 도깨비를 쓰러뜨릴 때 모모타로가 동료와 일치단결한다

기와 전의 상자가 이렇게 채워졌습니다. 응석받이로 버릇없이 자라서 좀처럼 동료들과 마음을 터놓지 못하던 모모타로가 클라이맥스에서 껍데기를 깨고 나와 변화하는 이미지가 떠오르네요.

여기까지 채웠으면 다음은 기와 전을 연결하는 승의 상자를

생각해 보겠습니다.

승의 기능은 주인공을 위기에 빠뜨려 갈등하게 만드는 거예요. 그러니까 승 부분에서는 주인공이 곤경에 처해야 한다는 점을 잊어서는 안 됩니다. '그래서 주인공이 곤경에 처한다'라는 문장을 승의 상자에 추가하겠습니다. MSG를 아주 살짝 넣는 거죠.

〈주인공의 곤경을 의식하지 않는 승의 전개〉

마을이 도깨비의 습격을 받는다 ⇨ 모모타로가 도깨비 퇴치를 결심한다 ⇨ 동료를 모은다 ⇨ 도깨비 섬으로 향한다 ⇨ 도깨비 섬으로 가서 싸운다

〈주인공의 곤경을 의식하는 승의 전개〉

마을이 도깨비의 습격을 받아 모모타로가 곤경에 처한다 ⇨ 도깨비 퇴치를 결심한 모모타로가 곤경에 처한다 ⇨ 동료를 모으는 과정에서 모모타로가 곤경에 처한다 ⇨ 도깨비 섬으로 향하는 과정에서 모모타로가 곤경에 처한다 ⇨ 도깨비 섬으로 가서 싸우는 과정에서 모모타로가 곤경에 처한다

이것만으로도 단순한 스토리의 흐름이 순식간에 주인공을 축으로 하는 드라마틱한 전개가 되었네요. 벌써 장면 이미지가 떠오르지 않나요?

이때 전에서도 주인공이 곤경에 처하는 요소를 집어넣어야 한다는 점을 잊지 마세요. 그리고 클라이맥스는 주인공이 가장 큰 위기에 맞닥뜨리는 상황입니다. 그러니 주인공이 '매우' 곤경에 처하는 것으로 하겠어요.

그러면 전은 '도깨비를 쓰러뜨릴 때 모모타로가 매우 곤경에 처해서 동료들과 일치단결한다'가 됩니다. '뭐야, 겨우 이런 거였어?' 하고 생각할지도 모르지만, 이것만으로도 이야기의 풍미가 완전히 달라진답니다.

기: 모모타로 탄생, 버릇없는 아이로 자란다.

승①: 마을이 도깨비의 습격을 받아 모모타로가 곤경에 처한다.

승②: 도깨비 퇴치를 결심한 모모타로가 곤경에 처한다.

승③: 동료를 모으는 과정에서 모모타로가 곤경에 처한다.

승④: 도깨비 섬으로 향하는 과정에서 모모타로가 곤경에 처한다.

승⑤: 도깨비 섬으로 가서 싸우는 과정에서 모모타로가 곤경에 처한다.

전: 도깨비를 쓰러뜨릴 때 모모타로가 매우 곤경에 처해서 동료와 일치단결한다.

결: 오래오래 행복하게 살았습니다.

이렇게 해서 주인공을 축으로 한 대상자가 완성되었습니다. 주인공이 생생하게 활기를 띠기 시작하는군요.

이번에는 모모타로의 성격을 '너무 버릇없는 성격'으로 설정해서 대상자의 구성을 생각해 보았습니다만, 성격은 자유롭게 설정해도 좋아요. 너무 겁이 많은 모모타로, 너무 고지식한 성격의 모모타로, 너무 긍정적인 성격의 모모타로 등 얼마든지 생각할 수 있지요.

캐릭터에 따라서 승에서 곤경에 처하는 위기와 그 모습, 전에서 매우 곤경에 처하는 위기와 그 모습은 달라집니다. 그려내고 싶은 캐릭터를 생각하고, 그에 따라 아이디어를 찾아보세요.

중상자에는 액션과 리액션을 간결하게 적는다

♦

다음으로 대상자를 보면서 중상자를 채울 아이디어를 찾아보겠습니다. 중상자를 채울 때는 구성의 기능을 만족시키는 시퀀스를 생각합니다.

시퀀스에서는 '무엇을 전달해야 하는가'를 명확하게 정해야 합니다. 이 역할이 명확해지면 주인공의 액션·리액션도 떠올릴 수 있습니다. 혹은 주인공의 액션·리액션을 생각하는 과정에서 역할이 보이기도 합니다. 더 적합한 방법으로 중상자의 내용을 생각해 보세요.

〈역할과 액션·리액션을 의식하지 않은 시퀀스〉

모모타로 탄생

⇨ 할아버지와 할머니의 생활

⇨ 할머니가 복숭아를 줍다

⇨ 모모타로 탄생의 순간

⇨ 모모타로의 성장

〈역할과 액션·리액션을 의식한 시퀀스〉

기의 기능: 천·지·인의 요소와 안티테제 소개.

모모타로 탄생, 버릇없는 아이로 자란다.

⇨ 할아버지와 할머니의 쓸쓸한 생활.

　시퀀스의 역할: 생활을 그려낸다.

⇨ 할머니가 복숭아를 주워서 조심조심 가지고 돌아온다.

　시퀀스의 역할: 수수께끼의 등장.

⇨ 모모타로가 건강하게 탄생한다.

　시퀀스의 역할: 모모타로의 탄생.

⇨ 응석받이로 자란 모모타로가 버릇없는 골목대장으로 성장한다.

　시퀀스의 역할: 모모타로의 캐릭터와 안티테제 소개.

대상자를 보면서 아이디어를 생각하고 중상자를 채워갑니다. 모든 중상자를 한번에 다 채우지 않아도 되고, 나중에 다른 내용

으로 바꿔도 됩니다. 이때 주인공의 캐릭터를 이미지로 떠올리면서 아이디어를 찾으면 효율적입니다.

대상자는 기승전결의 '기능'을 바탕으로 합니다. 중상자는 구성의 기능을 만족시키는 '시퀀스'가 되도록 아이디어를 생각합니다. 대상자가 '마을이 도깨비의 습격을 받아 모모타로가 곤경에 처한다'라면, 중상자를 채울 때는 모모타로가 곤경에 처한다는 기능을 만족시키는 시퀀스의 아이디어를 찾아내야 하지요. 그렇게 하면 구성의 기능에서도 벗어나지 않으면서 캐릭터가 두드러져 보이는 전개를 생각할 수 있습니다. 이 방법이라면 주인공을 중심에 둘 수 있으므로 상자 구성법의 단점이 해소됩니다.

다음으로는 구성이 어떻게 여러분의 창의성을 해방시킬 수 있는지, 그 진수를 보여드리겠습니다.

소상자에는 에피소드를 채운다

◆

소상자는 창의성을 발휘해야 하는 부분입니다. 정답도 없고 오답도 없습니다. 소상자를 만들 때 고려해야 하는 기준은 두 가지입니다. 하나는 중상자의 역할을 만족시키고 있는가? 또 하나는 주인공의 캐릭터가 드러나 있는가?

예를 들어 대상자인 '마을이 도깨비의 습격을 받아 모모타로

가 곤경에 처한다' 안에 중상자 '모모타로가 마을 사람들로부터 차가운 눈길을 받는다'라는 시퀀스가 있다고 합시다. 그 안에 들어갈 소상자의 아이디어를 찾을 때는 어디에서 누구와 어떤 대화를 하는지를 생각합니다.

대상자: 마을이 도깨비의 습격을 받아 모모타로가 곤경에 처한다.
⇨ 중상자: 모모타로가 마을 사람들로부터 차가운 눈길을 받는다.
 시퀀스의 역할: 도깨비 퇴치를 결의하는 복선.
⇨ 소상자①: 모모타로와 마을의 젊은이들이 도깨비에게서 도망쳐 마을 변두리에 숨어 있다.
⇨ 소상자②: 마을 광장에서 모모타로가 마을 어른들로부터 왜 멋대로 행동했냐며 책망을 당한다.
⇨ 소상자③: 모모코가 납치당했다며 모모코의 가족이 울고 있는 모습을 모모타로가 멀리에서 바라본다.
⇨ 소상자④: 모모타로의 집에서 모모타로가 할머니로부터 "내가 너를 잘못 키웠다"라는 말을 듣는다.

번호를 매겨가면서 써도 괜찮습니다. 어디에서 누구와 무슨 대화를 하는지, 이 세 가지 요소를 바탕으로 아이디어를 쭉쭉 써 내려갑니다.
중상자의 역할을 만족시키는 에피소드를 만들면 결과적으로

구성의 기능도 충족하는 에피소드가 됩니다. 여기까지 오면 논리는 완전히 잊어버려도 상관없습니다. 재미있는 에피소드를 만들어야겠다는 생각만 하면서 글을 써보세요. 요리로 말하자면 눈이 즐겁도록 예쁘게 담아내는 단계입니다.

대상자, 중상자, 소상자의 관계를 정리하면 다음과 같습니다.

대상자: 구성의 기능을 의식한다.
중상자: 구성의 기능을 만족시키는 시퀀스의 역할을 생각한다.
소상자: 시퀀스의 역할을 만족시키는 에피소드를 만든다.

상자 구성법에서 여러분이 사용하는 논리적 사고와 창의성의 비중을 숫자로 표현하면 대략 이 정도입니다.

대상자 = 구성의 기능 ⇨ 논리 8 : 창의성 2
중상자 = 시퀀스의 역할 ⇨ 논리 5 : 창의성 5
소상자 = 역할을 만족시키는 에피소드 ⇨ 논리 0 : 창의성 10

사람에 따라서는 소상자가 필요 없는 경우도 있습니다. 소상자에는 상세한 내용을 채워넣기보다는 여러 가지 에피소드의 패턴을 생각하기 바랍니다. 여러분의 창의성을 여기서 마음껏 발휘해보세요.

반드시 성공하는 스토리 완벽 공식

* * *

자, 여러분만의 창작 요리가 잘 만들어졌나요? 이 방법을 활용해 독창적인 작품을 계속 만들어보세요.

논리와 창의성을 나눠서 생각한다

◆

상자 구성법을 사용하면 논리가 필요한 부분과 창의성이 필요한 부분을 구분해서 생각할 수 있습니다. '이 부분은 이야기에서 어떤 역할을 해야 할까?'를 고민하면서 동시에 에피소드의 내용까지 생각하려다 보면 창의적인 아이디어에 집중할 수가 없습니다.

여러분의 창의성을 제대로 발휘하기 위해서라도 상자 구성법을 제대로 배워두기 바랍니다. 상자 구성법은 '제대로' 고민하는 방법의 결정체입니다. 논리와 창의성을 분리하는 '시나리오 센터식 논리·창의법'은 자전거 타는 방법과 마찬가지로 익숙해지면 누구라도 할 수 있습니다. '이 시퀀스의 역할은 뭘까'를 습관처럼 생각해 보세요. 짧은 습작이라도 좋으니 이 방법을 사용해 20편 정도의 작품을 써보기 바랍니다. 틀림없이 실력이 향상될 겁니다.

기에서 이야기의
흡입력을 만들자

기승전결의 아이디어 찾는 법

◆

기승전결의 기능을 고려해 상자 구성법을 사용하면 주인공의 액션·리액션을 주체로 한 아이디어가 떠오릅니다.

지금부터는 기승전결의 아이디어를 찾을 때 도움이 되는 포인트를 설명합니다. 188쪽의 〈구성·기능 일체형 상자 구성법 일람표〉를 펼쳐놓고 이야기의 아이디어를 찾을 때 참고하세요.

기의 포인트 1: 도입부를 어떻게 쓸 것인가

◆

'기'는 누가 뭐래도 이야기의 첫 부분입니다. 여기에서 이야기의 매력을 보여주지 않으면 관객과 독자는 바로 떠나버립니다. 상자 구성표를 보면서 도입부를 어떻게 써야 좋을지 생각해 봅시다. 도입부에는 두 가지 방식이 있습니다. 급소를 찌르는 방식과 구석구석 쓰다듬는 방식입니다. 어느 쪽을 선택할지 먼저 생각해 보세요.

쓰다듬기 방식은 기에서 소개할 요소를 차분히 하나씩 보여주는 방법입니다. 홈 드라마나 로맨틱 코미디 등에 많이 사용됩니다. "옛날 옛적에…"로 시작하는 《모모타로 이야기》는 쓰다듬기식을 사용했습니다. 이 방식은 천·지·인의 요소를 소개하기는 쉬운 반면, 눈길을 끄는 임팩트가 부족합니다. 설명하기에 급급한 분위기로 흐르지 않도록 고민할 필요가 있습니다.

급소공략 방식은 임팩트 있는 장면부터 시작해 관객과 독자의 흥미를 끌어내는 방식입니다. 액션물에서 이 방법을 많이 사용하지요.

《모모타로 이야기》도 할아버지가 큰 부엌칼을 들고 복숭아를 쪼개는 장면으로 시작한다면 급소공략 방식이라 할 수 있습니다. 아니면 마을이 도깨비에게 습격당하는 부분에서 시작해도 급소공략 방식이 됩니다.

급소공략 방식은 임팩트 있는 장면에서 이야기가 시작되기 때문에 관객과 독자를 이야기의 세계로 끌어들이기 쉬운 반면, 그 장면의 비하인드를 보여줄 필요가 있습니다.

비하인드란 먼저 어떤 장면을 보여준 뒤 나중에 그 장면의 배경 상황이나 의미를 설명하는 것입니다. 이 방식을 쓸 때는 비하인드에 해당하는 장면이 설명적으로 보이지 않도록 주의해야 합니다.

기의 포인트 2: 어디에서 이야기를 시작할 것인가

◆

이야기를 어디에서 시작할 것인가도 상자 구성표를 통해 검토할 수 있습니다. 포인트는 드라마가 있는 부분에서 시작해야 한다는 것입니다.

특히 중상자를 채워넣을 때 이 점을 고려할 필요가 있습니다. 대상자 '모모타로 탄생, 버릇없는 아이로 자란다'에는 중상자가 네 개 딸려 있습니다. 순서를 바꿔서 도입부를 변경할 수도 있습니다. '할아버지 할머니의 쓸쓸한 생활'에서 시작해도 좋겠고, '모모타로가 건강하게 탄생하다'에서 시작해도 상관없습니다. 또는 '할아버지, 할머니가 마을의 아이들을 멍하니 바라본다'라는 중상자로 시작하는 것도 좋습니다. 그러면 소상자를 채울 때 사실은

아이를 갖고 싶어 했던 할아버지와 할머니의 감정이 드러나는 장면에서 시작한다는 아이디어를 찾아낼 수도 있습니다.

드라마가 있는 부분에서 이야기를 시작해서 관객과 독자를 몰입시키는 '기'를 만들어보세요. 붕어빵의 첫 한 입을 베어 물었을 때 팥(드라마)이 없으면 실망스러운 법이니까요.

기의 포인트 3: 기는 흡입력이 필요하다

◆

기능이 세 가지나 있다 보니 기는 가장 설명에 치우치기 쉬운 부분입니다.

시나리오 센터 수강생의 작품을 봐도 기는 소개, 즉 설명이 되기 쉽습니다. 관객과 독자를 이해시키는 것과 재미가 있는 것은 전혀 다른 문제입니다. '무슨 얘긴지 알겠는데, 재미가 없어(몰입이 안 돼)'라는 말을 들어서는 안 됩니다.

지금까지 설명한 아이디어를 활용해서 관객과 독자를 몰입시킬 수 있는 흡입력 있는 기를 만들어보기 바랍니다.

기의 세 가지 기능 × 흡입력 = 재미있는 이야기

기의 포인트 4: 수수께끼를 효과적으로 사용한다

◆

관객과 독자가 감정이입할 수 있도록 '수수께끼'를 효과적으로 사용하는 방법이 있습니다. 여기서 수수께끼란 미스터리한 사건이나 사고만을 의미하지 않습니다. 관객과 독자가 '뭘까? 뭔가 있어 보이는데?'라고 의문을 품게 만드는 모든 것이 수수께끼에 해당합니다.

수수께끼에는 크게 두 가지 패턴이 있습니다. 첫 번째는 이야기에 전체적으로 깔려 있는 수수께끼입니다. 미해결 사건이 등장하거나 사건의 흑막은 누구인지를 밝혀야 하는 경우입니다.

두 번째는 등장인물이 숨기고 있는 수수께끼로, 비밀이라고도 할 수 있습니다.

제3장에서 든 예시처럼 주인공 형사가 주위 사람들에게서 "파트너를 죽인 주제에" 같은 험담을 듣는다고 합시다. 그러면 관객과 독자는 이 험담의 내용에 신경을 쓰게 됩니다. 이야기 전체에 깔린 수수께끼와 주인공이 숨기고 있는 수수께끼가 서로 영향을 주고받으면 더욱 흥미로워집니다.

수수께끼를 효과적으로 사용하면 관객과 독자가 이야기에 몰입하게 됩니다. 물론 그 수수께끼를 잘 풀어내는 방법도 생각해 두어야겠죠.

승에서 주인공의 욕망과
한계를 보여주자

승의 포인트 1: 주인공의 욕망은 무엇인가

◆

이야기는 주인공이 품은 욕망에 의해서 움직이기 시작합니다. 그때문에 상자 구성법상 승①이나 기에서 주인공의 욕망을 정할 필요가 있습니다. 하지만 단순하고 일반적인 욕망을 생각해서는 이야기가 움직이지 않습니다. 주인공을 전의 클라이맥스로 향하게 만드는 욕망을 설정해야 합니다.

《모모타로 이야기》에서 '도깨비를 쓰러뜨릴 때 모모타로가 매우 큰 곤경에 처해서 동료들과 일치단결한다'라는 전으로 향하기 위해서는 모모타로가 어떻게든 도깨비를 쓰러뜨리고 싶다는 욕

망을 가질 필요가 있습니다. 이유 없이 도깨비와 싸우기를 좋아하는 사람은 아무도 없을 테니까요. 도깨비와 싸우기까지 모모타로를 끌고 가기 위해서는 그에 걸맞은 욕망이 필요합니다.

승의 포인트 2: 주인공의 관통행동을 정한다

◆

욕망이 생기면 목적이 정해지고 주인공이 움직이기 시작합니다.

소꿉친구 모모코를 구하고 싶다는 욕망으로부터 모모코를 구출한다는 목적이 생기고 도깨비를 퇴치하러 떠난다는 행동이 관통행동이 됩니다. 관통행동이 있어야 어떤 위기를 겪더라도 마지막까지 포기하지 않는 주인공의 모습을 그려낼 수 있습니다. 주인공이 목적을 달성하기 위해서 무엇을 할 것인가를 생각하면 관통행동이 보이기 시작합니다.

더 나아가 관통행동을 강화하면 더욱 매력적인 이야기를 만들 수 있습니다. '모모코를 구하고 싶어'라는 욕망을 '모모코를 구해야만 해'로 강화함으로써 관통행동도 저절로 '도깨비를 퇴치해야만 해'로 바뀝니다.

관통행동을 강화하고 싶다면 188쪽의 상자 구성법 일람표를 훑어봅시다. 이를테면 모모코가 모모타로 대신 도깨비에게 납치당했다고 하면 어떨까요? 승④ 즈음에서 동료들 사이에 갈등이

생겼을 때, 납치되는 모모코를 하늘에서 보고 있던 꼉이 모모타로의 비밀을 폭로하는 것입니다. 모모타로는 이제 더 이상 물러설 수 없게 되겠지요.

승의 포인트 3: 주인공은 위기를 어떻게 극복할 것인가

◆

주인공은 위기를 겪고 그 위기를 어떻게든 극복해 냅니다. 무슨 위기를 어떻게 극복할 것인가는 한 세트로 묶어서 생각해야 합니다. 주인공의 캐릭터를 바탕으로 무슨 위기가 닥쳤을 때 주인공이 곤경에 처할지 생각해 봅니다. 중상자를 위주로 살펴보면서 아이디어를 찾아보기 바랍니다.

주인공이라서 겪는 그 위기를 주인공이라서 가능한 방법으로 극복하는 것이 이상적입니다. 그러나 승의 모든 단계를 그렇게 구성하기는 쉽지 않습니다. 이런 경우 위기 그 자체나 위기의 극복 방법 중 어느 한쪽에라도 주인공이기 때문에 가능한 요소를 넣도록 합니다.

또한 위기는 떡꼬치처럼 같은 크기로 줄줄이 이어져서는 안 됩니다. 승①에서 전으로 향하는 동안 점점 위기를 키워 가야 합니다. 그래야 이야기에 점점 긴장감이 더해져서 관객과 독자가 눈을 떼지 못하게 됩니다. 코스 요리처럼 메인으로 다가갈수록

점점 맛이 진해져야 한다고 생각하세요.

승의 포인트 4: 복선을 깔고 회수한다

◆

복선이란 나중에 일어날 사건에 필요한 정보를 눈에 띄지 않게 관객과 독자에게 살짝 보여주는 것입니다. 이를 '복선을 깐다'고 합니다. 포인트는 '눈에 띄지 않게' 보여주는 것입니다.

상자 구성법을 사용하면 이야기의 전체적인 모습을 훑어볼 수 있기 때문에 복선을 깔기가 쉬워집니다. 중상자 또는 소상자 단계에서 상자 구성표를 보면서 복선을 생각해 보세요.

예를 들어 《모모타로 이야기》의 승③ '동료를 모으는 과정에서 모모타로가 곤경에 처한다' 부분에서 원숭이와 개는 처음부터 사이가 좋지 않다고 합시다. 개는 "손!" 하면 자기도 모르게 손을 내밀게 되는데, 원숭이가 그 모습을 보고 놀립니다. 그 때문에 개는 원숭이와 힘을 합치고 싶어하지 않는다는 복선을 깔아보겠습니다.

전에서 등장인물들이 일치단결하는 시점에 이 복선을 회수합니다. 도깨비를 쓰러뜨리기 위해서 온 힘을 다하는 모모타로를 보고 개와 원숭이가 힘을 합치는 식입니다. 이 경우 복선이 깔려 있었기 때문에 일치단결하는 모습이 더욱 돋보입니다.

복선을 깔고 다시 회수하는 과정은 작가로서의 실력을 보여줄 수 있는 부분입니다. 상자 구성표를 보면서 즐겁게 아이디어를 찾아보세요. 조금 오래된 작품이지만 복선을 깔고 회수하는 수법이 아주 뛰어난 영화로 〈프리티 우먼〉이 있습니다. 참고하기 바랍니다.

승의 포인트 5: 주인공에게 족쇄를 채운다

◆

이번에는 주인공에게 족쇄를 채워봅시다. 족쇄란 주인공이 목적을 향해 가려 할 때 방해가 되는 조건을 뜻합니다. 족쇄에 대해서 자세하게 설명하자면 하나의 장을 다 써야 할 정도지만 여기서는 간단하게 설명하겠습니다.

족쇄에는 크게 두 가지가 있습니다. 하나는 주인공을 일시적으로 묶어두는 것, 또 하나는 주인공이 숙명적으로 타고난 것입니다. 이것은 캐릭터 설정과도 관련이 있습니다. 포인트는 둘 다 '목적을 향해' 갈 때 방해가 되어야 한다는 점입니다.

예를 들어 '모모코를 구한다'라는 목적을 가진 모모타로가 도깨비 섬으로 가려면 밀물이 들어오는 시간을 기다려야만 건너갈 수 있다고 합시다. 이때 '밀물이 들어오는 시간'이라는 조건은 일시적인 족쇄가 됩니다. 모모타로가 상대방에게 상처를 입히는 만

큰 수명이 짧아진다고 한다면 이는 숙명적인 족쇄입니다. 모모코를 구한다는 목적을 위해서이기는 하지만, 도깨비와의 싸움은 말 그대로 목숨을 거는 일이 됩니다.

주인공에게 족쇄가 생기면 그 족쇄를 어떻게 극복할 것인가, 주인공이 그것을 어떻게 받아들일 것인가를 두고 관객과 독자는 감정이입을 합니다. 이렇게 족쇄는 이야기를 긴장감 있게 만들어 주는 역할을 합니다.

전결에서 주인공을
위기에 빠트리고 여운을 남기자

전의 포인트 1: 주인공이 최대의 위기를 맞게 한다

◆

전은 이야기가 가장 고조되는 클라이맥스입니다. 클라이맥스의
포인트는 '주인공에게 있어서' 최대의 위기를 맞게 하고, 거기에
주인공이 어떻게 맞설 것인지를 생각하는 것입니다.

테마가 '힘을 합치는 것은 중요하다'라면 클라이맥스에서 모모
타로 일행은 일치단결해서 도깨비에게 맞서야 합니다. 주인공인
모모타로는 클라이맥스에 이를 때까지 좀처럼 동료들과 협력하
지 못하는 모종의 문제를 끌어안고 있습니다. 동료들과 협력하기
위해서 머리 숙여 부탁해야 할 수도 있고, 동료를 위해서 스스로

를 희생해야 할 수도 있습니다.

전달하고 싶은 테마를 바탕으로 주인공이 극복해야 할 것은 무엇이고 어떻게 극복할 것인가를 생각해 보세요.

전의 포인트 2: 기에서부터 변화를 느끼게 한다

◆

아라이 하지메는 "드라마란 변화다"라고 말한 바 있습니다. 전에서 주인공의 생각이나 주인공이 처한 상황에 변화가 나타나는지 188쪽의 상자 구성표를 보면서 확인합니다.

테마와 안티테제의 관계가 어긋나면 조율을 제대로 하지 않은 악기처럼 이야기 전체의 하모니가 무너지고 맙니다. 전을 생각했다면 다음에는 기를, 기를 생각했다면 다음에는 전을 생각하는 식으로 대상자 단계부터 한 세트로 묶어 생각하기 바랍니다.

결의 포인트: 여운이 남는 장면을 생각한다

◆

결의 기능은 테마의 정착과 여운입니다. 《모모타로 이야기》라면 '그래서 오래오래 행복하게 살았습니다' 부분이 결이 됩니다. 전에서 전달한 테마의 여운을 느낄 수 있는 장면을 결에서 그려내

야 합니다.

'힘을 합치는 것은 중요하다'라는 테마라면 협력한 이후 일체감이 느껴지는 장면이나 모모타로 일행이라서 가능한 동료애가 드러나는 장면을 생각합니다.

장편 드라마나 만화 등 다음 편이 이어지는 작품의 경우 한 화마다 마지막 장면이 결의 역할을 합니다. 이런 경우는 여운 대신 기대 또는 불안의 요소를 배치합니다. 관객과 독자가 '뭐야? 다음엔 대체 무슨 일이 벌어지는 거야?'라고 생각하게 되는 결을 만들어야 합니다.

상자 구성표를 보면서 대상자·중상자·소상자를 오간다

◆

상자 구성법은 이야기 전체의 흐름을 한눈에 바라보면서 이렇게 하면 어떨까? 저렇게 하면 안 되겠지? 하고 여러 가지 아이디어를 찾아볼 때 편리한 도구입니다. 여기에 구성의 기능까지 결합시키면 최강의 도구가 되지요.

"구성이란 누구에게나 감동을 느끼게 만들기 위한 것이다"라고 아라이 하지메는 말했습니다. 독창적인 작품을 만들겠다며 구성의 이론을 무너뜨리려 하는 사람도 있지만, 그랬다가는 형식의 파괴가 아니라 붕괴로 끝날 뿐입니다. "음계를 사용하지 않고 새

로운 음악을 만들겠어!"라고 말하는 것이나 다름없습니다.

구성 이론을 파괴할 것이 아니라, 여러분의 창의성을 발휘하는 데 구성 이론을 활용하기 바랍니다. 형식을 알아야 그것을 뛰어넘는 작품을 만들 수 있습니다. 논리를 두려워하지 않는 사람만이 자신의 창의성을 마음껏 즐길 수 있습니다.

제5장

기억에 남는
장면을
그리자

대체 장면이란
무엇일까

장면을 그려낼 때는 창의성이 필요하다

◆

드디어 이야기 만들기가 절정에 접어들었습니다. 장면은 이야기 창작에서도 가장 창의적인 영역입니다.

흔히 '신scene'이라고도 부르기에 시나리오를 떠올리기 쉽지만, 말 그대로 관객과 독자가 눈으로 보는 '장면'을 의미한다고 생각하면 됩니다. 여러분이 아무리 테마를 엄선하고 모티프에 공을 들여도 관객과 독자가 직접 접하는 것은 장면입니다. 관객과 독자가 감동하는 부분 역시 장면이지 스토리가 아닙니다. "눈물 나는 스토리였어"라고 말하더라도 스토리라는 흐름을 타고 눈에 들

어온 장면에 감동하는 것입니다. 스토리는 관객과 독자가 장면을 보러 가기 위해 타는 교통수단입니다. 거기에서 어떤 경치를 볼 수 있을지는 작가인 여러분의 실력에 달려 있습니다.

이렇게까지 말하는데도 사람의 사고는 스토리로 기울어지니 참 신기한 일입니다. "드라마를 그려내지 못했다", "드라마가 약하다", "뭔가 재미가 없다"라는 말을 듣는 원인은 모두 스토리에 편중되어 있는 탓입니다.

재미있는 장면이란

◆

장면 하나하나를 재미있게 만들면 이야기 전체가 재미있어집니다. 다만 재미있는 장면이라고 해서 웃겨야 한다는 의미는 아닙니다.

사랑스럽다, 짜증난다, 의미가 궁금하다, 의외의 전개가 흥미롭다, 기분이 좋아진다, 납득할 만하다, 감동적이다, 생각에 잠기게 된다, 긴장된다, 깨달음이 있었다, 기분이 나빠졌다, 괴롭다, 당황스럽다, 혼란스럽다, 설렌다, 다음이 궁금하다, 쓸쓸해진다, 기분이 개운치 않다, 상쾌하다, 마음이 짠하다, 속이 시원하다, 절망적이다, 즐겁다, 도움이 된다, 다른 사람에게 이야기하고 싶다, 고통스럽다, 손에 땀을 쥐었다, 눈물 난다, 불쾌하다, 잠이 안 온다,

놀랐다, 조마조마하다, 마음이 편해졌다, 배울 점이 있다, 따라해 보고 싶어졌다, 남의 일 같지 않다, 울화가 치민다, 눈을 뗄 수가 없다, 찜찜하다, 온화한 기분이 든다, 마음이 편해졌다, 두근거린 다 등등, 여러 가지 의미를 포함하는 표현이 '재미있다'입니다.

전부 다른 것처럼 느껴지겠지만 공통점이 있습니다. 관객과 독자의 감정을 움직인다는 점이지요.

장면을 그려내려면 작가의 눈이 필요하다

◆

여러분은 관객과 독자의 감정을 움직이는 장면을 만들어야 합니다. 그러기 위해서는 제1장에서 설명했듯이 드라마를 그려내면 됩니다. 사람은 드라마에 반응해 마음이 움직이니까요. 그리고 드라마란 인간을 그려내는 것입니다. 즉 재미있는 장면을 만들기 위해서는 인간을 그려내면 됩니다. 그러려면 작가의 '눈'과 '실력'이 필요하지요.

인간을 그려내기 위해서는 작가인 여러분이 인간을, 그리고 인간과 인간 사이의 감정 교류를 어떻게 포착하는가, 더 나아가 인간이 속한 조직이나 사회, 지역, 나라, 세계 전체를 어떻게 파악하고 있는가 하는 여러분만의 '작가의 눈'이 반드시 필요합니다. '이럴 때 나라면 무엇을 느끼고 어떻게 행동할까? 그리고 이 등장인

물이라면 무엇을 느끼고 어떻게 행동할까?'를 반복해서 생각하면 작가의 눈을 기를 수 있습니다.

그러나 작가의 눈만 가지고는 부족합니다. 여러분이 포착한 인간의 모습을 그려낼 수 있는 '작가의 실력' 역시 필요합니다. 이 두 가지가 다 갖추어졌을 때에야 비로소 작품이 관객과 독자의 마음을 건드릴 수 있습니다.

> 무엇을 쓸 것인가(작가의 눈) × 어떻게 쓸 것인가(작가의 실력) = 재미있는 이야기

이 공식이야말로 여러분의 작품을 유일무이하게 만드는 비결입니다. 재미있는 장면을 그려내려면 다음의 세 가지 조건이 필요합니다.

조건 1. 인간을 그려내고 있는가
조건 2. 다음 장면을 보고 싶어지는가
조건 3. 그림이 되는가

각각의 조건을 완수하려면 어떤 표현 기술을 익혀야 하는지 정리해 보겠습니다.

장면의 조건 1:
인간을 그려내고 있는가

장면의 핵심은 등장인물의 캐릭터

◆

장면은 이야기의 최소 단위입니다. 그렇다면 장면은 무엇으로 이루어져 있을까요?

시나리오를 생각해 보면 간단합니다. 시나리오에서는 시점, 행동, 대사라는 세 가지 요소로 장면을 그려냅니다.

- 시점: 카메라를 두는 위치와 조명 지정
- 행동: 등장인물의 동작, 표정, 상황
- 대사: 등장인물의 대사

이야기의 장르에 따라 묘사하는 방식은 다를 수 있지만, 일반적으로 장면에서는 그 장면에 등장하는 인물이 언제 어디서 무엇을 느끼고 생각하며 어떤 액션·리액션을 하는지를 그려냅니다. 그리고 관객과 독자는 등장인물의 액션·리액션에 감정이입을 합니다. 즉 장면의 핵심은 등장인물의 액션·리액션입니다.

그렇다면 액션·리액션의 핵심은 무엇일까요? 바로 등장인물의 캐릭터입니다. 장면에서는 등장인물의 캐릭터에 어울리는 말과 행동이 요구됩니다.

> 등장인물의 캐릭터 × 액션·리액션 = 재미있는 장면

등장인물의 캐릭터 설정이 중요한 이유는 장면에서의 묘사와 관계가 있기 때문입니다. 시나리오 공모전의 낙선작에 대한 평가에서 가장 많이 보이는 말이 "캐릭터의 묘사가 부족하다"입니다. 캐릭터 묘사가 부족하다는 말은 곧 드라마를 그려내지 못했다는 뜻입니다. 반면 입선작에 대한 평가에서는 "캐릭터가 생생하게 살아 있다"는 표현이 많습니다. 타 장르의 공모전이라도 마찬가지일 것입니다.

등장인물의 액션·리액션은 어떻게 만들어지는가

◆

등장인물의 개성이 드러나는 액션·리액션을 그려내기 위해서는 어떻게 해야 할까요? 답은 간단합니다. 주인공을 위기에 빠뜨리면 됩니다. 위기에는 사건, 사실, 사정이 있다는 이야기를 제4장에서 했었지요. 이는 장면에서도 동일합니다.

인간의 본질을 엿볼 수 있는 순간은 상황이 만족스러울 때가 아니라 위기에 몰렸을 때입니다. 주인공을 위기에 빠뜨렸을 때 인간의 내면에 존재하는 다양한 모습이 주인공의 액션·리액션을 통해서 표현됩니다.

예를 들어 주인공이 지금 너무 배가 고픈 상태라고 합시다. 돈도 조금밖에 없습니다(사정). 그런데 얼마 안 되는 잔돈도 자동판매기 아래로 굴러가 버렸습니다(사건). 자판기 아래를 들여다보니 무려 1만 엔짜리 지폐가 떨어져 있었습니다(사실). 자, 과연 주인공은 이 1만 엔 지폐를 슬쩍할까요? 아니면 파출소에 가져다줄까요?(갈등)

주인공을 어떤 위기에 빠뜨릴 것인가, 그리고 어떤 액션·리액션을 그려낼 것인가는 작가의 역량에 달려 있습니다.

위기에 빠뜨려 갈등, 대립, 상극을 만든다

◆

주인공을 중심으로 등장인물들을 위기에 빠뜨리면 거기에서 갈등, 대립, 상극이 생겨납니다. 개념이 익숙하지 않으니 장면에 갈등, 대립, 상극이 나타난 예시를 만들어보겠습니다.

철수와 영희가 편의점에서 아이스크림을 사서 집으로 돌아가는 길입니다. '편의점에서 집으로 돌아간다'가 장면 안에서 전개되는 스토리입니다.

철수는 집에 가서 느긋하게 아이스크림을 먹고 싶다(욕망)는 생각에 빨리 집에 돌아가려고(목적) 합니다. 그런데 도중에 영희가 "공원에서 먹고 가자"고 말을 꺼냅니다(위기·사건). 철수는 조금 고민하다가(갈등) "집에 가서 먹자"라고 말합니다(대립).

그러자 영희는 "날씨도 좋은데, 그냥 들어가기 아깝잖아"라고 대꾸합니다(위기·사실). 철수는 "공원에는 사람이 많아서 싫어. 집이 좋아"라고 주장합니다(상극).

영희는 한숨을 쉬고는 "그럼 됐어. 난 안 먹을래" 하고 토라져버립니다(위기·사정). 철수는 집에서 느긋하게 쉬고 싶다고 생각하면서도 이런 일로 영희와 싸우는 것도 귀찮다고 생각합니다(갈등). 그사이 아이스크림은 천천히 녹고 있습니다. 자, 과연 철수의 결단은…?

갈등이란 같은 무게의 선택지 사이에서 흔들리는 마음입니다.

반드시 성공하는 스토리 완벽 공식

'집에서 느긋하게 아이스크림을 먹을 것인가', '영희의 기분을 맞춰서 공원에서 먹을 것인가'를 두고 철수는 갈등합니다.

대립이란 다른 의견이 서로 부딪히는 것입니다. 부딪힌다고 하면 싸움이나 논쟁을 떠올리기 쉽지만, 서로 사이가 좋거나 같은 목적을 가진 사람들 사이에서도 대립은 일어납니다. 사람마다 가진 개성이 다르고 표현 방식도 다르기 때문입니다.

상극이란 서로가 양보하지 않는 상태입니다. 대립이 깊어진 상태라고 할 수 있습니다. 다소 낯선 개념일 수도 있지만, 집에서 먹고 싶은 철수와 공원에서 먹고 싶은 영희의 대립이 점점 고조되어 서로 양보하지 않는 상태가 상극입니다.

아이스크림을 어디서 먹을 것인가라는 단순한 이야기이지만, 철수의 목적에 영희의 제안이라는 위기가 투입됨으로써 대립이 발생하고, 서로가 양보하지 않는 상극의 상태에 이르렀습니다. 철수는 A를 선택할 것인가 B를 선택할 것인가 하는 갈등을 겪게 됩니다.

갈등, 대립, 상극이라 하면 어렵게 느껴지지만, 중요한 것은 위기가 발생해서 주인공이 곤경에 처하는 상태가 된다는 점입니다. 경험이 적은 분들의 작품을 보면 여기쯤에서 등장인물이 갈등하겠지 하고 예상한 장면에서 슬그머니 다음 행동이나 다음 전개로 넘어가 버립니다. 인간을 그려내는 것보다 스토리를 진행하는 데 더 신경을 쓰고 있기 때문입니다.

갈등, 대립, 상극에서 캐릭터가 나타난다

◆

위기를 맞은 주인공은 곤경에 처합니다. 그때의 액션·리액션에서 등장인물의 특징이 나타나지요.

앞에서 살펴본 이야기에서 만약 '너무 다정한 철수'라면 "공원에서 먹자"라고 말을 꺼낸 영희에게 "공원에 가자고? 확실히 기분이 좋을 것 같긴 한데… 벤치가 비어 있지 않을 수도 있잖아. 그냥 집에 가지 않을래?"라며 영희의 제안을 직접적으로 거절하지는 않을 겁니다.

반면 '주관이 너무 뚜렷한 철수'라면 "으음…" 하고 조금 생각하고서 "나는 됐어"라고 말하고 그냥 걸어가 버릴지도 모릅니다. 그러면 영희가 화가 난 모습으로 "날씨도 좋은데, 공원으로 가자" 하고 말하지만, "그래. 그럼 너는 공원에서 먹고 와"라며 철수도 양보하지 않습니다. 양보하지 않는 철수를 영희가 붙잡아서 멈춰 세우고는… 이렇게 되면 상극이 만들어지고, 주관이 뚜렷한 철수에게도 갈등이 시작됩니다.

위기를 맞이하면서 갈등, 대립, 상극이 나타난다는 구조는 똑같지만, 등장인물의 캐릭터에 따라서 액션·리액션은 완전히 달라집니다.

장면에서도 관통행동을 보여주어야 한다

◆

등장인물을 곤경에 처하게 만들 때 키워드가 있습니다. 바로 관통행동입니다. 관통행동은 이야기 전체와 장면에 각각 존재합니다. 목적을 가진 인물에게는 관통행동이 형성되고, 관통행동을 위기와 부딪히게 만들면 갈등, 대립, 상극이 나타납니다.

액션물이나 연애물, 성장물 등에 나타나는 위기라고 하면 주인공의 라이벌이나 주인공의 앞을 가로막는 높은 장애물 또는 천재지변을 떠올리는 사람이 많습니다. 앞의 사례에서라면 갑자기 영희의 전 남자친구가 나타나거나 불량배들이 철수에게 시비를 거는 등의 '사건'을 투입하는 방법입니다. 그러나 관통행동만 있다면 사소한 일상에서도 주인공을 위기에 빠뜨릴 수 있습니다.

예를 들어서 점심시간에는 반드시 맛있는 음식을 먹고 싶은 아저씨가 있다고 합시다. 수수께끼의 조직에게 쫓긴다든가, 스토커가 뒤따라온다든가 하는 사건은 이 아저씨에게 일어나지 않습니다. 한 백반집에 들어간 아저씨는 이 가게에서 가장 맛있는 점심식사를 즐기려면 무엇을 주문해야 할지를 고민합니다. 'A런치세트가 좋겠는데'라고 생각한 순간, 옆자리에 나온 B런치가 무척 맛있어 보였다고 합시다. 주문하려던 손이 멈춰버립니다. 아저씨의 마음속에서 A로 할 것인가 B로 할 것인가 하는 갈등이 발생합니다. 대단한 위기는 아니지만, 이 아저씨에게 있어서 맛있어 보

이는 B런치의 등장은 굉장한 위기입니다.

물론 그 외에도 다양한 위기를 생각해 볼 수 있습니다.

- 점원에게 추천 메뉴를 묻자 A런치에 포함되지 않은 요리를 추천한다.
- 단골 같아 보이는 손님이 들어와서 다른 메뉴를 주문한다.
- 점원이 다가와 "주문하시겠어요?" 하고 묻는다.
- 일하러 돌아가야 하는 시간이 다가온다.

이처럼 주인공의 관통행동만 정해지면 위기는 얼마든지 만들어낼 수 있습니다.

장면을 더욱 흥미롭게 만들고 싶다면 관객과 독자가 느낄 수 있도록 이 아저씨의 매력을 미리 묘사해 두거나, 무슨 일이 있어도 맛있는 점심을 먹고 싶다는 이 아저씨의 욕망을 보여주면 좋습니다. 그러면 낯선 타인이 점심 메뉴를 고민하는 모습만으로도 '드라마'가 완성됩니다.

세 걸음 앞으로 가면 두 걸음 물러난다는 느낌으로, 주인공이 마음대로 목표를 향해 성큼성큼 전진하지 못하도록 그려내는 것이 원칙입니다. "머리로는 알지만 손을 멈출 수가 없어"라는 말처럼, 인간은 이성적으로는 알고 있어도 완전히 억누르지 못하는 충동을 품고 있는 법입니다. 거기에서 갈등이 시작됩니다. 인간이

로봇과는 다른 점입니다.

　'인간을 그려낸다'란 의리와 인정, 체면 등으로도 숨기지 못하는 인간의 내면을 '작가의 눈'으로 들여다본다는 의미입니다.

대사가
캐릭터를 만든다

대사는 작가만의 영역

인간을 그려내는 수단에는 크게 두 가지가 있습니다. 등장인물의 대사와 등장인물의 행동 및 표정입니다.

등장인물의 생각이나 느낌은 대사나 행동을 통해 드러납니다. 대사는 상대방에게 직접 말하는 것만이 아니라, 마음의 소리나 내레이션도 포함합니다. 소설이나 만화에서는 마음의 소리를 등장인물의 생각이나 감정으로 표현합니다.

대사는 어떤 장르의 이야기에서든 중요한 역할을 합니다. 영화나 드라마를 찍더라도 프로듀서가 대사까지 쓰지는 못합니다. 만

화나 소설이라 해도 마찬가지로 편집자가 대사를 쓸 수는 없습니다. 대사야말로 작가만의 고유 영역입니다.

여기서는 인물을 묘사할 때 대사를 어떻게 쓰면 좋을지 정리해 보겠습니다.

대사와 대화의 차이

◆

대사는 어떻게 쓰면 좋을까요? 우리가 평소 다른 사람들과 나누는 대화를 그대로 모방해서 쓰면 될 것 같지만, 이야기의 대사는 대화와 다릅니다. 정리해 보면 크게 세 가지 차이점이 있지요.

첫 번째로 대사는 그 장면과 관계있는 내용만을 써야 합니다. 대화도 대사와 똑같이 한 가지 화제에 집중해서 이야기한다고 생각할지 모르지만, 대화에는 줄거리와 관계없는 내용이 정말 많이 포함되어 있습니다. 어느 시나리오 센터 출신의 작가가 시나리오 공부를 시작했을 무렵에 카페에서 옆자리에 있던 커플의 대화를 녹음해서 들어보았는데 내용을 전혀 이해할 수 없었다고 합니다. 생판 타인의 대화를 왜 녹음하느냐는 도의적인 문제는 잠시 접어두고라도 일상적인 대화에는 그 정도로 주제와 상관없는 잡담이 많이 들어가 있다는 사례입니다. 대사에 그렇게 쓸데없는 내용이 들어가면 관객과 독자는 당황하게 됩니다.

대화를 여과해서 대사를 만든다

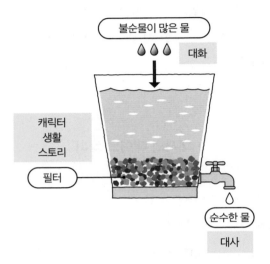

대화는 불순물이 많이 포함된 물이라고 할 수 있습니다. 그것을 이야기와 관계된 캐릭터, 생활, 스토리라는 필터를 통해 걸러내서 순수한 물을 받아내면 대사가 됩니다.

두 번째로 대사와 대화 모두 함께 이야기를 나누는 상대방을 향해 말하는 것이지만, 대사는 상대방뿐 아니라 관객과 독자도 이해할 수 있어야 합니다. 대화와의 결정적인 차이가 바로 이 점입니다. 등장인물이 카페에서 수다를 떨고 있을 뿐이라고 해도 그 수다가 이야기 안에서 이루어지는 이상은 제3자가 들어도 내용을 이해할 수 있어야 합니다.

반드시 성공하는 스토리 완벽 공식

작가는 대화가 아니라 대사를 써야 합니다. 이는 작가에게 요구되는 최소한의 실력이지요. 프로 작가의 실력을 가늠하는 기준 중 하나로 얼마나 쓸데없는 내용 없이, 그러면서도 쓸데없는 잡담처럼 자연스럽게 대사를 처리할 수 있는가를 들 수 있습니다. 포인트는 그 캐릭터의 특성이 대사에서 드러나야 한다는 점입니다. 그런 대사를 쓰기 위해서라도 대사와 대화의 차이를 숙지해 두어야 합니다.

마지막으로 하나의 대사에는 하나의 테마가 담겨 있어야 합니다. 대화는 "요전에 말이야 이런 일이 있었는데" 하는 경험담에서 시작해서 "아, 지금 그 말을 들으니까 생각이 나는데, 그 연예인도 불륜이었다더라" 하는 식으로 가십 이야기로 넘어가기도 합니다. 하지만 이야기에서는 하나의 대사 안에 테마가 두 개, 세 개 들어간 대사를 '과잉 대사'라고 합니다. 과잉 대사를 사용하면 관객과 독자는 혼란을 느낍니다. 하나의 대사에는 테마가 하나만 있어야 한다는 점을 꼭 의식하도록 하세요.

하나의 대사에는 테마도 하나라는 점을 이해하면 이제 대사를 '가지고 노는' 것이 가능해집니다. 말다툼을 하는 장면에서 대사를 통해 주인공이 생활에 불만을 품고 있다는 점을 보여주어야 한다면, 주인공의 캐릭터를 바탕으로 어떤 대사를 말하게 하면 재미있을지 생각할 수 있습니다.

대사의 세 가지 기능

♦

다음으로 대사의 기능을 정리해 보겠습니다. 대사는 작품 안에 몇 만 줄은 될 테지만 기능은 단 세 가지뿐입니다.

- 인물의 심리와 감정을 표현한다.
- 사실을 알린다.
- 스토리를 전개한다.

예를 들어보겠습니다. 어떤 회사에서 인사 발표가 나서 게시판 앞에 모인 사원들이 수군거리고 있습니다.

사원 A	"아라이 씨가 내년부터 사업부 부장이래!" (사실을 알린다)
사원 B	"말도 안 돼!" (심리, 감정을 표현)
사원 A	"내가 사장님께 확인해 보고 올게!" (스토리 전개)
사원 B	"뭐라고? 잠깐 기다려." (심리, 감정을 표현)

이와 같이 대사의 기능을 다양하게 조합하면서 이야기를 전개해 나갑니다. 여기에서 눈치챈 분도 있겠지만, 대사는 관객과 독자에게도 전달되도록 써야 한다는 점에서 모두 설명이라고 할 수 있습니다.

대사는 인물의 심리와 감정을 설명하고, 이야기에 필요한 정보를 설명하고, 스토리 전개를 설명합니다. 그러나 관객과 독자에게 설명은 지루합니다. 대사는 숙명적으로 설명일 수밖에 없지만, 절대 설명이라고 느껴져서는 안 됩니다.

그럼 어떻게 하면 좋을까요? 대사에 캐릭터를 드러나게 하면 됩니다. 대사는 모두 설명이기에 더욱 그 캐릭터만의 개성을 드러낼 필요가 있습니다.

대사 × 캐릭터 = 매력적인 대사

대사는 캐릭터를 중심축으로 생각한다

◆

설명이라는 숙명을 가진 대사를 매력적으로 만드는 방법 세 가지를 소개합니다.

- 대사는 캐릭터를 중심축으로 생각한다.
- 대사에서는 진심을 숨긴다.
- 대사를 비약시킨다.

대사에 등장인물의 캐릭터가 드러나면 대사에서 설명의 느낌

이 사라집니다. 소금을 뿌려서 생선 비린내를 없애는 것과 마찬가지입니다. 좋은 대사인지 나쁜 대사인지를 판별하는 대전제가 바로 캐릭터입니다. 대사는 항상 캐릭터를 중심축에 두고 생각해야 합니다.

> 다른 그 누구도 아닌, 이 캐릭터니까 말할 법하다고 납득하게 만드는 대사를 생각해 보세요.
>
> — 아사다 나오스케浅田直亮,
> 《+1 시나리오 창작술ちょいプラ! シナリオ創作術》

앞에서 언급했던 키즈 시나리오 워크숍에서 재미있는 대사를 생각해 내는 방법으로 이름을 힌트 삼아 캐릭터를 상상하는 발상 게임을 한 적이 있습니다.

예를 들어 오코우치 겐조大河内権三(한자 세 글자로 이루어진 성씨는 귀족들만 성을 가질 수 있었던 시기에 국왕으로부터 직접 하사 받은 경우가 많아 유서 깊은 명문가라는 인상을 준다 — 옮긴이)라는 이름의 초등학교 교사가 있다고 가정하고, 무슨 과목을 가르칠지, 평소에 어떤 옷을 입을지, 입버릇은 무엇일지, 성격을 어떨지 아이들에게 마음껏 상상해 보게 합니다. 여러분도 시험 삼아 상상해 보기 바랍니다.

그런 뒤에 오코우치 선생님이라면 아주 좋아하는 햄버거를 먹

을 때 뭐라고 말할지 대사를 생각해 봅니다. 캐릭터 설정을 하지 않은 상태에서는 "우와!", "이거 진짜 맛있다!" 등 누구나 할 법한 대사밖에 나오지 않습니다. 그러나 오코우치 선생님의 캐릭터가 완성되면 "우와아아아!" 하고 소리를 지르며 크게 한 입 베어 문다든가, "바로 이거지. 이렇게 육즙이 나와야지", "지금까지 먹어본 햄버거 중에서 다섯 손가락 안에 드는데?"와 같은 다양한 대사가 탄생합니다.

그럼 이어서 하야카와 아사코早川麻子(성과 이름 모두 일본에서 흔한 편으로, 아침을 의미하는 '무'와 마 섬유를 의미하는 '麻'가 들어가 부지런하고 청초하다는 이미지를 준다 — 옮긴이)라는 이름으로도 같은 발상 게임을 합니다. 당연하지만 오코우치 선생님과 하야카와 선생님은 캐릭터가 다르기 때문에 전혀 다른 대사가 등장합니다.

캐릭터를 중심축으로 생각하고 있는지 점검하는 간단한 방법이 있습니다. 장면을 어느 정도 쓴 뒤에 등장인물의 이름을 숨기고 누구의 대사인지를 맞춰보면 됩니다. 대사에 캐릭터가 드러나 있지 않으면 자신이 쓴 대사임에도 어느 등장인물의 대사인지 구별하기 어렵습니다. 그럴 경우 관객과 독자는 캐릭터를 전혀 느낄 수 없겠지요.

대사에서는 진심을 숨겨라

◆

예를 들어 일하는 중에 "지금 시간 좀 괜찮으세요?"라는 질문을 받으면 제법 바쁘더라도 "네, 괜찮아요"라고 답하는 경우가 많습니다. 속으로는 '급한 게 아니면 나중에 하지'라고 생각하더라도 말입니다. 이처럼 인간은 겉으로 보이는 태도와 속내가 다른 경우가 많습니다.

속내란 아무에게나 쉽게 말할 수 있는 것이 아닙니다. 이야기의 등장인물도 마찬가지입니다. 초보 작가들은 등장인물의 감정을 대사에서 그대로 설명하는 경우가 많습니다. 그러다 보니 대사가 생생하게 느껴지지 않습니다.

그럴 때는 '대사에서 진심을 숨기기'라는 기술을 사용해 보세요. 진짜 감정을 감추는 대사를 말하게 하는 것입니다.

겉으로 보이는 태도와 속내가 다른 이면성을 갖게 되는 이유는 인간관계 때문입니다. 관계에 영향을 미치기 때문에 진짜 속마음을 말하지 못하거나 자기 생각 이상으로 과장해 말하는 경우가 발생합니다. 사회적인 관계로부터 형성되는 이면성도 있고, 내면적인 관계로부터 발생하는 이면성도 있습니다.

대사를 쓸 때 등장인물의 캐릭터와 함께 인간관계까지 생각해 두면 등장인물에게 감정이 생기고, 장면에서 말하는 대사가 흥미로워집니다.

대사를 비약시켜라

◆

숙련되지 않은 작가가 대사를 쓰면 어쩐지 등장인물들이 반듯한 대화를 주고받게 됩니다. 이 경우 반듯하다는 말은 그다지 좋은 의미가 아닙니다. 예를 들어 남녀가 재회하는 장면을 그려낸다면 반듯한 대화란 다음과 같습니다.

남자: "오랜만이다." ①

여자: "그러게. 오랜만이네." ②

남자: "3년 만인가?" ③

여자: "그 정도 되나 봐." ④

남자: "잘 지냈어?" ⑤

여자: "그럼. 잘 지냈지. 너는?" ⑥

남자: "뭐, 그럭저럭." ⑦

여자: "…넌 여전하구나." ⑧

재미도 없고 의미도 없는 대화입니다. 이렇게 무미건조하게 주고받는 대사를 영어 회화 대사라고 합니다. 스토리는 진행되지만, 캐릭터도 드러나지 않고 재미도 없습니다. 관객과 독자가 이해할 수 있도록 쓰려다 보니 영어 회화 교재 같은 대화를 쓰고 마는 것입니다.

그럴 때는 대사를 비약시켜보세요. 중간에 대사를 생략하는 것이지요. 위의 대사를 중간에서 비약시켜 보겠습니다.

남자: "오랜만이다." ①

여자: "그러게. 오랜만이네." ②

남자: "3년 만인가?" ③

여자: "그 정도 되나 봐." ④

남자: "잘 지냈어?" ⑤

여자: "…넌 여전하구나." ⑧

⑤에서 ⑧로 대사를 비약시키자 "…넌 여전하구나"라는 대사의 뉘앙스가 달라집니다. 남자의 질문을 지긋지긋해 하는 여자의 심경이 드러나서, 뻔한 말밖에 하지 못하는 남자와 그런 남자를 경멸하는 여자라는 둘 사이의 관계성도 나타나지요. 비약시켰을 뿐인데 대사에 생기가 생겼습니다.

설명 대사에는 전제가 필요하다

◆

대사는 설명에 치우치지 않아야 하지만, 이야기 속에서 설명을 전혀 해서는 안 된다는 의미는 아닙니다.

설명이 필요한 장면은 많습니다. 미스터리물 같은 경우 탐정이 추리를 하는 장면의 대사는 기본적으로 설명입니다. 연애물에서 주인공이 좋아하는 사람에게 고백하지 못하는 괴로움을 친구에게 털어놓는다고 하면, 그 역시 설명입니다. 이런 대사를 '설명 대사'라고 합니다.

설명 대사를 사용하는 경우 관객과 독자가 궁금하다고 생각할 만한 전제를 미리 제시해 두거나, 설명할 내용을 모르는 등장인물이 질문을 하게 만드는 방법을 사용할 수 있습니다.

어느 방법을 사용하더라도 그 캐릭터만이 할 수 있는 대사여야 한다는 점을 잊지 마세요.

장면의 조건 2:
다음 장면이 궁금해지는가

관객과 독자가 기대하도록 만들어야 한다

◆

'다음 장면을 보고 싶어지는가'도 재미있는 장면의 조건 중 하나
입니다. 지금 관객과 독자의 눈앞에서 펼쳐지고 있는 장면이 따
분하다면 다음 장면에 대한 기대치는 낮아집니다. 드라마라면 채
널을 돌릴 것이고, 소설이라면 책장을 덮어버리겠죠.

지금 전개되고 있는 장면은 항상 다음 장면을 기대하게 만드
는 내용이어야 합니다.

이야기의 구성을 나타낸 60쪽의 그래프를 다시 떠올려보세요.
산의 형태는 점점 높아지는 모양입니다. 마찬가지로 장면①보다

장면②에서, 장면②보다 장면③에서 계속 재미를 더해갈 필요가 있습니다.

장면에는 변화가 필요하다

◆

이야기에는 변화가 있어야 재미있습니다. 변화는 이야기 전체를 통틀어서도 중요하고, 장면에 있어서도 중요합니다. 장면의 시작과 끝 사이에 변화가 있어야 관객과 독자가 다음 장면을 궁금해하기 때문입니다.

장면의 변화는 상당히 중요한 포인트지만 지금까지 그다지 주목받지 못했던 부분입니다. 장면 안에서 변화를 그려낼 수 있게 되면 작품의 수준이 몰라보게 올라갑니다.

그렇다면 장면 안에서의 변화란 무엇일까요? 분석해 보면 다음의 네 가지로 정리할 수 있습니다.

- 등장인물의 감정의 변화
- 등장인물의 행동의 변화
- 등장인물 간의 관계의 변화
- 등장인물이 처한 상황의 변화

이 가운데 어떤 변화가 일어남으로써 등장인물이 움직이기 시작하거나 움직임을 멈추는 변화가 발생합니다. 변화가 없는 장면은 필요가 없는 장면입니다.

예를 들어 거물 정치가가 관련되어 있을 가능성이 있는 사건을 신참 PD와 아나운서가 쫓고 있다고 합시다. 두 사람은 드디어 사건에 대한 새로운 사실을 밝혀냅니다. 신참 PD는 사건의 진상을 발견(상황의 변화)하고 흥분합니다(감정의 변화). 아나운서는 사건의 배경에 거물 정치가가 있는 것을 감지하고 두려워합니다(감정의 변화). 신참 PD는 "지금 당장 보도해야 해!" 하고 달려갈 태세를 취하지만, 아나운서는 "아니, 잠깐만 기다려봐요" 하고 막아섭니다(행동의 변화). 그리고 사건의 중대성을 신참 PD에게 설명하는데, 그 모습을 보고 신참 PD는 아나운서를 경멸하는 표정을 짓습니다(관계의 변화).

새로운 사실을 밝혀내서 사건이 움직이기 시작한다고 생각하자마자 장면의 마지막에서 움직임이 멈춰버립니다. 장면의 시작과 끝 사이에 변화가 생긴 것입니다. 두 사람의 관계에도 변화가 나타납니다. 그뿐 아니라 등장인물들은 한 장면 안에서도 여러 번의 변화를 보여줍니다. 변화가 많을수록 장면의 긴장감도 높아집니다.

장면 안에서 변화를 주는 방법에 익숙해지면 다양한 장르의 이야기를 쓸 수 있습니다. 장면이 변화함에 따라 관객과 독자는

마음 졸이고 애를 태우게 됩니다. 또한 장면에 변화가 있어야 그 다음이 궁금해집니다.

'나는 사소한 일상 이야기를 쓰고 싶은데…'라고 생각하는 분도 있을 겁니다. 확실히 필요 이상으로 많은 변화가 발생하면 내가 쓰고 싶은 이야기와 분위기가 어울리지 않을 수 있습니다. 그런 경우에는 장면에서 나타나는 변화의 강도와 횟수를 조절하면 됩니다.

예를 들어 카페에 들어간 주인공이 커피를 앞에 두고 창밖을 바라보며 여유로운 시간을 즐기는 장면이 있다고 합시다. 이것만으로는 아무 변화가 없지요. 그러나 카페로 들어가기 전에 일 때문에 완전히 녹초가 된 모습을 그려낸다면 어떨까요? 길을 걸으면서 작게 한숨을 쉬는 것도 좋겠지요. 그렇게 하면 카페에서의 단조로운 장면을 등장인물의 스트레스가 조금은 풀린다는 감정의 변화가 있는 장면으로 만들 수 있습니다.

감정의 물결을 포착하라

◆

장면에서 나타나는 변화 중 하나로 '등장인물의 감정의 변화'가 있습니다. 등장인물의 감정은 마치 파도처럼 격렬해졌다가 다시 잠잠해지기를 반복하며 움직입니다.

앞서 예로 든 신참 PD와 아나운서의 이야기에서 감정이 어떻게 변화하는지 살펴봅시다. 새로 밝혀진 놀라운 사실을 앞에 두고 신참 PD는 감정의 물결이 거세집니다. 한편 아나운서 쪽은 배후에 거물 정치가가 있음을 느끼고 감정의 물결이 잠잠해집니다. 감정의 물결이 거세진 신참 PD는 사건의 진상을 당장 보도하려 하지만, 감정의 물결이 가라앉은 아나운서가 신참 PD를 말립니다.

이와 같이 각각의 등장인물이 가진 감정의 물결은 각기 다른 속도로 일렁입니다. 같은 사실을 눈앞에 두고도 캐릭터가 살아온 배경이 다르기 때문에 느끼는 감정도 다를 수밖에 없습니다. 그로 인해 등장인물의 액션·리액션도 달라집니다.

시소처럼 한쪽이 올라가면 다른 한쪽은 내려가서 감정의 물결이 서로 겹치지 않게 하면 드라마가 한층 더 강렬해집니다. '마음이 어긋나는' 상태가 되는 것입니다.

등장인물 간의 감정이 서로 일치하지 않는 채로 이야기를 진행하다가 클라이맥스에서 처음으로 등장인물들의 감정과 행동이 일치하도록 구성한다면 이야기에 긴장감을 줄 수 있겠죠.

경험이 많지 않으면 의도적으로 이런 구성을 만들기 어렵습니다. 작품을 접할 때 감정의 물결이 어떻게 움직이는지를 의식하면서 살펴보면 감각을 익힐 수 있습니다. 등장인물의 감정이 움직이는 모습을 잘 표현할 수 있게 되면 사건이 아니라 사정으로

도 드라마를 그려낼 수 있습니다. 그러면 관객과 독자를 자연스럽게 다음 장면으로 끌어들일 수 있게 됩니다.

새로운 정보를 투입하라

◆

등장인물 중에서도 특히 주인공은 항상 움직일 필요가 있습니다. 여기서 말하는 '움직인다'에는 두 가지 의미가 있습니다.

- 행동한다.
- 감정이 움직인다.

주인공이 움직이면 관객과 독자는 주인공의 다음 액션·리액션을 궁금해합니다. 이렇게 주인공을 움직이게 하는 수단 중 대표적인 방식이 새로운 정보를 집어넣는 것입니다. 새로운 정보를 투입하면 주인공의 감정이나 행동, 생각에 변화를 줄 수 있기 때문입니다.

앞서의 신참 PD와 아나운서의 사례라면 '사건에 관한 새로운 사실이 밝혀졌다'는 것이 새로운 정보에 해당합니다. 그 정보로 인해 등장인물이 각기 다른 말과 행동을 보이고 동시에 스토리도 전개됩니다.

새로운 정보를 제시하는 방법에는 서프라이즈형과 서스펜스형 두 가지가 있습니다.

주인공과 똑같이 관객과 독자도 모르는 정보가 주어지는 것이 서프라이즈형입니다. 사건의 뒤에 거물 정치가가 관여되어 있다는 사실이 밝혀졌을 때, 주인공은 물론 관객과 독자도 함께 놀랍니다. 그러면서 주인공이 어떻게 행동할지를 궁금해하겠죠.

주인공은 알지 못하지만 관객과 독자는 이미 알고 있는 정보라면 서스펜스형이 됩니다. 관객과 독자는 이미 사건 뒤에 거물 정치가가 관여하고 있다는 것을 아는 상태입니다. 주인공이 진상을 밝혀내는 모습을 관객과 독자는 두근거리며 지켜봅니다. 그리고 드디어 진상을 깨달은 주인공이 어떻게 할 것인가를 두고 관객과 독자의 호기심이 부풀어 오릅니다.

이처럼 같은 내용의 정보라도 어떻게 투입하느냐에 따라서 관객과 독자의 감정이입 방식이 달라집니다.

장면의 결말에서 강한 인상을 남기자

◆

장면이 끝나는 결말 부분은 관객과 독자에게 강한 인상을 남깁니다. 관객과 독자는 마지막에 묘사되는 부분에 감정이입을 하기 때문입니다.

프로 작가의 작품에서도 이 기법이 사용됩니다. 방에서 이야기를 나누던 중에 한 사람이 나가려다가 다시 멈춰 서서 뒤를 돌아보며 뭔가 중요한 말을 남기고 방을 떠납니다. 그러면 방에 남은 인물의 리액션이 관객과 독자의 인상에 강하게 남습니다. 이는 모든 분야의 창작에서 활용할 수 있는 방법입니다.

신참 PD와 아나운서 이야기의 경우, 진실을 밝히기를 두려워하는 아나운서의 표정으로 장면이 끝나면 관객과 독자는 아나운서에게 감정이입을 합니다. 두려워하는 아나운서를 바라보는 신참 PD의 표정으로 끝난다면 관객과 독자는 신참 PD에게 감정이입을 하지요.

관객과 독자는 감정이입한 인물의 다음 행동을 기대합니다. 장면의 결말은 관객과 독자의 감정이입과 기대로 이어집니다.

장면의 결말이 꼭 인물의 표정으로 끝날 필요는 없습니다. 아나운서의 떨리는 손이라든가, 말이 없어진 두 사람의 침묵을 깨뜨리는 스마트폰의 의미심장한 메시지 같은 것도 괜찮겠지요. 나중에 자세히 다룰 간접 표현이라는 기법을 사용해서 신참 PD가 모은 자료가 책상 위에서 쏟아져내리는 모습을 보여주는 방법도 있습니다.

장면의 결말 부분을 어떻게 끝낼 것인가 역시 작가로서의 실력을 보여줄 기회입니다.

장면의 조건 3:
그림이 되는가

장면을 그려내는 영상 사고

◆

재미있는 장면을 그려내는 세 번째 조건은 '그림이 되는가'입니다. 장면을 만든다고 하면 물리적으로는 원고지나 컴퓨터 앞에 앉아 '쓰는' 작업이지만, 두뇌를 사용하는 측면에서는 '그려내는' 작업이라고 표현하는 편이 더 적절합니다. 장면은 그림이 되도록 표현해야 재미있어집니다.

그림이 되어야 한다고 말하면 시나리오 분야에서만 통용되는 표현처럼 느껴지기도 합니다. 시나리오는 영상의 설계도이므로 그림이라고 해도 이상하지 않으니까요. 만화도 마찬가지입니다.

하지만 소설이나 에세이, 자서전이나 블로그를 쓸 때도 마찬가지로 그림이 되도록 표현해야 합니다.

"네? 그림이 되어야 한다고요? 왜 그렇죠?" 하는 의문이 든다면 소설이 영상화되는 경우를 떠올려보세요. "배우 캐스팅이 원작 이미지에 딱이더라"라든가 "이미지와 안 맞던데", "마지막 장면이 내 생각과는 좀 다르더라" 같은 말을 흔히 듣지요. 소설을 읽는 동안 사람들의 머릿속에 이미지, 즉 그림이 떠오르기 때문입니다. 반대로 아무 이미지가 떠오르지 않는 작품만큼 읽기 지루한 것도 없습니다. '그림이 된다'는 창작하는 장르에 상관없이 통용되는 재미있는 장면의 조건입니다.

어느 장르의 이야기든 장면은 쓰는 것이 아니라 '그려내는' 것입니다. 오늘부터 생각하는 방식을 바꿔봅시다. 논리적인 사고는 좌뇌가, 창조적인 사고는 우뇌가 담당한다는 말이 있습니다. 최신 연구에 따르면 우뇌와 좌뇌의 기능이 그렇게 엄격하게 구분되지는 않는다고 합니다만, 이해를 돕기 위해 '장면은 우뇌에서 나온다'고 기억해도 좋겠습니다.

이렇게까지 말하는 이유는 '쓴다'는 행위는 논리적인 사고를 필요로 하기 때문입니다. 시나리오든 소설이든, 그 외 어떤 매체든 이야기를 '쓰는' 순간 많은 사람들이 자기도 모르는 사이에 좌뇌적인 발상에 휩쓸립니다. 이야기를 생각할 때 테마와 모티프보다도 장면 아이디어가 가장 먼저 떠오른다고 하는 창의적인 사람

마저도 그렇습니다. 그렇기에 더욱 '장면은 우뇌에서 나온다'는 말을 깊이 새겨두세요.

우선 여러분이 그려내려고 하는 장면을 머릿속에서 떠올려보세요. 그 작업이 불가능하다면 관객과 독자 역시 같은 이미지를 그려낼 수 없습니다. 장면은 그림이 되어야 한다는 말을 기억하며, 머릿속에서 영상을 떠올리도록 해 보세요.

저는 이를 '영상 사고'라고 부릅니다. 장면을 그려낼 때는 항상 영상 사고법을 사용합니다.

그림이 되는 리액션을 이끌어내는 리트머스법

◆

리트머스법이라고 하는 유용한 시나리오 창작 기법이 있습니다. 리트머스법이란 초등학교 과학 시간에 사용하는 리트머스 시험지의 원리를 응용한 방법입니다. 아라이 하지메는 리트마스법을 다음과 같이 정의한 바 있습니다.

(리트머스법은) 어떤 상황에 리트머스 시험지의 역할을 하는 인물, 대사, 소도구, 사건, 사정, 자연 현상 등을 집어넣어서 그 반응(리액션)으로부터 그 인물의 심리와 감정, 사정 등을 그려내는 방법입니다.

— 아라이 하지메,《시나리오 기초기술》

인물의 심리와 감정, 사정은 눈에 보이지 않습니다. 이런 요소를 글로 표현하려고 하면 설명에 치우친 문장이 되기 쉽습니다. 그럴 때 리트머스법을 사용합니다.

예를 들어 전철역 플랫폼의 벤치에 한 남자가 멍하니 앉아 있다고 합시다. 그 모습만으로는 왜 그러고 있는지를 알 수 없습니다. 남자가 직접 자신의 심정을 토로하게 하는 방법도 있지만 여기서는 리트머스법을 사용해 보겠습니다.

멍하니 앉아 있는 남자를 눈치채고 동료가 걱정스럽게 말을 겁니다.

"왜 그래? 무슨 일 있어?"(리트머스)

"아니야, 그냥… 회사에서 말이야…."(리액션)

이런 반응이 돌아오면 남자가 회사에서 있었던 일 때문에 침울해졌다는 사실을 알 수 있습니다.

리트머스 시험지가 꼭 대사일 필요는 없습니다. 예를 들어 멍하니 앉아 있는 남자의 스마트폰이 울립니다. 남자는 흠칫 놀라며 주머니에서 스마트폰을 꺼냅니다. 화면을 보니 부장님이라는 표시가 떠 있습니다(리트머스). 남자는 깊은 한숨을 내쉬고(리액션) 쭈뼛거리며 통화 버튼을 누릅니다. 이런 모습을 보여준다면 어지간히 받기 싫은 전화라는 사실을 짐작할 수 있습니다. 245쪽에서 설명한 '새로운 정보'도 리트머스 시험지의 일종입니다.

이와 같이 등장인물에게 리트머스 시험지를 투입하면 등장인물이 무엇을 생각하고 어떤 기분인지를 관객과 독자에게 영상적으로 전달할 수 있습니다.

인물의 등장과 퇴장에도 고민이 필요하다

◆

너무 당연해서 무심히 지나치기 쉽지만, 등장인물을 어떻게 등장시킬 것인가도 영상 사고를 사용해 생각해야 합니다.

인물의 등장과 퇴장은 연극에서 유래한 개념입니다. 무대에 어떻게 인물을 등장시키고 퇴장시키는가에 따라서 그 장면의 밀도가 바뀝니다. 어느 장르를 창작하더라도 효과적으로 사용할 수 있는 방법입니다.

인물의 등장은 크게 나누면 세 가지 패턴이 있습니다.

1. 인물이 이미 나와 있는 상태에서 시작하는 방식
2. 빈 무대에서 시작하는 방식
3. 이미 나와 있는 인물 × 빈 무대를 결합한 방식

초보 작가들은 대부분 무의식중에 인물이 이미 나와 있는 상태에서 시작하는 방법을 사용하곤 합니다. 카페를 무대로 어떤

장면을 쓴다면 두 등장인물이 이미 카페에 마주 앉아 있는 장면에서 시작하는 식입니다. 이 방법이 나쁜 것은 아니지만, 장단점을 숙지하지 않은 채 덮어놓고 사용하면 문제가 됩니다.

1. 인물이 이미 나와 있는 상태에서 시작하는 방식

장면이 시작될 때 이미 철수와 영희가 거기에 있는 방식입니다. 인물이 처음부터 무대에 등장해 있습니다. 많은 사람이 나와 있다가 철수와 영희만 남으면서 대화가 시작되는 패턴도 있습니다. 이런 경우는 소거법이라고 합니다.

인물이 무대에 이미 나와 있는 방식을 쓰면 관객과 독자가 이미 알고 있는 정보를 생략할 수 있지요. 철수가 상사와의 관계 때문에 고민이 많다는 사실을 관객과 독자가 이미 알고 있다면 "저번에 이런 일이 있었는데 말이야" 하고 상사에 대한 푸념을 시작하는 것이 아니라, "그러니까 말이야! 너무 심하지 않냐?"라는 대사로 시작할 수 있습니다. 영희의 감정을 관객과 독자가 알고 있다면 "이제 우리 헤어지자!"라는 갑작스러운 대사에서 장면을 시작할 수도 있습니다.

이 방식을 사용하면 장면에 속도감을 더할 수 있습니다.

2. 빈 무대에서 시작하는 방식

아무도 없는 상태에서 인물을 등장시키는 방법입니다. 이 방법에는 세 가지 패턴이 있습니다.

• 철수와 영희가 각기 다른 방향에서 등장한다

철수와 영희가 같은 마음을 가지고 있을 때 효과적입니다. 빨리 만나서 이야기를 나눠야 하는 상황 등에서 서로의 감정을 표현할 수 있습니다. 물론 인물의 등장 방식에는 캐릭터와 관통행동이 드러나야 합니다.

• 철수와 영희가 함께 등장한다

두 인물 사이에 이야기가 진행되고 있을 때 사용할 수 있습니다. 두 사람이 대화한 결과를 보여줄 때 사용하기 쉬운 방법입니다. 예를 들면 "난 이제 더는 못 참겠어"라고 얘기하는 영희에게 "아니, 그건 오해라니까"라고 매달리며 철수가 함께 등장하는 경우입니다.

• 한 명이 먼저 나오고, 다른 한 명이 나중에 등장한다

인물이 등장하는 짧은 시간차를 통해 각 인물의 사정 차이를 암시할 수 있습니다. 예를 들어 영희가 울면서 등장하고, 잠시 후

에 "아니, 그건 오해라니까"라고 말하면서 철수가 뒤따라 등장하는 경우입니다.

3. 이미 나와 있는 인물 × 빈 무대를 결합한 방식

앞의 두 가지 방법을 함께 사용하는 방법입니다. 한 사람은 무대에서 기다리고 있고(이미 나와 있는 인물), 거기에 또 한 사람이 등장하는(빈 무대) 방식입니다. 이 방법은 기다리는 인물의 기분을 중요하게 표현하고 싶을 때 효과적입니다. 기다리는 모습을 어떻게 표현할 것인지도 미리 생각해 두어야 합니다.

인물을 어떻게 등장시키고 퇴장시키느냐를 고려하는 것만으로도 등장인물의 액션·리액션에 대한 아이디어가 떠오르고, 인물의 감정과 인물 간의 관계까지 암시할 수 있으니 정말 편리한 방법입니다. 인물의 등장과 퇴장을 막연히 생각나는 대로 쓰다 보면 속도감이 부족한 작품이 되므로 주의해야 합니다.

한편 장면에서 인물이 퇴장하는 방법에 대해서도 충분한 고민이 필요합니다. 등장과 마찬가지로 퇴장에도 이유가 필요합니다. 또한 장면의 결말 부분을 그려낼 때와 마찬가지로 먼저 퇴장하는 인물과 뒤에 남겨진 인물 중 어느 쪽에 감정이입을 시킬 것인지도 생각해 둘 필요가 있습니다.

영화나 드라마를 볼 때는 너무 당연해서 특별히 신경 쓰지 않

인물의 등장과 퇴장 방식

방식	특징	무대의 상황
인물이 이미 등장한 상태에서 시작하는 방식(소거법)	관객과 독자가 이미 알고 있는 정보를 생략할 수 있다.	
빈 무대에서 시작하는 방식	등장인물들이 같은 마음을 가지고 있음을 표현할 수 있다.	
	등장인물이 대화한 결과를 보여주기에 편리하다.	
	등장인물의 사정 차이를 표현할 수 있다.	
이미 나와 있는 인물 × 빈 무대를 결합한 방식	미리 나와서 기다리는 인물의 기분을 더 강하게 표현할 수 있다.	

을 때가 많지만, 위화감이 느껴지지 않는다는 것은 그만큼 치밀하게 계산했다는 의미입니다. 인물의 등장과 퇴장에만 주목하면서 영화를 한 편만 보아도 장면을 그려내는 감각을 기를 수 있습니다.

의외성 있는 장소·시간대

◆

모처럼의 휴일인데 비가 오면 외출하기가 귀찮아지지요. 날씨 하나로 기분이 좋아졌다 나빠졌다 하는 것처럼, 이야기의 등장인물들도 날씨와 기온, 계절 및 장소에 따라서 기분이 바뀌기 마련입니다. 하지만 글을 쓸 때는 그런 요소를 잊어버리기 쉽습니다. 원고를 쓸 때는 방 안에서 원고지나 컴퓨터 화면만 바라보고 있기 때문입니다. 그러다 보면 몸으로 느끼는 오감을 잃어버립니다. 그러니 너무 책상만 보지 말고 고개를 들어봅시다.

이제부터 쓰려고 하는 장면이 언제, 어디서 일어나는지 소홀히 생각해서는 안 됩니다. 시나리오 센터 수강생의 작품을 봐도 젊은 연인 사이의 대화는 카페가 배경인 경우가 많고, 특정 직업에 관한 작품은 술집이 배경이 되는 경우가 많습니다. 나쁜 선택은 아니지만 조금 다르게 생각해 볼 필요가 있습니다. 여기에도 영상 사고법을 적용해 봅시다.

예를 들어 상사와 부하가 심각하게 이야기를 나누는 장면을 써야 한다고 합시다. 장소는 어디가 좋을까요? 바로 머릿속에 떠오르는 곳은 회의실이네요. 그 외에도 여러 장소를 찾아봅시다. 회사의 옥상이나 휴게실은 어떨까요? 완전한 밀실이 아닌 만큼 회의실과는 다른 분위기가 느껴질 것입니다. 조금 발상을 달리해 볼까요? 상사의 집이나 부하의 집은 어떤가요? 아니면 완전히 발상을 뒤집어서 고양이 카페라면 어떨까요?

더 나아가 그 장면이 언제 진행되는지를 생각해 봅시다. 이른 아침인지, 점심 무렵인지, 오후인지, 저녁인지, 저녁식사 시간인지, 한밤중인지 등과 같이 시간대를 바꾸기만 해도 장면의 인상이 바뀝니다.

한 번 더 깊이 생각해서, 그 장면이 펼쳐지는 계절을 떠올려봐도 분위기가 달라집니다. 한여름 오후의 회의실과 한겨울 저녁 무렵의 회의실은 감도는 공기부터가 다릅니다. 춘하추동이라는 네 계절만 생각할 것이 아니라, 열두 달 중 언제인지를 생각해 볼 수도 있습니다.

여기까지 왔으니 날씨까지 생각해 보도록 합시다. 맑은 날인지, 잔뜩 찌푸린 날인지. 비가 오는지, 비가 온다면 세차게 내리는지, 추적추적 내리는지, 눈이 오는지, 공기는 축축한지, 건조한지 등 날씨까지 고려하면 장면의 분위기는 또 달라집니다. 험악한 분위기를 자아내기 위해서 천둥번개가 치는 날씨를 배경으로 삼

는 연출도 자주 사용되는 방법입니다.

등장인물을 배치하는 장소와 시간, 계절과 날씨를 어떻게 결정하느냐에 따라 장면의 인상이 완전히 바뀝니다. 그렇다고 무조건 기발한 아이디어를 찾을 필요는 없습니다. 등장인물의 액션·리액션을 묘사할 때 가장 효과적인 조합은 무엇일지를 중심으로 생각해야 합니다. 장면의 중심은 등장인물이라는 사실을 잊어서는 안 됩니다.

등장인물의 액션·리액션 × 장소 × 시간대 × 계절 × 날씨

한 장의 사진처럼 생각하라

◆

영상 사고법을 이용해 장면을 그려낼 때 유용한 방법을 하나 알려드리겠습니다. 바로 사진처럼 생각하는 것입니다.

앞서 의외성 있는 장소와 시간에 대해서 설명한 것처럼 앞으로 그려낼 장면이 언제 어디에서 진행되는지를 먼저 생각합니다. 그리고 그 장면에서 등장인물이 어떻게 등장하고 퇴장할지 생각합니다. 구체적인 장면의 이미지가 떠올랐다면 머릿속에 카메라가 있다고 상상하고 그 장면을 촬영합니다. 그 사진에 찍혀 있는 광경은 얼마나 자세한가요?

예를 들어 등장인물들이 카페에 있다고 합시다. 그 카페가 어떤 카페인지 얼마나 선명하게 떠올릴 수 있나요? 벽의 색깔은 무슨 색인가요? 벽에 메뉴판이 붙어 있나요? 붙어 있다면 메뉴는 손글씨인가요, 인쇄된 글씨인가요? 손글씨라면 어떤 글씨체로 쓰여 있나요? 등장인물의 머리 모양이나 복장은 어떤가요? 손에 펜을 들고 있다면 길거리의 문구점에서 산 듯한 펜인가요, 아니면 고가의 펜인가요? 등장인물이 앉아 있는 의자는 어떤 의자인가요? 그 의자에 어떤 자세로 앉아 있나요?

이렇게 세세한 부분까지 묘사하지 않는다 해도 머릿속에서 떠올릴 수 있는가 아닌가에 따라 장면의 리얼리티가 달라집니다. 당연히 이야기 전체의 리얼리티에도 영향을 미칩니다. 이때 리얼리티란 반드시 현실적으로 생각해야 한다는 의미가 아니라, 등장인물의 숨결이 느껴져야 한다는 의미입니다.

한 장의 사진처럼 생각하면 장면을 그려낼 때도 발상이 폭이 넓어집니다.

예를 들어 카페 벽에 붙은 메뉴판까지 이미지로 떠올릴 수 있다면, 메뉴판이 살짝 기울어져 있다는 아이디어로 이어집니다. 그러면 그게 신경 쓰여서 견딜 수가 없는 주인공의 모습을 그려낼 수도 있지요. 주인공이 갑자기 자리에서 일어나서 말없이 메뉴판의 각도를 맞추기 시작한다면 주인공이 너무 예민한 성격이며, 그 때문에 분위기를 파악하지 못하고 돌발 행동을 하곤 한다(공감

대)는 캐릭터까지 묘사할 수 있는 것입니다. 아니면 메뉴판을 멋대로 건드리기 시작한 순간 맞은편에 앉아 있던 애인이 갑자기 "난 이제 못 견디겠어"라며 헤어지자는 말을 꺼내는 장면도 만들 수도 있습니다.

카페에서 헤어지자는 말을 하는 장면을 그려낸다면 두 사람이 마주 앉아 이야기하는 모습을 생각하기 쉽습니다. 하지만 사진처럼 완성된 이미지를 가지고 있다면 다른 아이디어를 찾아낼 수 있습니다. 흔하게 볼 수 있는 뻔한 장면을 쓰지 않을 수 있지요.

등장인물을 각기 다르게 움직이게 한다

◆

등장인물의 등장 및 퇴장을 충분히 고려한 뒤 장면을 사진처럼 떠올렸다면 등장인물이 각각 무엇을 하는지도 생각할 수 있습니다.

경험이 부족한 작가는 등장인물을 서로 마주 보게 하는 경향이 있습니다. 아라이 하지메는 "등장인물끼리 서로 마주 보게 하면 대사가 억지스러워진다"라고 말한 바 있습니다. 등장인물을 마주 보게 하는 대신 각기 다른 것을 하도록 만들면 의외의 대사가 나와서 장면이 흥미로워집니다.

수업이 끝난 후 교실에서 연애에 관한 이야기를 하고 있는 남자 고등학생 철수와 민수가 있다고 합시다. 둘이 얼굴을 마주 보

는 상태라면 "철수 너 아직도 영희 좋아하지?" "아니, 그럴 리가. 이제 기억도 안 나" 같은 뻔한 대사를 주고받게 되고, 대부분의 경우 대화가 잘 연결되지 않습니다.

그럴 때는 등장인물의 위치와 그때 무슨 행동을 하고 있는지를 생각해 보세요. 예를 들어 민수는 교실 제일 앞자리에 앉아서 철수에게 말을 거는 상황이라면 어떨까요? 철수는 칠판에 쓰여진 글씨를 지우고 있습니다.

민수는 칠판을 지우고 있는 민수의 등을 보며 대사를 던집니다. 철수의 리액션은 민수의 위치에서는 보이지 않는 철수의 표정으로 표현할 수도 있고, 칠판을 지우던 손을 멈추는 철수의 움직임으로 표현할 수도 있습니다.

대사로 표현한다면 칠판을 지우는 움직임과 함께 "도저히 지워지질 않네"라고 중얼거릴 수도 있습니다. 이렇게 중얼거리면서 칠판을 벅벅 문지르는 모습을 그려내면 대사를 비약시키면서 철수의 기분도 전달할 수 있습니다.

등장인물이 그 장면에서 무엇을 하고 있을지 영상 사고법을 활용해 아이디어를 찾아보기 바랍니다.

등장인물의 등장과 퇴장 × 사진처럼 생각하기 = 재미있는 장면

소도구를 활용한다

◆

소도구란 영화나 드라마에서 사용하는 연출 수단 중 하나입니다. 영상의 경우 카메라의 프레임을 이용해서 찍고 싶은 것을 담아낼 수 있습니다. 그 때문에 등장인물의 심리를 표현하는 데 활약하기도 하지요. 영화감독 알프레드 히치콕은 "영화는 소도구, 소도구, 소도구"라는 말을 남기기도 했습니다.

소도구를 잘 사용하면 등장인물을 소개하고 등장인물의 심리를 표현하며 등장인물의 행동을 촉발할 수 있습니다. 즉 소도구 하나로 설명적인 대사나 묘사를 생략할 수 있는 것이지요. 소도구 활용법은 소설이나 만화에서도 사용할 수 있으니 꼭 배워두기 바랍니다.

1. 등장인물의 소개

앞서 설명한 카페의 사례에서 등장인물이 어떤 펜을 가지고 있는지 생각해 보기로 합시다. 펜 하나로도 등장인물을 소개할 수 있습니다. 섬세한 자개 세공이 들어간 만년필을 꺼낸다면 상당히 생활 수준이 높고 미적 감각이 있는 인물이라는 사실을 알 수 있습니다.

또는 다른 사람이 떨어뜨린 펜을 바로 주워준다든가 하는 식

으로 성격이 드러나는 리액션을 끌어낼 수도 있습니다.

2. 등장인물의 심리 표현

소도구를 사용해서 인물의 심리를 표현할 수도 있습니다. 이때의 포인트는 소도구에 서사를 부여하는 것입니다.

예를 들어 주인공이 소중히 여기는 액세서리가 있다고 합시다. 이때 특별한 의미 없이 그저 주인공이 소중하게 여긴다는 것만으로는 소도구로서의 의미가 없습니다. 그 액세서리가 어머니의 유품이라든가, 자신을 도와준 선배가 사용하는 모습을 보고 따라 샀다든가 하는 주인공이 액세서리를 소중히 여길 만한 서사가 필요합니다. 그런 서사가 있어야 액세서리를 바라보거나 손에 꼭 쥐는 행동에서 주인공의 심리가 드러납니다.

소도구로 인간관계에 얽힌 심리 상태를 표현할 수도 있습니다. 예를 들어 헤어진 연인과 함께 마시던 칵테일이 있다고 합시다. 주인공이 그 칵테일을 마시고 있다면 그 연인을 떠올리고 있다는 사실을 알 수 있겠지요. 칵테일을 마시다가 갑자기 잔을 집어던진다면 이별에 대한 후회와 괴로움 등을 표현할 수 있습니다.

이처럼 소도구를 사용해서 심리 상태에 대한 설명을 생략할 수 있습니다. 관객과 독자는 주인공의 마음을 상상합니다. 소도구를 통해 관객과 독자를 이야기의 세계로 끌어들일 수 있습니다.

3. 등장인물의 행동 촉발

새로운 정보를 투입함으로써 등장인물의 액션·리액션을 이끌어낼 수 있다고 앞에서 설명했지요. 그 방법 중 하나로 소도구를 사용할 수도 있습니다.

예를 들어 어렸을 때 무척 좋아했던 그림책을 우연히 발견하면서 어린 시절의 추억에 관한 이야기가 시작되기도 하고, 미스터리물에서는 소도구가 발견되면서 새로운 전개를 맞이하기도 합니다.

이와 같이 소도구를 사용해서 많은 것을 표현할 수 있지만, 그러기 위해서는 장면의 이미지를 영상으로 떠올릴 수 있는지가 중요합니다. 그래야 생각지도 못했던 물건을 소도구로 활용할 수 있고, 결과적으로 매력적인 이야기를 완성할 수 있습니다.

특히 1960년대 전후에 제작된 영화를 보면 소도구의 사용법을 참고하기 좋습니다. 당시의 영화는 최근의 영화에 비해 소도구를 의식적으로 사용하는 모습이 나타납니다. 아마도 영상 표현의 가능성을 모색하던 시기였기 때문일 것입니다.

그런 의미에서 지금 다시 한번 영상 사고를 연구해 본다면 새로운 작품이 탄생할 수 있지 않을까요?

간접 표현을 사용한다

◆

영상 표현 기술 중에는 '간접 표현'이라는 것이 있습니다. 소도구
나 배우의 움직임을 보여줌으로써 나타내려는 대상의 특징을 알
기 쉽게 표현하는 기법입니다. 드라마 〈아직 결혼 못하는 남자結
婚できない男〉, 〈우메짱 선생梅ちゃん先生〉의 각본을 쓴 오자키 마사
야尾崎将也는 아라이 하지메가 저서에서 언급한 간접 표현 기법을
드라마 관계자와 각본가 지망생 모두에게 널리 알려야 한다고 말
한 바 있습니다(오자키 마사야, 《3년 안에 프로가 될 수 있는 각본술3
年でプロになれる脚本術》). 물론 드라마 각본뿐 아니라 전반적인 창작
분야에 도움이 되는 기법입니다.

여기에서는 인물과 인간관계, 장소라는 세 종류의 간접 표현
기법을 소개합니다.

1. 인물에 대한 간접 표현

인물에 대한 간접 표현을 통해 그 인물의 특성을 소개할 수 있
습니다. 예를 들어 주인공이 사는 집을 보여줄 때, 그 집에서 사용
하는 각종 리모컨이 크기 순으로 테이블 가장자리에 나란히 줄지
어 놓여 있다면 상당히 예민한 성격의 캐릭터라는 사실이 전달됩
니다. 큰 가방에 온갖 물건들을 다 가지고 다니면서 노트북 컴퓨

터를 몇 대씩 그 가방에서 꺼내고는 '그 데이터가 어디 있더라…'
하고 중얼거리고 있다면, 정리정돈 능력이 결여된 특이한 인물이
라는 점을 소개할 수 있습니다.

"저 사람 성격이 되게 예민한가 봐", "좀 특이한 사람이네" 하고
뒤에서 수군거리는 소리로 알려주는 방식은 설명적입니다. 간접
표현을 사용해서 인물을 소개할 수는 없을지 먼저 생각해 보세요.

2. 인간관계에 대한 간접 표현

인간관계를 나타낼 때도 간접 표현을 사용할 수 있습니다. 예
를 들어 남자의 어깨에 먼지가 묻어 있다고 합시다. 그 먼지를 여
자가 털어줍니다. 이때 아무 말도 없이 선뜻 여자가 남자의 먼지
를 털어준다면 두 사람은 가까운 관계입니다. 반면 "먼지가 묻었
어요"라고 말하고서 털어준다면 두 사람의 관계는 그다지 가깝지
않다는 의미겠지요. 또한 남자에게 먼지가 묻은 것을 눈치채고
언뜻 시선을 주었지만 결국 여자가 아무 말도 하지 않는다면, 남
자에 대해 뭔가 꽁한 감정이 있거나 두 사람의 관계가 냉전 상태
임을 암시할 수 있습니다. 이처럼 사소해 보이는 등장인물의 움
직임 하나로 인간관계를 표현할 수 있는 것입니다.

인간관계에 대한 간접 표현은 많은 인물 간의 관계를 영상적
으로 표현할 때도 사용할 수 있습니다. 예를 들어 아직 체계가 잘

갖추어지지 않은 애니메이션 제작팀이 있다고 해 보겠습니다. 처음에는 회의를 시작할 때 팀원들이 뿔뿔이 흩어져 제각기 회의실로 향합니다. 팀 내에 아직 단합이 잘 이루어지지 않았음을 느낄 수 있습니다. 이야기가 진행됨에 따라 제작팀의 체계가 정비되기 시작합니다. 디렉터를 위시하여 의욕 넘치는 표정의 팀원들이 일사불란하게 회의실로 향하는 모습을 그려내면 팀이 일치단결했다는 점이 관객과 독자에게 전달됩니다. 이 역시 인간관계에 대한 간접 표현입니다.

여기에 소도구를 결합시킬 수도 있습니다. 주인공은 헤어진 아내를 잊지 못하고 침대 옆에 아내가 즐겨 읽던 책(소도구)을 항상 놓아두고 있습니다. 그런데 의외의 사건을 계기로 댄스에 빠져듭니다. 어느 날 밤 연습 후에 녹초가 되어 집에 돌아온 주인공은 그대로 침대에 쓰러지고, 그 바람에 아내의 책이 바닥에 떨어집니다(간접 표현). 주인공은 그것을 눈치채지 못한 채 잠들어버립니다.

아내의 책이 바닥에 떨어지는 간접 표현을 통해서 주인공의 마음속에서 아내의 존재가 희미해지기 시작한 것을 은연중에 드러낼 수 있습니다.

반드시 성공하는 스토리 완벽 공식

3. 장소에 대한 간접 표현

장소를 소개할 때도 간접 표현을 사용할 수 있습니다. 간단한 예로, 인기 있는 음식점이라는 사실을 가게 앞에 줄 선 사람들로 표현할 수 있습니다. 그렇다면 인기 없는 음식점은 어떻게 표현할까요? 우선 손님 하나 없이 텅텅 비어 있는 상황이 떠오를 겁니다. 하지만 그것만 봐서는 단순히 손님이 드문 시간대일 수도 있습니다.

여기에 음식점 주인이 의자에 앉아서 경마 신문을 펼쳐놓고 경마 중계를 보고 있거나, 아이들이 가게 테이블에서 숙제를 하고 있거나 하면 인기 없는 음식점이라는 점이 드러납니다. 그 가게의 상황을 간접 표현하는 것입니다.

장면에서 창의성을 폭발시키자

◆

장면을 쓸 때야말로 작가의 실력을 보여줄 순간입니다. 관객과 독자가 눈으로 보는 것은 장면이기 때문입니다. 여기에 여러분의 창조성을 쏟아부어 보세요. 재미있는 이야기를 그려내기 위해서 필요한 표현 기술은 이미 다 알려드렸습니다. 남은 것은 표현 기술이 여러분의 실력으로 완전히 자리 잡도록 여러 작품을 써보는

것뿐입니다.

머리로 이해하는 것으로 끝나서는 창작을 잘하기가 어렵습니다. 꾸준히 쓰는 것이 중요합니다. '제대로 고민하는' 힘을 손에 넣었으니, 이제 여러분만이 쓸 수 있는 이야기를 관객과 독자에게 보여주기 바랍니다.

제6장

장르의
특성을 살려
창작해 보자

시나리오 또는 소설을
쓰고 싶은 사람에게

표현 기술은 언제 어디서든 도움이 된다

◆

드디어 이 수업도 마지막 장에 접어들었습니다. 예리한 여러분이라면 이미 깨달았을 테지만, 지금까지 이 책에서 다룬 시나리오 센터식 '이야기 만드는 법'은 다양한 분야에서 도움이 될 수 있습니다. 왜냐하면 표현 기술은 여러분의 생각을 형태로 만들어주기 때문입니다.

이 최종장부터 먼저 읽으면서 여러분이 흥미를 가진 분야에서는 어떤 기술이 도움이 되는지 확인해 보는 것도 좋습니다. 여러분만의 '창작의 지도'를 만들어보세요.

이 장에서는 분야별로 네 개 항목에 걸쳐서 이야기하려 합니다. 한 항목만으로도 책 한 권 분량의 설명이 필요할 정도기 때문에 중요한 부분만 간추려서 설명하겠습니다.

시나리오는 영상 표현, 소설은 문장 표현

◆

모든 창작은 인간을 그려내는 것을 목적으로 합니다. 작가가 포착한 인간의 모습을, 작가가 자신 있는 장르로 표현함으로써 작품이 탄생합니다.

그중에서도 시나리오와 소설은 둘 다 종이에 쓰는 형식이다 보니 뭔가 친척 같은 느낌이 듭니다. 그러나 시나리오와 소설은 표현 방식이 전혀 다릅니다. 피 한 방울 섞이지 않은 관계입니다.

시나리오는 영상 작품을 만들기 위한 설계도입니다. 관객 또는 시청자에게 영상으로 이야기를 전달합니다. 그 때문에 '영상 표현'이라고 합니다.

소설은 문장으로 독자에게 이야기를 전달합니다. 그렇기에 '문장 표현'이라고 합니다.

영상 표현과 문장 표현은 무엇이 다를까요? 예를 들면 소설에 이런 문장이 있다고 합시다.

반드시 성공하는 스토리 완벽 공식

창밖을 바라보며 오늘도 최선을 다하자고 아라이는 다짐했다.

문장 표현이라면 아라이가 최선을 다하자고 다짐하고 있음을 알 수 있습니다. 그러나 같은 내용을 영상으로 표현하면 어떨까요? 영상으로 만들어보면 아라이가 멍하니 창밖을 바라보고 있을 뿐입니다. '오늘도 최선을 다해야지'라는 아라이의 마음은 영상에서는 보이지 않습니다. 시나리오에서는 등장인물의 감정이나 생각, 캐릭터, 인간관계, 목적 등 눈에 보이지 않는 요소를 영상에서 보이는 것만으로 표현해야 합니다. 여기가 시나리오의 어려운 부분이자 재미있는 부분입니다.

소설은 문장 표현입니다. 영상에 찍히지 않는 주인공의 심정도 문장을 통해 표현할 수 있습니다. 그렇기에 더욱 문장력이 요구됩니다. 그리고 그 문장에서 '문체'라 불리는 작가로서의 개성이 나타납니다. 눈에 보이지 않는 것을 문장의 힘으로 표현하고 이야기를 구성해 가는 것이 소설을 쓰는 재미이자 어려움입니다.

시나리오: 눈에 보이지 않는 것을 영상으로 표현한다
소설: 눈에 보이지 않는 것을 문장으로 표현한다

구성법은 시나리오에도 소설에도 도움이 된다

◆

이처럼 시나리오와 소설은 차이가 있지만, 시나리오의 구성 기법은 소설을 쓸 때도 활용할 수 있습니다. 실제로 시나리오 센터에서는 '시나리오 기법으로 쓰는 소설 수업'을 각본가이자 소설가인 가시와다 미치오 강사와 함께 진행하고 있습니다.

시나리오의 구성 기술은 조하큐, 기승전결, 할리우드식 3막 구성법 등 상당히 심도 있게 발전해 왔습니다. 그런데 왜 시나리오 분야에서 유독 구성 기술이 발전해 왔을까요?

시나리오는 영상 표현입니다. 영상에는 시간이라는 제약이 있습니다. 제한된 시간 안에 관객 또는 시청자를 감동시킬 필요가 있다 보니 구성 기법이 발전할 수밖에 없습니다. 또한 영상은 관객의 반응을 시간을 기준으로 측정할 수 있다는 특성도 가지고 있습니다. 디지털화가 진행되면서 그런 경향은 더욱 강화되었습니다. 시나리오의 구성 기법에는 관객과 시청자의 마음을 의도적으로 움직이겠다는 목적이 담겨 있습니다.

구성 기법은 소설을 쓸 때도 응용할 수 있습니다. 장편 소설을 쓰고 싶지만 어떻게 쓰기 시작해야 할지 모르겠다면 제4장을 참고하기 바랍니다.

등장인물의 개성이 느껴지는 행동이
관객과 독자를 매료시킨다

◆

시나리오와 소설은 모두 등장인물의 캐릭터와 그 캐릭터의 개성이 드러나는 액션·리액션을 그려냄으로써 관객과 독자를 매료시킵니다. 특히 엔터테인먼트적인 특성이 강한 작품일수록 캐릭터의 매력이 강하게 요구됩니다.

그래서 영화라면 예술성이 위주가 되는 작품, 소설이라면 순수 문학 작품 등에서 등장인물의 캐릭터를 얼마나 표현할 것인가를 두고 의견이 갈립니다.

그렇지만 여러분은 등장인물의 캐릭터를 만드는 방법을 이미 충분히 배웠습니다. 우선은 캐릭터를 확고하게 구축하고, 그런 뒤 그려내고 싶은 작품의 세계관에 맞춰서 등장인물의 캐릭터를 어떻게 표현할지 조정해 보세요.

능숙해지려면 꾸준히 쓰는 수밖에 없다

◆

시나리오나 소설을 비롯해 그 외 모든 창작에 공통되는 점이 있습니다. 계속 쓰지 않고는 절대 능숙해질 수 없다는 점입니다. 창작은 직접 쓰는 것이 제일입니다.

그럼 무턱대고 쓰기만 하면 될까요? 아닙니다. 축구를 잘하고 싶다고 무턱대고 공을 차다가는 운동화만 닳을 뿐입니다. 창작이라면 종이 낭비만 하게 될 뿐이지요.

그렇다면 창작에 능숙해지려면 어떻게 해야 할까요?

첫째는 과제를 설정하는 것입니다. 자유롭게 글을 쓰라고 하면 오히려 손을 움직이기가 쉽지 않습니다. 그러니 습작을 쓰기 위한 과제를 설정해 보세요. 예를 들어 '매력적인 남자', '기차역', '손수건' 같은 것입니다. 연습 과제는 길이가 짧아도 상관없습니다.

둘째는 그 과제에 마감 기한을 정해 두는 것입니다. 마감이 없으면 역시 좀처럼 손이 움직이지 않습니다.

셋째는 자신이 쓴 작품을 다른 사람에게 보여주는 것입니다. 객관적인 지적만큼 고마운 것은 없습니다.

최소한 위의 세 가지는 완수하기 바랍니다. 좀 더 욕심을 부리자면 과제마다 어떤 표현 기술을 향상시키겠다는 목표를 설정한 다음, 그 목표를 알아보고 평가해 줄 사람에게 보여준다면 더욱 좋겠습니다.

계속해서 글을 쓸 수 있는 환경을 만드는 것도 중요합니다. 글쓰기에 몰두할 시간도 있고, 돈도 있고, 주위의 도움까지 받을 수 있는 축복 받은 조건을 모두 갖추기는 사실 불가능합니다. 할 것인가 하지 않을 것인가 그것뿐입니다. 여러분의 창작을 지원해 줄 수 있는 장소를 꼭 찾아낼 수 있기 바랍니다.

자서전과 에세이를
쓸 때의 요령

경험담을 전달하기는 어렵다

◆

자서전이나 에세이를 쓰고 싶어서 이 책을 집어 든 분도 있을 겁
니다. 취직 준비를 하다가 자기소개서를 쓰는 데 참고할 만한 책
을 찾던 분도 있을지 모르겠네요. "제가 겪은 일이 참 많아서요,
그걸 다 쓰기만 하면 진짜 재미있는 이야기가 될 거예요"라고 생
각하는 분도 많을 것 같습니다.

하지만 경험담을 재미있게 글로 풀어내기는 좀처럼 쉽지 않습
니다. 자기소개서를 썼을 때 매력적인 인물로 보이기가 정말 어
려운 것과 마찬가지입니다.

그것은 여러분 탓이 아닙니다. 같은 체험을 해 보지 않은 사람에게 경험담을 재미있게 전달하는 것 자체가 원래 어렵습니다. 해외여행을 다녀온 친구가 스마트폰의 사진을 보여주면서 "이 파스타 진짜 맛있었어", "이 호텔 정말 좋더라" 같은 이야기를 한다고 생각해 보세요. 10분만 들어도 지겨울 겁니다.

아무리 재미있는 사건이라도 직접 경험한 사람과 그렇지 않은 사람 사이에는 큰 간극이 있습니다. 여러분의 경험을 매력적으로 전달하려면 역시 표현 기술이 필요합니다. 꼭 제5장까지의 내용을 참고하기 바랍니다.

거기에 더해 자서전과 에세이에서 특히 신경 써야 할 포인트가 있습니다. 쓰기 전에 자신의 체험과 자기 자신에 대해 검토하는 것입니다.

그려내고 싶은 장면 검토하기

◆

체험담을 매력적으로 전달하기 위해서는 글의 길이와는 상관없이 그려내고 싶은 장면을 신중하게 추려내야 합니다.

시나리오 센터에도 자서전을 쓰고 싶어서 강의를 듣는 분이 있습니다. "제가 이런저런 경험을 많이 했거든요"라며 신이 나서 본인 이야기를 들려주십니다. 마음은 알겠습니다만 '이런저런'이

라는 말만큼 까다로운 것이 또 없습니다. '이런저런' 경험 속에 대체 어떤 장면이 있는지 하나씩 검토해 보도록 합시다.

자서전처럼 긴 글이라면 태어났을 때부터 70세가 된 지금까지의 삶에서 쓰고 싶은 장면을 추려봅시다.

- 손자를 처음 안아 든 순간
- 자녀가 독립한 날
- 내가 표창장을 받은 순간
- 주주총회에서 거친 논쟁이 있었던 날
- 처음으로 부모에게 칭찬을 받은 순간

장면을 추려내다 보면 태어난 순간부터 지금까지를 순서대로 그려낼 필요가 없다는 사실을 깨닫게 됩니다. 그려낼 장면의 후보를 간추리는 과정에서 자신이 그려내고 싶은 범위가 보이기 시작할 겁니다.

전달하고 싶은 테마 검토하기

◆

그려내고 싶은 장면이 모두 모이면, 그 장면들을 모아놓은 이야기 전체를 통해서 전달하고 싶은 테마를 생각합니다. 테마를 생

각할 때의 포인트는 "○○는 △△다"의 형태로 단순하게 생각하는 것입니다.

테마가 결정되면 자서전을 통해 무엇을 말하고 싶은지가 명확해집니다. 테마가 "우정은 소중하다"일 때와 "가족의 인연은 고귀하다"일 때 각각 '자녀가 독립한 날'이라는 장면을 그려내는 방식이 달라집니다. 테마는 중요하니까요.

자서전의 경우 여러분이 지금까지의 인생에서 중요하게 여겨온 것이 테마가 됩니다. 모처럼 생긴 기회이니 내가 무엇을 중요하게 여기며 살아왔는지 잘 생각해 보세요.

자신의 캐릭터 검토하기

◆

자서전이나 에세이에서는 작가인 자신의 캐릭터도 중요합니다. 자신이 어떤 캐릭터를 가졌는지를 알려면 자기 자신을 바라볼 때도 작가의 눈이 필요합니다. 여기가 어려우면서도 재미있는 부분입니다. 등장인물의 캐릭터를 설정할 때처럼 자기 자신에 대해서도 '너무 ○○한 성격'과 매력 포인트, 공감대를 파악해 보세요.

자서전이나 에세이의 경우 이미 '나 자신'이라는 실제 인물이 존재하므로 지어내서는 안 됩니다. 나의 지금까지의 행동(액션 · 리액션)으로부터 나의 '너무 ○○한 성격', 매력 포인트, 공감대를

생각해 봅니다.

여기까지 읽고서 "그렇게 한마디로 표현할 수 있을 정도로 단순한 성격이 아닌데…"라고 생각할지도 모르겠습니다. 분명 현실의 인간에게는 여러 가지 모습이 있습니다. 집에서는 한없이 허술하지만 밖에서는 똑부러지게 일하는 사람도 있고, 친구와 만날 때는 이야기를 주도하는 타입이지만 회사 사람들과 회식할 때는 조용히 뒤에서 챙겨주는 역할을 하는 사람도 있습니다.

저 역시 그렇습니다. 책을 쓸 때는 원고 진행 스케줄을 수첩에 적어두고 계획을 세웁니다. 걱정이 많은 성격이다 보니 그렇습니다. 그러나 스케줄이 넉넉하면 '뭐 어떻게든 되겠지' 하고 여유를 부리게 됩니다.

인간은 다면적입니다. 자신이 어떤 사람인지는 사실 스스로도 잘 알기 힘듭니다. 그럴 때는 사소한 행동 하나하나에 주목해 보세요. 예를 들어 쩨쩨한 성격인 사람은 부자가 되어도 행동의 하나하나에 쩨쩨함이 묻어납니다. 택시 요금의 거스름돈을 악착같이 받아내거나 신발 밑창에 구멍이 나도록 신기도 합니다. "행동은 바뀌지만 성격은 바뀌지 않는" 것이 인간입니다.

우리 자신은 다면적이지만, 그 다면적인 부분 중에도 공통되는 점이 있습니다. 그 부분이 일상의 행동에 나타나지요. 그 행동에서 슬쩍 엿보이는 성격을 하나로 결정합니다. 성격을 결정할 때는 자서전을 쓰기 쉬운가를 기준으로 생각합니다. 나다운 행동을

그려내기 쉬운 성격으로 설정하도록 하세요.

만약 제가 자서전을 쓴다면 여유로운 성격보다 걱정 많은 성격 쪽이 행동을 그려내기 쉬우므로 후자로 설정할 겁니다. 성격이 결정되면 '너무 ○○한 성격'의 형식을 사용해 과장과 축소를 거칩니다.

성격을 결정하기 어려운 분은 가족이나 친구를 취재해 보는 것도 좋습니다. 의외로 흥미로운 발견을 할 수 있을지도 모릅니다.

구성을 생각한다

◆

그려내고 싶은 장면, 테마, 캐릭터의 검토가 끝나면 이제 구성을 생각할 차례입니다. 구성을 생각할 때는 188쪽의 〈구성·기능 일체형 상자 구성법 일람표〉를 사용하면 전체적인 형태가 한눈에 들어옵니다.

여기에서 주의할 점이 하나 있습니다. 예를 들어 '우정은 소중하다'를 테마로 결정했다면 아무래도 우정을 소중히 여겨온 에피소드를 모으는 경향이 나타납니다. 그렇게 하면 대립도 갈등도 상극도 없는 자서전이 되어버립니다. 우정을 소중히 여기다 보니 친구들과 사이좋게 지내온 사람의 이야기가 되어버리는 것입니다. 하지만 인생은 그렇게 쉽게 풀리지 않는 법이고, 그런 자서전

은 읽어도 전혀 재미있지 않습니다.

　우정을 소중하게 여기고 싶었지만 자기 기분을 우선시해 버린 순간도 있었을 것입니다. 문제가 생겨서 위기에 부딪히기도 하고, 그 문제를 극복하는 과정에서 '역시 우정은 소중하구나'라고 느꼈기 때문에 '우정은 소중하다'라는 테마를 골랐을 것입니다. 그러니 실패해서 괴로웠던 경험이나 마주하기 조금 부끄러운 경험도 외면하지 않도록 하세요. 자서전이나 에세이를 쓸 때 염두에 두어야 할 키워드는 구성을 다룬 제4장에서 설명한 '~해서 곤경에 처한다'라는 문장입니다.

만화 스토리를
쓸 때의 요령

만화 스토리 작가는 무슨 일을 할까

♦

"만화를 좋아해요. 하지만 그림은 그릴 줄 몰라요"라는 분도 만화의 스토리를 쓰는 일은 할 수 있습니다.

만화 스토리에는 크게 두 종류가 있습니다. 첫째는 그림 콘티라고 해서 칸을 나누고 간단한 그림과 말풍선을 그린 뒤 대사를 써넣는 것입니다. 둘째는 글 콘티라고 해서 시나리오 형식으로 작성하는 것입니다.

여기서는 글 콘티를 쓰고 싶은 분을 대상으로 알아두어야 할 포인트를 설명합니다. 그림은 잘 그리지만 이야기를 만들기가 어

렵다는 분도 참고하면 좋겠습니다.

시나리오 센터에서는 '만화 스토리 수업'을 개설하고 있으며, 공모전을 실시하는 한편 수강생을 만화 편집자에게 소개하기도 합니다. 여기에서는 만화 편집자와 대화하던 중에 깨달은 만화 스토리에 요구되는 능력을 정리해 보겠습니다.

만화 스토리와 영상 시나리오의 차이

◆

만화 스토리와 영상 시나리오의 가장 큰 차이는 무엇일까요?

우선 만화는 2차원으로 표현되는 매체입니다. 그에 비해 영상은 3차원 매체이지요. 즉 시나리오는 영화나 드라마를 영상으로 만들기 위한 설계도인 데 비해, 만화 스토리는 작화를 위한 설계도입니다. 인간을 그려내기 위해 영상을 제작할 때와 그림을 그릴 때 사이에는 큰 차이가 있습니다. 만화에서는 감정의 미묘한 움직임 등을 배우의 연기에 맡겨서 해결할 수 없기 때문이지요.

만화는 한 페이지당 네 컷 또는 여덟 컷 등 들어갈 수 있는 컷수에 제한이 있습니다. 그 때문에 한 화마다 그려야 하는 컷은 그다지 많지 않습니다. 만화는 영상에 비하면 압도적으로 적은 정보량과 한 컷도 쓸데없이 쓸 여유가 없는 공간적 제한 속에서 드라마를 그려낼 필요가 있습니다.

게다가 만화의 경우 한 화의 분량은 정해져 있지만 단편이 아닌 이상 연재를 이어가야 합니다. 연재가 몇 년, 몇십 년 동안 이어지는 작품도 있습니다. 이것도 몇 부작인지 정해져 있는 드라마나 상영 시간이 정해져 있는 영화와는 다른 점입니다.

만화 스토리 작가는 왜 필요한가?

◆

만화 스토리 작가는 대체 왜 필요할까요? 이 질문에 대답하다 보면 만화 스토리 작가에게 어떤 능력이 요구되는지를 알 수 있습니다.

일반적으로는 만화라고 하면 만화가 한 사람이 스토리와 작화 양쪽을 모두 담당한다는 이미지가 있습니다. 하지만 만화 편집자의 말에 따르면 그런 경우는 기적에 가까운 일이라고 합니다. 그림도 잘 그리면서 스토리도 잘 쓰고, 거기에 기획력까지 세 가지 재능을 모두 갖추지 못하면 만화가가 될 수 없기 때문입니다.

말하자면 만화가는 혼자서 영화를 제작하는 것이나 다름없습니다. 기획, 각본, 감독, 촬영, 조명, 의상, 대도구, 소도구 등 영화에 필요한 모든 역할을 만화가는 혼자서 맡고 있습니다. 그야말로 기적 같은 일이지요.

그런데 기적은 쉽게 일어나지 않는 법입니다. 만화 편집자의

말에 따르면 만화가를 지망하는 사람은 그림을 그리는 게 좋아서 만화가가 되고 싶어 하는 경우가 많고, 이야기를 만드는 데 재능이 있는 사람은 많지 않다고 합니다.

그런 이유로 만화 스토리 작가가 필요합니다. 만화 스토리 작가는 이야기를 그려내는 전문가인 그림 작가와 팀을 이루어 만화를 완성합니다.

따라서 만화 스토리 작가에게는 작화가 혼자서는 생각해 내기도, 그려내기도 불가능한 매력적인 이야기를 쓰는 능력이 요구됩니다. 이와 함께 스토리 작가라서 가능한 새롭고 신선하며 재미있는 기획을 만드는 능력도 필요합니다. 작화가가 '이거라면 나도 쓸 수 있겠는데' 같은 생각을 하게 되는 그저 그런 이야기를 만들어서는 안 됩니다.

작화가의 실력에 기대지 않는 드라마를 만들자

◆

작화가는 만화 스토리를 읽은 뒤 컷을 나누고 만화를 완성합니다. 이렇게 생각하면 만화 스토리는 작화와 세트가 되었을 때 매력을 느낄 수 있다고 생각하기 쉽습니다.

그러나 만화 편집자에게 물어보았더니 작화가의 그림 실력에 기대지 않고도 만화 스토리만으로도 이야기로서 완성도를 갖출

필요가 있다고 합니다. 만화의 스토리라 해도 역시 매력적인 이야기를 만들어내는 능력이 필요하다는 뜻입니다.

이야기를 이끌어가는 주인공을 만들자

◆

만화 스토리에 요구되는 요소 중 하나로 매력적인 주인공을 들수 있습니다. 인기 만화 작품에는 공통적으로 매력적인 주인공이 등장합니다. 이야기를 끝까지 이끌어갈 수 있는 주인공이 있어야 만화가 작품으로 완성됩니다.

만화는 2차원의 공간에서 펼쳐지는 이야기입니다. 실제로 움직이는 것도 아니고 말도 할 수 없습니다. 그러나 독자의 머릿속에서는 등장인물의 말과 행동이 영상처럼 재생됩니다. 그 증거로 만화 작품을 애니메이션화하거나 실사화하는 경우 이미지가 잘 맞는다거나 안 맞는다는 평가를 듣게 됩니다.

매력적인 주인공을 어떻게 만들 것인가에 대해서는 이미 제 3장에서 설명한 바 있습니다.

만화 스토리에서 특히 중요한 것은 '너무 ○○한 성격'입니다. 작가의 머릿속에 주인공의 성격이 뚜렷한 이미지로 떠올라 있지 않으면 매력적인 액션·리액션을 그려낼 수 없습니다. 성격을 먼저 확실히 결정한 뒤에 캐릭터 설정을 시작하세요.

주인공과 조연의 관계를 중시하자

◆

만화에서는 주인공뿐만 아니라 조연도 중요합니다. 많은 작품에 명조연이 등장합니다. 특히 주인공의 파트너나 라이벌은 조연 중에서도 항상 주인공을 곤경에 처하게 하는 역할을 맡아 주인공의 캐릭터를 돋보이게 해줍니다.

주인공과 조연 간의 관계를 매력적으로 설정하면 이야기에 훨씬 더 매력이 더해집니다.

참고로 장기 연재의 경우 인간관계가 어긋나면 독자가 캐릭터 붕괴를 느끼는 중대한 원인이 됩니다. 147쪽에서 설명한 등장인물 사이의 사회적 관계와 내면적 관계를 생각해 두도록 합시다.

조연이 주인공보다 더 눈에 띄지 않도록

◆

조연은 주인공을 곤경에 처하게 만들고 생명력을 불어넣습니다. 주인공은 조연 때문에 곤경에 처하다 보니 대체로 수동적인 상태로 머무를 때가 많습니다. 그 때문에 주인공보다도 조연이 더 인기를 얻는 경우가 자주 일어납니다.

등장인물이 인기를 얻는 것은 좋은 일이지만, 만화 스토리 작가에 도전하고 싶다면 주인공과 조연을 구분해서 그려내는 능력

이 꼭 필요합니다. 조연이 의도치 않게 주인공 이상으로 활약하다가 이야기의 균형을 무너뜨리면 곤란합니다.

이러한 사태를 방지하려면 주인공은 라운드(원형) 캐릭터, 조연은 세미 라운드(반원형) 캐릭터로 취급해야 합니다(151쪽 참고). 그러면 장면의 중심축을 항상 주인공에게 둘 수 있습니다.

참고로 조연을 주인공으로 한 스핀오프 작품은 대부분 본편에서 보여주지 않은 부분을 그려내서 그 인물에 대해 더 알고 싶어하는 팬들의 기대를 채워주려 합니다.

주인공의 관통행동을 보여주자

◆

만화에만 한정되는 이야기는 아니지만, 이야기의 처음부터 끝까지 지속되는 주인공의 관통행동을 보여주는 것도 중요합니다. 특히 만화의 경우 이른 시점부터 주인공이 어디로 향하는지 독자에게 알려줄 필요가 있습니다.

관통행동을 보여주기 위해서는 주인공에게는 어떤 욕망이 있으며, 그 욕망을 달성하기 위해서 성취해야 하는 목적이 무엇인지를 정리해 둘 필요가 있습니다. '위대한 장군이 되고 싶다'라는 욕망을 가진 주인공이라면 '위대한 장군이 된다'는 목적을 달성하기 위해서 '무슨 일이 있어도 포기하지 않고 적을 쓰러뜨린다'

라는 관통행동이 만들어집니다.

주인공의 욕망과 목적 그리고 그것을 달성하기 위한 관통행동이 분명해지면, 어떤 위기를 만났을 때 주인공이 곤경에 처하는지 생각하기가 쉬워집니다. 인기 만화가 수십 년씩 연재를 계속할 수 있는 이유는 관통행동이 명확해서 다양한 위기 상황을 만들어낼 수 있기 때문입니다.

그렇다면 주인공이 향하는 길은 어느 단계에서 독자에게 전달되어야 할까요? 만화라면 제1화에서 이미 독자가 알 수 있어야 합니다. 독자는 그 사실을 의식을 하든 의식하지 않든 '이 만화가 어떤 만화일까?'를 속으로 예상하면서 보고 있습니다. 그 때문에 제1화에서 주인공의 관통행동에 감정이입을 할 수 있을 정도의 욕망과 목적을 보여줄 필요가 있습니다.

어떤 이야기든지 제1화에서 얼마나 독자를 몰입시킬 수 있을지는 작가의 실력에 달려 있습니다.

독자가 모르는 세계를 그려내자

◆

여러분도 만화를 통해 지식을 얻은 경험이 있을 겁니다. 독자가 모르는 세계, 작화가나 편집자도 모르는 세계를 보여줄 수 있다면 만화 스토리 작가로서 큰 무기가 됩니다. "그게 가능하면 이렇

게 고생을 하겠어요?" 하는 말이 들려오는 것 같군요.

독자가 모르는 세계를 그려내는 패턴은 크게 세 가지가 있습니다. 좀 더 세세하게 분류할 수도 있지만, 이해하기 쉽도록 우선 세 가지로 나누어 설명하겠습니다. 만화 스토리를 생각할 때 참고하기 바랍니다.

첫 번째는 만화의 내용 자체를 학습하는 패턴입니다. 읽어서 지식을 얻을 수 있는 학습만화 계열을 말합니다. 예를 들면 괴짜로 유명한 교사가 성적이 형편없는 학교의 학생에게 일류대학에 합격할 수 있는 공부 방법을 가르친다는 내용의 작품이 있습니다. '학습 방법'을 모티프로 삼은 경우입니다. 이 모티프를 자신이 잘 아는 분야로 바꿔보면 어떨까요? 요리, 육아, 음악, 역사, 패션, 포인트 활용, 투자, 간병, 절약, 독서법, 노트 정리법, 매력 관리법, 업무 능력 향상법 등, 친숙한 것에서부터 찾아보기 바랍니다. 예사롭게만 여겼던 곳에서 생각지도 못한 만화 스토리의 힌트를 찾아낼 수 있을지도 모릅니다.

두 번째는 대부분의 사람들이 알지 못하는 세계의 이야기를 그려내는 패턴입니다. 일류 킬러의 세계라든가, 소수 민족 문화, 청소년 축구팀 등 이야기의 모티프와 무대가 되는 장소가 색다른 작품입니다. 이때의 키워드는 '정보성'입니다. 만약 전문적인 지식을 갖고 있거나 관심을 가지고 조사할 수 있는 분야가 있다면 도전해 보기 바랍니다.

이런 패턴은 직업물이라고 부를 수도 있습니다. 영화 기획을 할 때도 잘 알려지지 않은 직업이 등장하면 작품의 매력 포인트가 된다는 평을 받습니다. 가까이에 특이한 직업을 가진 사람이 있다면 취재를 해 보는 것도 좋은 방법입니다.

SF와 같이 허구의 비중이 높은 작품도 이 패턴에 포함됩니다. 이런 경우 독특한 세계관이 작품의 포인트가 됩니다. 이에 관해서는 제2장을 참고하기 바랍니다.

세 번째는 말로 설명하기 힘든 감정의 유사 체험을 그려내는 패턴입니다. 이렇게 설명하면 추상적으로 느껴지지만, 주로 예술성이 강한 작품에 이런 경향이 있습니다. '만약 떨어져 살던 아버지에게 어떤 혐의가 씌워져서 몇 년 만에 만나러 간다면', '만약 어머니가 싫어하는 지역에 가서 한동안 살아야 하는 상황이 된다면'과 같이 '만약 ~라면'이라는 가정하에 만들어지는 이야기입니다.

이런 작품은 전문성이 높지 않은 만큼 신선한 아이디어와 주인공의 감정을 포착하는 작가의 눈과 표현력이 요구됩니다. 작가로서의 개성이 강하게 드러나는 스토리라고도 할 수 있습니다.

누구나 마음 한구석에 품고 있지만 말로 풀어내기는 어려운 감정을 표현할 수 있다면, 누구라도 쓸 수 있을 것 같으면서도 여러분밖에 쓸 수 없는 작품이 될 것입니다.

게임 시나리오를
쓸 때의 요령

게임 시나리오에는 드라마가 요구된다

◆

게임은 장르에 따라서 필요성과 중요도가 달라집니다. 시나리오의 필요성과 중요도가 높은 게임일수록 시나리오에 드라마가 요구됩니다.

시나리오 센터에서는 게임 제작회사를 대상으로 게임 시나리오의 플롯 작성과 디렉팅 방법에 대한 연수도 실시하고 있습니다. 사실 게임 시나리오는 시나리오 센터의 전문 분야가 아니라 연수 의뢰를 받는 경우 미리 담당자에게 그 사실을 안내합니다. 하지만 다들 "게임 시나리오에도 드라마가 필요하니까 이야기 만

들기의 기본부터 가르쳐달라"고들 하십니다.

게임의 경우 유저의 동향을 데이터로 파악할 수 있다 보니, 유저가 매력을 느끼는 시나리오를 만들려는 담당자의 의욕이 대단합니다. 여기에서는 게임 시나리오를 쓰고 싶은 분이나 디렉팅에 관여하는 분들을 위해 게임 시나리오를 드라마틱하게 만드는 포인트를 소개하겠습니다.

세계관을 단순하게 설정하라

◆

게임 제작회사에서 연수를 진행하다 보면 세계관을 지나치게 복잡하게 설정하는 경향이 있음을 느끼곤 합니다. 유저의 흥미를 끌고 다른 작품과의 차별화를 꾀하기 위해서 매력적인 설정은 분명 빼놓을 수 없는 부분입니다.

그러나 너무 많은 요소를 끼워 넣다 보니 정작 장면을 그려낼 때 매력적으로 보이기 어려운 경우가 많습니다. 그러므로 우선은 '누가 무엇을 하려고 하는 이야기인가'를 단순하게 생각해야 합니다. 그럼으로써 기획자와 작가 간에 게임에 대한 이해가 어긋나는 것을 방지할 수 있습니다.

단순하게 한 줄로 먼저 정리한 뒤에 테마, 모티프, 소재를 사용해 세계관의 설정을 확대해 가기 바랍니다.

게임 기획을 할 때의 발상 훈련

◆

"이야기의 설정이 떠오르지 않아요", "계절마다 진행하는 이벤트 시나리오의 소재가 다 떨어졌어요" 같은 사태를 피하려면 평소에 발상 훈련을 해 두면 좋습니다. 제2장에서 예로 든 '뒤집기 발상법'을 사용하는 것입니다.

뒤집기 발상법을 사용할 때는 우선 모두가 '그럴 만하지'라고 생각하는 평범한 소재를 떠오르는 대로 적어봅니다. 그렇게 해서 일단 평범한 소재를 찾아냈다면, 그 아이디어를 반대로 뒤집어보기 바랍니다. '그럴 만하지'라고 생각한 것을 뒤집어 생각해 보면 의외의 발상을 떠올릴 수 있습니다.

'충돌법'이라는 방법도 추천합니다. 충돌법이란 일본의 전통 만담에서 전혀 관계가 없는 세 가지 단어로부터 이야기를 만들어 내는 것을 보고 힌트를 얻은 발상법입니다. 전혀 관련성이 없는 아이디어를 결합시키는 방법입니다.

예를 들면 발렌타인 데이라는 아이디어에 지금 눈앞에 보이는 텔레비전 리모컨, 컴퓨터 화면, 커피잔을 충돌시켜보는 것입니다. 집 밖으로 나와서 주위를 둘러보고 근처의 초등학교와 하늘의 풍경을 충돌시켜보는 식으로 아이디어와 아이디어를 일단 충돌시켜보세요.

매력적인 '기'를 만들자

◆

게임 시나리오는 이야기의 '기'에 해당하는 부분이 설명에 치우치기 쉬운 경향이 있습니다. 게임 방식을 설명하는 튜토리얼 역할을 하는 경우가 있다 보니 더욱 그렇게 느껴지기도 합니다.

스마트폰이 보급되어 연애 시뮬레이션 게임을 앱으로 즐길 수 있게 된 2012년 전후로 몇몇 게임 제작회사로부터 시나리오 디렉션을 해달라는 의뢰를 받은 적이 있습니다. 그때도 영화나 드라마의 시나리오와 비교하면 게임의 시나리오는 기승전결 중 기 부분이 상당히 길고 설명적이라고 생각했던 것이 기억납니다. 그 당시만큼은 아니지만 지금도 비슷한 경향이 존재합니다.

기승전결에서 기는 전달해야 하는 내용이 많기 때문에 설명에 치우치기 쉽습니다. 게임 설정에 공을 들인 게임 시나리오는 그 경향이 더 강해집니다. 설명이 길면 그만큼 드라마의 시작이 늦어지고, 그러면 유저가 게임에서 이탈하고 맙니다.

기는 의식적으로 앞으로 펼쳐질 드라마에 가까운 지점에서 시작하도록 만들어야 합니다. 게임을 밤양갱에 비유한다면 밤이 들어 있는 지점에서 시작하는 셈입니다.

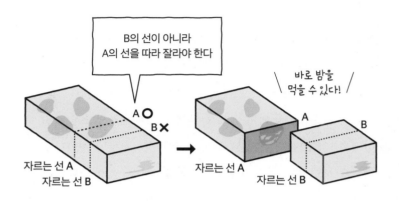

기는 밤양갱에서 밤이 있는 부분

설명 대사를 피하자

◆

대사는 숙명적으로 모두 설명이라는 이야기를 제5장에서 한 바 있습니다. 프로 작가라면 이야기에 꼭 필요한 내용을 대사에 쓸데없는 잡담처럼 자연스럽게 녹여내야 한다고도 했지요. 이는 게임 시나리오에서도 마찬가지입니다. 설명 대사는 가능한 피해야 합니다.

게임 시나리오의 경우 기본적으로는 정지된 일러스트에 대사를 결합시킵니다. 일러스트는 표현할 수 있는 내용이 제한적이기 때문에 대사로 많은 정보를 전달할 필요가 있습니다. 그러다 보니 주의를 기울이지 않으면 대사가 설명에 치우치기 쉽습니다.

설명한다는 느낌이 없는 대사를 쓰기 위해서는 등장인물의 캐릭터를 중심축으로 생각하고 등장인물의 감정을 드러내는 데 집중해야 합니다. 등장인물의 이력서를 제대로 작성해 보기 바랍니다.

지금까지 살펴본 표현 기술은 다양한 창작 분야에서 활용할 수 있습니다. 창작뿐만 아니라 일상의 커뮤니케이션에도 표현 기술이 사용됩니다. 프로 작가가 되는 것과는 별개로 이야기 만들기는 여러분의 인생을 풍요롭게 만들어줄 것입니다.

부디 실력을 쌓는 과정을 즐기기 바랍니다. 그리고 '제대로' 고민하는 하루하루를 만끽해 주세요.

멈추지 말 것, 한 줄이라도 좋으니 쓸 것. 아이디어는 모든 각본가가 고민하고 있으리라고 생각합니다.

— 오카다 요시카즈岡田惠和, 《월간 시나리오 교실》 2015년 11월호

| 마 | 치 | 며 |

창작 수업이 끝나도
여러분의 창작은 계속됩니다

✦✦

지금까지 시나리오 센터식 창작 수업을 들어주셔서 감사합니다.

이 책은 시나리오 센터의 창립자인 아라이 하지메가 신작을 집필한다면 어떨까 생각하며 하늘나라에 계신 할아버지와 대화하는 마음으로 썼습니다. 이 책을 읽고 이야기를 만들고 싶다는 생각이 들었다면 무엇보다 기쁘겠습니다.

'시나리오 센터식'이라는 전제를 단 만큼 우리 센터의 수강생과 출신 작가들, 고바야시 유키에 대표와 강사님들, 사무국 동료들, 그리고 아라이 하지메의 오른팔이었던 고故 고토 지즈코後藤千津子 소장님 등 시나리오 센터와 관련된 분들에게 부끄럽지 않고자 노력했습니다.

이 책을 만들기 위해 애써주신 관계자 여러분, 그리고 한 살도

302 　　　　　　　　　　　　반드시 성공하는 스토리 완벽 공식

채 되지 않은 아이를 돌보면서도 "이건 당신밖에 쓸 수 없는 책이 잖아요"라며 격려해 준 아내에게도 감사를 표합니다.

시나리오의 아버지 × 할아버지의 열성팬

이 결합을 통해 만든 이 책이 상상력의 길잡이로서 항상 여러분의 손이 닿는 곳에 놓여 있기를 바랍니다.

<div align="right">
시나리오 센터

아라이 가즈키
</div>

반드시 성공하는
스토리 완벽 공식

초판 1쇄 인쇄 2024년 8월 5일
초판 1쇄 발행 2024년 8월 10일

지은이 아라이 가즈키 | **옮긴이** 윤은혜
펴낸이 오세인 | **펴낸곳** 세종서적(주)

주간 정소연 | **편집** 김윤아
표지 디자인 김종민 | **본문 디자인** 김미령
마케팅 조소영, 유인철 | **경영지원** 홍성우
인쇄 탑 프린팅 | **종이** 화인페이퍼

출판등록	1992년 3월 4일 제4-172호
주소	서울시 광진구 천호대로132길 15, 세종 SMS 빌딩 3층
전화	(02)775-7011
팩스	(02)776-4013
홈페이지	www.sejongbooks.co.kr
네이버 포스트	post.naver.com/sejongbooks
페이스북	www.facebook.com/sejongbooks
원고 모집	sejong.edit@gmail.com

ISBN 978-89-8407-504-7 03600